本书获中南民族大学中央高校基本科研业务费专项资助，项目编号CSY10023

陈敬学 著

中国国有商业银行效率研究

中山大学出版社
SUN YAT-SEN UNIVERSITY PRESS
·广州·

版权所有　翻印必究

图书在版编目（CIP）数据

中国国有商业银行效率研究/陈敬学著．—广州：中山大学出版社，2018.10
ISBN 978-7-306-06350-2

Ⅰ．①中… Ⅱ．①陈… Ⅲ．①国有商业银行—效率—研究—中国 Ⅳ．① F832.33

中国版本图书馆 CIP 数据核字（2018）第 100291 号

Zhongguo Guoyou Shangye Yinhang Xiaolü Yanjiu

出 版 人：	王天琪
策划编辑：	李　娜
责任编辑：	周明恩　付　辉
封面设计：	汤　丽
责任校对：	梁嘉璐
责任技编：	汤　丽
出版发行：	中山大学出版社
电　　话：	编辑部 020-84111946，84113349，84111997，84110779
	发行部 020-84111998，84111981，84111160
地　　址：	广州市新港西路 135 号
邮　　编：	510275　　传　真：020-84036565
网　　址：	http://www.zsup.com.cn　　E-mail：zdcbs@mail.sysu.edu.cn
印 刷 者：	虎彩印艺股份有限公司
规　　格：	787mm×1092mm　1/16　10.25 印张　　150 千字
版次印次：	2018 年 10 月第 1 版　2018 年 10 月第 1 次印刷
定　　价：	40.00 元

如发现本书因印装质量影响阅读，请与出版社发行部联系调换

目 录

1 导 论 ··· 1
 1.1 问题的提出 ·· 1
 1.2 文献综述 ··· 3
 1.3 研究思路与方法 ·· 10
 1.4 主要内容及创新点 ·· 11
 1.4.1 全书研究的主要内容 ··· 11
 1.4.2 创新点 ·· 13

2 银行效率的一般分析 ·· 14
 2.1 效率的内涵 ·· 14
 2.2 效率的测度方法 ·· 15
 2.2.1 效率测度的指标分析方法 ·································· 15
 2.2.2 效率测度的 DEA 方法 ······································· 16
 2.2.3 效率测度的参数方法 ··· 22
 2.3 效率与生产率之间的关系 ·· 23

2.4 银行效率分析的理论基础 ······················· 25
 2.4.1 马克思主义的基本观点 ················ 25
 2.4.2 现代西方经济学的发展 ················ 26

3 国有商业银行规模效率的实证研究 ············ 29

3.1 主要文献回顾 ································· 29
3.2 研究方法 ····································· 31
3.3 模型设定 ····································· 32
3.4 数据与结果 ··································· 33
 3.4.1 数据及其处理 ······················· 33
 3.4.2 实证结果 ··························· 34
3.5 结果分析 ····································· 36
3.6 结论 ··· 38

4 国有商业银行技术效率的实证研究 ············ 39

4.1 主要文献回顾 ································· 39
4.2 模型的建立 ··································· 41
 4.2.1 DEA 方法下的 CRS 模型 ·············· 41
 4.2.2 DEA 超效率模型 ····················· 42
 4.2.3 确定效率影响因素的 Two-Stage 法和 Tobit 模型 ··· 42
4.3 数据、变量与权重的设置 ····················· 43
4.4 实证结果及分析 ······························· 47
 4.4.1 CRS 模型与超效率模型下我国商业银行的
 技术效率 ··························· 47

目 录

 4.4.2 用 Tobit 模型分析我国商业银行技术效率的影响因素 ·················· 50

 4.5 结论 ··· 52

5 国有商业银行利润效率的实证研究：一个非参数的方法 ··· 53

 5.1 主要文献回顾 ······································ 54
 5.2 利润效率的定义 ···································· 55
 5.3 研究方法：非参数的 DEA 方法 ······················ 56
 5.4 数据与实证结果 ···································· 57
 5.5 影响因素的两阶段分析 ······························ 59
 5.6 结论 ·· 61

6 国有商业银行利润效率的实证研究：一个参数的方法 ··· 63

 6.1 引言 ·· 63
 6.2 商业银行利润效率评价的一个分析框架 ················ 64
 6.2.1 选择参数法的根据 ···························· 64
 6.2.2 中国银行业利润效率模型的确定 ················ 65
 6.2.3 SFA 下的可替代利润效率评价原理 ·············· 65
 6.2.4 SFA 法的统计检验 ···························· 66
 6.2.5 模型中函数形式设定的检验 ···················· 67
 6.3 投入产出指标的确定 ································ 67
 6.3.1 投入产出指标确定方法回顾 ···················· 67
 6.3.2 本研究的投入产出指标 ························ 68
 6.4 基于 SFA 法下的模型设定 ··························· 69

 6.4.1 利润效率模型的设定 …………………………… 69

 6.4.2 模型设定的统计检验 …………………………… 70

 6.4.3 结果稳健性的进一步检验 ……………………… 70

 6.5 中国银行业利润效率的实证研究 ……………………… 70

 6.5.1 样本数据 …………………………………………… 70

 6.5.2 模型的估计结果 …………………………………… 71

 6.5.3 效率水平的估计结果 ……………………………… 72

 6.5.4 效率结果的稳健性检验 …………………………… 73

 6.5.5 效率结果的分析及其比较 ………………………… 74

 6.6 结论 ……………………………………………………… 75

 6.6.1 主要分析结果 ……………………………………… 75

 6.6.2 特色与创新 ………………………………………… 75

7 管制放松、治理变革与中国银行业的效率 …………… 77

 7.1 引言 ……………………………………………………… 77

 7.2 文献回顾 ………………………………………………… 78

 7.3 研究设计 ………………………………………………… 80

 7.3.1 距离函数 …………………………………………… 80

 7.3.2 检验方法 …………………………………………… 82

 7.3.3 模型设定 …………………………………………… 83

 7.4 数据与实证结果 ………………………………………… 85

 7.4.1 数据 ………………………………………………… 85

 7.4.2 实证结果 …………………………………………… 85

 7.5 结论 ……………………………………………………… 89

目 录

8 市场结构对市场绩效影响的实证研究 ············ 91

 8.1 西方银行业中的市场结构与市场绩效 ············ 92

 8.2 中国银行业市场结构与市场绩效的实证检验 ······ 94

 8.2.1 检验方法 ····································· 94

 8.2.2 数据和变量 ··································· 96

 8.3 实证检验结果 ······································ 98

 8.4 市场结构对市场绩效影响的一个动态考察 ······· 101

 8.4.1 银行业绩效分解的一个分析框架 ··········· 101

 8.4.2 经验结果与分析 ···························· 103

9 国有商业银行效率低下的原因分析：一个制度分析框架 ··· 106

 9.1 理论基础 ·· 106

 9.2 银行经理行为分析：一个简单模型 ·············· 108

 9.3 国有商业银行激励制度 ··························· 112

 9.4 国有商业银行监督制度 ··························· 118

 9.4.1 金融监管制度 ······························· 119

 9.4.2 内部控制制度 ······························· 121

 9.5 国有商业银行经理人任免制度 ···················· 122

10 提高国有商业银行效率的途径 ··················· 125

 10.1 改革公有产权，建立现代商业银行产权制度 ···· 125

 10.2 放松金融管制，建立竞争性的市场制度 ········ 129

 10.3 加大重组力度，优化国有商业银行组织结构 ···· 131

10.4 逐步实施股票期权制度，完善银行经理的激励机制 …… 132

10.5 完善监管手段，提高金融监管有效性 ……………… 134

10.6 完善金融立法，建立适应市场经济的金融法律体系 …… 136

10.7 引进外部审计，建立健全有效的内部控制体系 ……… 138

10.8 改革经理人选拔制度，建立健全的市场选择机制 …… 139

10.9 加快信用制度建设，优化社会信用环境 ……………… 141

参考文献 …………………………………………………… 143

后　记 …………………………………………………… 153

1 导 论

1.1 问题的提出

20世纪90年代以来,伴随着经济全球化、金融自由化背景下的银行规制的放松,以及自助银行、电话银行和网络银行的出现,银行间的竞争越来越激烈,而竞争制胜的基础在于经营绩效的提高,竞争优势本质上是效率优势,正确的竞争策略应能最大限度地提高竞争者的相对效率。但是,长期以来,在我国商业银行,尤其是国有商业银行的经营活动中,片面强调市场占有率,只注重银行的外延发展,重视速度而忽视效率,这是中国银行乃至金融业的症结所在。金融发展的关键在于效率,而不是速度。事实上,从中国的现实看,只有提高银行的效率,才能真正提高银行的竞争力,原因在于:① 国有银行的低效率,降低了储蓄转化为投资的效率,使得经济增长的潜力得不到充分的发挥;② 随着利率市场化改革力度的逐步加大,利差空间将不断缩小,"优胜劣汰"的市场竞争机制必然淘汰效率低下的银行;③ 货币政策调节机制的有效性从根本上来说取决于银行、企业等微观经济主体对利润、成本及经济环境变动的敏感程度,因此,货币政策调节机制的完善从根本上来说也与银行的效率紧密相关;④ 要实现经济增长

方式由粗放型向集约型转变，必须提高资金资源的配置效率，这就要求提高银行资金的运作效率，否则，经济增长方式的转变和经济结构的优化是不可能的。

1997年的亚洲金融危机、1999年的巴西金融动荡、2001年的阿根廷金融问题等许多发展中国家的金融问题，表面上是货币问题，实则与银行的效率与作用紧密相关。银行效率事关整个金融体系的安全与稳健，如果不能在有限的时间内迅速提高国内银行，尤其是国有银行的效率，其后果不仅是国内银行将受到巨大冲击，还会延缓我国改革和发展的进程，给整个国民经济的发展带来严重后果。要从理论上澄清这种认识，就应该把金融理论和银行经营管理理论的研究重点转到以效率为中心上来。与速度和粗放式经营问题相比，效率问题是一个更深层次和根本性的问题。那么，如何测度银行的效率？银行效率主要包含哪几个方面的内容？决定银行效率高低的因素有哪些？如何提高国有商业银行的效率？究竟是产权，还是市场竞争？这些问题是值得进行深入探讨的，对这些问题的研究应构成现代银行理论的一个重要组成部分。

然而，现时国内对上述问题的研究还不够深入。国有商业银行是我国金融体系的主体，也是我国国民经济的命脉。因此，本书以国有商业银行为研究主体，其意义在于：首先，要提高我国商业银行体系的效率，关键要提高国有商业银行的效率，因此，以国有商业银行为研究对象便抓住了问题的要害和关键；其次，通过对银行效率这一金融学重要领域的深入探讨，有助于完善我国商业银行管理学的理论体系，并为我国银行业的可持续发展提供理论基础；再次，可以弥补西方学者对发展中国家，特别是转轨国家银行效率研究的不足，丰富和完善银行效率理论；最后，结合我国银行业改革和发展的实际，运用科学、合理的方法，对国有商业银行与新兴股份制银行效率进行比较研究，这对探讨提高国有银行效率的途径具有科学的指导意义。同时，这也是我国加入WTO之后的必然趋势，是实现

国有银行商业化和国际化,进而确保中国金融安全,经济持续、稳定发展的重大命题。

1.2 文献综述

国际上,商业银行效率的研究最初是利用一些财务指标或这些财务指标的加权平均值进行研究,但其不足是显而易见的。现阶段,西方学者对银行效率的研究主要借助于"前沿分析法"。根据效率前沿形状和随机误差、效率值分布假定的不同,前沿分析法又可以分为非参数方法(non-parametric method)和参数方法(parametric method)。其中,非参数方法主要是数据包络分析法(data envelopment analysis,简称 DEA)和无界分析方法(free disposal hull,简称 FDH)。参数方法主要是随机前沿方法(stochastic frontier approach,简称 SFA)、自由分布方法(distribution free approach,简称 DFA)和厚前沿分析法(thick frontier approach,简称 TFA)。

非参数方法的优点主要是不要求对基本的生产函数(成本函数)做出明确的定义,缺点主要是假定不存在随机误差,也就是假定:① 在构建效率前沿时不存在测量误差;② 决策单元的经营效率稳定,不存在某一年绩效暂时性地好于其他年份;③ 不存在因会计规则引起计算的投入/产出偏离经济上的投入/产出而导致的不准确。

参数方法由于将随机误差项进行了进一步分解,对效率测度的精确度总体上高于非参数方法,缺点是要对基本的生产函数(成本函数)做出明确的定义。比如,随机前沿方法假定误差项由非效率和随机误差组成,并且假定非效率值服从半正态分布,而随机误差服从正态分布;自由分布方法假定决策单元的效率是稳定的,从而随机误差的均值趋于零;厚前沿方法按规模分类,假定决策单元四分位的最大值与最小值之间的差值表示非效率,其余部分表示随机误差。

从研究内容上看，早期的研究主要集中于规模经济和范围经济对银行效率的影响。比如，Benston（1965）、Bell 和 Murphy（1968）利用 Cobb-Douglas 生产函数对美国小银行规模经济进行了研究，结果发现不管自身规模大小，给定其他条件不变，银行规模扩大一倍，平均成本将下降 5%～8%。

随后，经济学家利用更为灵活的生产函数，如超越对数生产函数（translog production function）对银行的规模经济进行了进一步的研究，得出了基本一致的结论，即随着银行规模的扩大，银行的平均成本曲线呈现出相对平坦的"U"形曲线，中等规模银行在规模经济上要优于大银行和小银行，只有小银行呈现出潜在的规模经济性。

唯一的争论在于最低成本规模在什么位置，也就是"U"形平均成本曲线的底部在什么规模水平上。如 Berger 等（1987）、Ferrier 和 Lovell（1990）、Berger 和 Humphrey（1991）发现资产规模在 7.5 亿美元至 30 亿美元之间的银行平均成本效率是最低的；而 Hunter 和 Timme（1986）、Noulas 等（1990）、Hunter 等（1990）发现资产规模在 20 亿美元至 100 亿美元之间的银行平均成本效率最低。

McAllister 和 McManus（1993）认为之所以得到上述结论，主要原因是他们在研究中使用的是超越对数生产函数，使得小银行和大银行位于对称的"U"形成本曲线的两边，而没有考虑到其他情况。比如，平均成本曲线在一些产出点上会急剧下降，随后保持不变。他们使用非参数方法，发现资产规模在 5 亿美元左右的银行有完全的规模经济，资产规模在 100 亿美元以上的银行平均成本保持不变，而资产规模在 1 亿美元以下的小银行规模经济无效率在 10% 以上，且超过了 X - 无效率。

Cebenoyan（1990）以美国纽约联邦储备银行所管辖的小银行为样本，利用 Box-Cox 函数对其范围经济进行了研究，发现银行的活期存款、定期存款、房地产贷款和商业贷款业务间存在显著的范围经济；Berger（1993）从利润函数和成本函数出发，提出了优化的范围经济概念，认为范围经济

1 导 论

应该既要包括产出组合的收入效应,又要包括投入组合的成本效应;Teng(1999)利用二次成本函数对美国加州银行业的研究表明,就整体而言,加州银行业在存款和贷款两项业务上存在范围经济;Ashton(1998)运用中介法和生产法研究了英国银行业的范围经济,得到了两种不完全一致的结果。

20世纪90年代以来,随着经济全球化、金融自由化背景下银行竞争的加强,西方学者对银行效率的研究主要集中于X-效率方面。X-效率可以分解为技术效率与配置效率。技术效率是指在投入不变的条件下,最大化其产出的能力;配置效率是指在产出不变的条件下,银行控制经营成本的能力。在实证分析中,一般用X-无效率测度作为银行X-效率测度的反向表达。

美国银行业成本方面的X-效率是0.868,利润方面的X-效率是0.549,可选择的利润方面的X-效率是0.563。一般认为利润方面的X-效率比成本方面的X-效率更为重要,原因是利润方面的X-效率不但考虑了生产过程中的投入,而且还考虑了产出,而成本方面的X-效率只考虑了生产过程中的投入,没有考虑产出。可以肯定的是,利润方面的X-效率一定会低于成本方面的X-效率。大量的实证结果也证明了这一点。对银行X-效率的研究表明,同规模经济和范围经济相比,X-无效率是银行经营低效率的主要原因。与此同时,西方学者还研究了技术进步对银行效率的影响。从实证结果来看,结论基本上是相同的,即技术进步能提高银行的效率。技术进步的变化是由于经验、知识的增加,创新、较好的生产技术引起的(Hunter和Timme,1986)。Revell(1983)研究认为,技术进步能带来更大的范围经济,小金融机构能像大银行一样通过分享或使用新技术而向顾客提供同样的产品和服务。Isik和Hassan(2002)运用DEA模型测算了土耳其银行业1988—1996年的效率,结果表明其成本效率、配置效率、技术效率、纯技术效率、规模效率平均值分别为0.719、0.871、0.816、0.92、

0.883，可以看出土耳其银行业的成本效率低的主要原因是技术效率低，而技术效率低下更多的是来自于规模无效。

不同的银行效率不一样，那么，有哪些因素影响银行的效率呢？早期有关银行效率的研究主要集中于发展度量效率的技术，即使有其他研究方向，也只是研究银行管制、组织形式对成本效率、规模经济和范围经济效率的影响这些方面，而没有考虑它们对 X – 效率的影响（Hunter 和 Timme，1986；Mester，1991）。实质上，对银行效率决定因素的研究具有更为重要的理论意义和现实指导意义（Berger 和 Mester，1997）。实际上，银行效率很可能与下列因素有关：银行规模、银行的组织形式与公司治理、市场结构、央行监管制度、法律制度、银行的其他特性等（Berger 和 Mester，1997）。

在具体研究中，由于制度、环境不同，银行效率不一样，对银行效率的影响因素肯定也不完全相同。例如：Jackson（2000）在对土耳其银行技术效率的研究中，发现银行的规模、资产的获利能力对技术效率有显著的正向影响，而所有权结构、资本充足率对技术效率的影响并不显著；Darrat（2002）通过对科威特银行成本效率和技术效率的考察，发现资产的获利能力、市场势力对效率有显著的正向影响，银行的规模对效率有显著的负向影响，而贷款比率、自有资金比率对效率的影响却并不显著；Grigorian 等（2002）通过对 17 个转轨经济体银行效率的国际比较，发现自有资金比率、市场势力、外资控股的银行、人均 GDP 对银行技术效率有显著的正向影响，金融市场的发展对银行技术效率有显著的负向影响，银行的经营期、央行监管制度和法律制度等制度变量的质量却对银行效率的影响并不显著。从方法论上来看，对金融机构效率决定因素的研究主要使用 OLS 模型和 Tobit 模型，其中 OLS 模型主要是对参数方法而言的，Tobit 模型主要是对非参数方法而言的。正是由于不同国家的银行所处的环境不同，管理制度不一样，因此，对银行效率进行国际比较是困难的。

1 导 论

从现有的文献看，只有很少的文献涉及银行效率的国际比较，而且基本上都是对发达国家的银行效率进行比较研究。例如，Berger 等（1993）使用 DEA 法对挪威、瑞典、芬兰这 3 个国家的银行业效率进行了实证研究，并对共同前沿进行了检验，结果发现瑞典的银行业是最有效率的。Fecher 和 Pestieau（1993）使用自由分布分析法对 11 个 OECD 国家的金融机构效率进行了计算，其平均水平是 0.82，效率最高的日本为 0.98，最低的丹麦为 0.67。Pastor 等（1997）利用 DEA 法对 8 个发达国家的 427 个银行进行了实证研究，发现效率的平均值是 0.86，变化范围是 0.55（英国）～0.95（法国）。在 IMF 的一篇工作论文中，Grigorian 等（2002）首次利用 DEA 法对 17 个转轨经济体银行效率进行了国际比较，他们发现从利润的角度看，捷克、斯洛伐克和克罗地亚银行业效率最高，但从服务的角度看，捷克、斯洛文尼亚和拉脱维亚银行业效率最高。并且他们得出结论，DEA 法是适用于转轨经济体的。

首先，从政策上看，20 世纪 80 年代以来国际银行业经历了一个从加强管制到放松管制的过程（如衍生金融工具的交易、利率自由化、金融机构合并等），其根本目的是要提高金融机构的获利能力，进而提高其效率和国际竞争力。但从现有的文献看，并没有得到具有普遍意义的结论。实证研究发现，放松金融监管提高了挪威和土耳其银行业的效率，但美国、西班牙银行业的效率并没有发生变化，主要原因是放松利率管制提高了银行的资金成本，从而抵消银行服务和中间业务收费的增加，消费者的福利并没有得到改善（Berger，1992；Zaim，1995；Humphrey，1993）。实际上，部分证据显示出金融自由化会降低金融机构的生产率，而不是提高。其次，关于市场结构与市场绩效的讨论。部分研究发现市场集中度与获利能力之间存在正向关系，理由是在集中度高的市场中，大银行间可以无成本地达成合谋协议（Stigler，1964），通过支付较低的存款利率，收取较高的贷款利率，大银行获得了垄断利润。因此，他们认为是市场结构决定

了市场行为，市场行为决定了市场绩效，进而提出了反垄断的政策主张。但 Demsetz（1973，1974）和 Peltzman（1977）认为，有效率的银行具有更好的管理或生产技术，从而降低了生产成本，获得了更高的利润，相应地也就占有了较高的市场份额，结果使得集中度更高了。因此，他们认为是市场绩效或市场行为决定了市场结构，而不是相反，并据此提出了反垄断经济政策。最后，合并对银行效率的影响。传统的观点认为，合并可以改善银行的成本效率。但现有的研究也没有得到具有普遍意义的结论（Berger，1992；Berger 和 Humphrey，1992b；Rhoades，1993；Deyoung，1997b）。有许多合并改善了合并后银行的成本效率，也有很多合并进一步恶化了合并后银行的成本效率，就平均意义上来讲，合并对效率并没有显著的影响。然而，研究发现，成功的合并案例必须具备两个先决条件：一是合并必须发生在业务高度重叠的机构间；二是合并银行要比被合并银行有更高的成本效率。

效率研究的最新动态主要集中在以下几个方面：① 对非参数方法进行改进。一种是分析性的，试图找出 DEA 方法的统计基础，得到基于 bootstrap 上的统计推断技术；一种是实证性的，得到随机的 DEA 方法（stochastic DEA）。② 对参数方法而言，提出了灵活性更高的成本函数（利润函数）形式，即在标准的超越对数函数的基础上引入傅里叶三角函数项（Fourier trigonometric term），从而使得效率前沿更符合数据的实际情况（比如，大银行和银行数据的差距较大等）。③ 部分研究考虑了贷款质量对银行效率的影响。如 Hughes 和 Mester（1993）、Mester（1996，1997）。然而，问题贷款可能是由外生变量引起的，比如区域经济衰退（bad luck）等，也可能是由内生变量引起的，比如低下的管理能力（bad management）。如果外生效应占主导地位，效率分析中应该剔除这一因素；相反，如果内生效应占主导地位，效率分析中就应将内生效应对效率的影响也剔除在外（Berger 和 Mester，1997）。实际应用中，由于很难区分这两种效应，一

1 导 论

般以同一区域内所有银行问题贷款比例的平均值作为外生效应，余下部分作为内生效应（Berger 和 Mester，1997）。④ 部分研究考虑了表外业务对银行效率的影响。

总的来看，西方学者对银行效率研究的贡献是突出的，但其中也存在一定的局限性。主要表现在：一是绝大部分研究是对发达国家银行效率的研究，对发展中国家，特别是转轨中国家银行效率的研究很少；二是过多依赖于定量的计算技术，对其理论基础的研究还不太深入；三是对管理绩效与银行效率间关系的研究仍然比较薄弱。

近年来，国内学者对银行效率进行了一些相关研究，从已有的研究成果来看，绝大部分研究只使用了一些单要素指标，如资产收益率、人均利润、收入费用率等。虽然这些指标能够大致反映银行的经营状况，但对银行效率的研究来说，它们所能提供的信息是非常有限的，难以全面准确地反映银行效率的改进及其相关因素的贡献程度。有的研究只是从宏观上分析了我国银行业的效率，而没有涉及微观意义上的银行效率。只有非常有限的几篇文献使用了参数和非参数的 DEA 方法对中国银行业的效率进行实证研究，但结论的可靠性有待进一步的检验。例如，徐传谌等（2002）采用超越对数成本函数对我国商业银行 1994—2000 年的规模经济问题进行了实证研究，发现如果把总贷款和存款作为银行的产出，则绝大多数银行表现出规模经济性；奚君羊和曾振宇（2003）在定义贷款和非利息收入为银行产出的基础上，同样利用超越对数成本函数对我国商业银行的规模效率进行了实证研究，发现 1996—2000 年间国有商业银行不存在规模经济，而股份制银行存在规模经济；张健华（2003a，2003b）用非参数的数据包络分析方法对我国国有银行、股份制银行、城市商业银行的效率状况做了一个综合的分析与评价，发现四大国有商业银行处于规模报酬递减的区域；王聪和邹朋飞（2003）在引入宏观经济变量的同时运用超越对数函数对我国银行业的规模经济和范围经济进行了实证研究，发现除蚌埠住房

银行外，绝大部分商业银行存在规模不经济性，且规模不经济的程度与资产规模呈正相关关系，但在时间上变化不明显；朱南、卓贤和董屹（2004）应用 DEA 及 DEA 的"超效率模型"（super-efficiency model）对我国国有商业银行的技术效率进行了实证研究，并运用两阶段的 Tobit 回归模型分析了影响银行 X–效率的因素。这些研究存在的问题是：首先，在对银行规模经济和范围经济的研究中，均假定银行的成本函数是超越对数成本函数（translog cost function），但也没有给出令人信服的假定依据。实际上，银行的成本函数也有可能是 Cobb-Douglas 成本函数或含傅立叶三角函数项的超越对数成本函数。其次，在所有的研究中，均假定样本银行位于同一前沿面上，不论是国有银行，还是股份制银行或城市商业银行，而没有对假定正确与否进行参数或非参数的检验。最后，对效率决定因素的分析大多使用连贯普通的线性回归，而不是截断的 Tobit 回归，结论也很可能是有偏误的。

1.3 研究思路与方法

从国外现有的文献看，虽然可以用参数方法和非参数方法来度量银行的效率，但参数方法要求有较多的样本点，否则结果可能并不理想。因此，考虑到我国银行业数据资料的可获得性，本书主要采用非参数方法——DEA 方法来度量我国银行业的效率，对国有银行效率的评价是以其他股份制银行的效率为标杆（benchmarking）的，进而决定了对影响我国银行业效率的因素分析只能使用截断的 Tobit 回归。在以上实证分析的基础上，对影响国有银行效率的因素进行规范的经济学分析。同时，国有商业银行不同于西方国家的商业银行，这决定了研究过程中必须考虑到国有银行的"中国特色"，从而也就决定了研究过程中制度分析方法是不可缺少的。

从以上基本思路可以看出，本书的研究始终是建立在令人信服的实证

研究的基础上的，实证分析法是本项目研究的基础，也是结论可靠的关键。同时，由于现时的国有银行和股份制银行不同于国外的商业银行，研究过程中必须进行理论创新，才能符合中国银行业的实际。因此，本书试图将制度分析法、历史分析法、比较分析法及规范分析法等研究方法有机地结合起来进行开拓性的研究，从而最终使本文所得到的结论与政策建议既能令人信服又能得到广泛的认可。

1.4 主要内容及创新点

1.4.1 全书研究的主要内容

（1）银行效率的测度，也就是如何用定量的方法来计算银行的规模效率、技术效率、利润效率等。

（2）国有商业银行规模效率的实证研究。这里，我们使用参数的随机前沿方法来度量我国银行业的规模效率，理由是普通最小二乘估计和最大似然估计均是规模效率的无偏估计。在成本函数的具体设定上，假定我国商业银行经营活动中存在超越对数成本函数和 Cobb-Douglas 成本函数，然后利用对数似然比统计量对这两个成本函数进行假设检验，以得到能正确拟合样本数据的模型，从而使结果建立在一个更稳健的基础上。实证研究表明，国有商业规模呈现出非经济性，股份制银行呈现出规模经济性。在此基础上，对国有商业银行规模非经济进行规范分析。

（3）国有商业银行技术效率的实证研究。在定义利息支出、非利息支出为银行投入，净利息收入、非利息收入为银行产出，且设定非利息支出的权重大于利息支出，净利息收入的权重大于非利息收入的基础上，利用 DEA 模型和超效率的 DEA 模型，得到我国银行业技术效率及超效率值。在此基础上，利用截断的 Tobit 回归模型研究影响我国商业银行技术效率的环境因素。结果表明，资产收益率对银行技术效率有显著的正向影响，

而国有的产权结构对其具有显著的负向影响。

（4）国有商业银行利润效率的实证研究。利润效率是从利润的角度来度量银行的获利能力，是比技术效率、规模效率更重要的效率测度。在定义利息支出、非利息支出为银行投入，税前利润为产出的基础上，利用 DEA 模型和超效率的 DEA 模型，得到我国商业银行的利润效率及其超效率值。在此基础上，利用截断的 Tobit 回归模型研究影响我国商业银行利润效率的环境因素。结果表明，资产收益率和产权结构对银行利润效率有显著影响，而其他变量，如资产规模、市场竞争对其影响不明显。与此同时，我们还利用参数的随机前沿方法对国有商业银行的利润效率进行进一步的实证。

（5）本书使用投入方向的距离函数模型估计中国银行业的技术效率，并对管制放松、公司治理变革对银行效率的影响进行检验。经验结果表明，样本期间中国银行业的技术效率得到了提高，且国有商业银行效率改善的速度略好于股份制商业银行。同时，我们发现股权结构类型对效率的改善具有正向影响，但管制放松与外资参股却无助于银行效率的改善。实施 IPO 战略在短期内可以改善银行的效率，但从长期来看，这一战略对银行效率却有负向的影响。

（6）市场结构对市场绩效影响的实证研究。西方学者关于银行业市场结构对市场绩效的影响，提出了两种截然不同的解释，即"结构－行为－绩效"假说和"有效市场"假说。本书在利用 DEA 方法测度我国银行业规模效率、X－效率的基础上，用实证的方法检验我国银行市场结构与市场绩效之间的关系，发现在我国银行业市场中"结构－行为－绩效"假说和"有效市场"假说均不成立。与以往研究所不同的是，本书不但考虑了管理效率的不同，而且还考虑了规模效率的差异。更重要的是，本书给出了我国银行业动态绩效的一个分析框架，进一步用实证的方法对上述结论进行了检验。

1 导 论

（7）国有商业银行效率低下的实质。本书从委托-代理的角度，给出了决定代理人行为的一个制度分析构架，认为代理人的行为选择主要取决于激励制度、约束制度和选拔制度，而这些都是属于公司治理方面的内容。因此，可以说，国有商业银行低下的实质在于产权结构单一、公司治理效率低下。

（8）提高国有商业银行效率的途径。本书在以上分析的基础上，提出了提高国有商业银行效率的几点政策建议，即：改革公有产权，建立现代商业银行产权制度；放松金融管制，建立竞争性的市场制度；加大重组力度，优化国有商业银行组织结构；逐步实施股票期权制度，完善国有商业银行激励机制；完善监管手段，提高金融监管有效性；完善金融立法，建立适应市场经济的金融法律体系；引进外部审计，建立健全有效的内控体系；改革经理人选拔制度，建立健全的市场选择机制。

1.4.2 创新点

综观已有的国内外研究成果，本书的创新之处主要体现在以下几个方面：① 弥补了现有国内规模效率研究中，只假定银行经营活动中存在超越对数成本函数，而没有对假定进行检验的不足。本书对超越对数成本函数和 Cobb-Douglas 成本函数进行了统计检验，从而使结果更加令人信服，也更加可靠。② 在效率影响因素的分析中，使用了正确的 Tobit 回归模型，而不是 OLS 回归模型，使估计结果更加可靠。③ 借鉴国外研究成果，首次从获利能力角度考察国有商业银行的利润效率，填补了国内银行效率研究中存在的不足之处。④ 在中国银行业市场结构与市场绩效关系的检验过程中，本书不但考虑了管理效率的不同，而且还考虑了规模效率的差异。⑤ 本书给出了我国银行业动态绩效的一个分析框架，用实证的方法对上述结论进行了检验，进一步验证了结论的可靠性。

2 银行效率的一般分析

2.1 效率的内涵

经济学界对"效率"的含义存在较多争论,目前还没有一个明确的界定。萨缪尔森认为,效率意味着尽可能地有效运用经济资源以满足人们的需要或不存在浪费,即当"经济在不减少一种物品生产的情况下,就不能增加另一种物品的生产时,它的运行就是有效率的",此时经济就处于生产的可能性边界上。

最常见意义上的"效率"是指现有生产资源与它们为人类所提供的效用之间的对比关系。当效率概念用于某个企业时,"有效率"是指该企业在投入一定生产资源的条件下是否使产出最大,反过来,就是在生产一定产出量时企业是否实现了"成本最小",也就是我们常讲的"微观效率"。而当效率被用于一个经济体时,"有效率"是指各种资源是否在不同生产目的之间得到了有效的合理配置,使其能够最大限度地满足人们的各种需求,这实际也就是所谓的宏观效率。

"效率"与"效益"是两个最容易混淆的概念,尽管效率与效益都是对事物运动结果的一种反映,许多学者把二者作为一个概念来理解,但其

2 银行效率的一般分析

内涵还是有区别的。第一，效率与效益都是对经济活动中投入产出结果进行比较的一种描述，但比较的内容不同。效益主要是比较经济投入和经济产出之间的关系，也就是货币投入和货币产出的关系，反映的是活动主体的利益大小；而效率的投入不仅有货币投入，还包括劳动、时间等资源的投入，其产出既包括以货币形态表现出来的产出，也包含一些非货币形式的产出，如企业形象的树立、可持续竞争能力的增强等，其反映的是活动主体的作用力或效能。第二，效益更多地强调静态形式下的数量指标，反映的是活动成效或效果；而效率更多地侧重于强调经济活动的动态和持续的作用程度，表现的是经济活动的能力和内在质量。第三，效率与效益在投入与产出的比较方式上有所不同。效益是投入与产出量的比较，如果产出的价值超过投入的价值，则这项经济活动就是有效益的；而效率描述的是帕累托最优状态，其比较的方式是投入资源配置状态的比较。第四，效益是从微观层面描述某个经济主体投入产出的状况，而效率则可以从宏观层面上反映整个社会经济体制中资源的配置状况。第五，效率与效益都存在一个程度问题，经济活动中的效益有多少、大小和有无之分，而用来描述经济效率的帕累托效率状态也是相对而言的，高效率和有效率的经济活动是相对低效率、无效率的状态来说的。可以看出，效率含义要比效益概念更为宽泛，且包含效益的内涵，是一个更为全面、更为高级的评述经济活动运行状态的概念。

2.2 效率的测度方法

银行效率的测度方法主要有三种，分别是单要素指标分析法、非参数方法和参数方法。本书主要利用非参数方法来研究国有商业银行的效率。

2.2.1 效率测度的指标分析方法

银行是经营货币的特殊企业，只能在流动性、安全性的基础上追求盈

利。因此，对银行效率的指标分析通常包含三个方面的内容，即经营效率指标、成本费用指标和稳健性指标。经营效率指标主要有资产利润率、收入利润率、人均创利率、人均存款率和机构平均存款率等指标，成本费用指标主要有存款费用率、贷款费用率、资产费用率和收入费用率等指标，稳健性指标包括信用风险指标、流动性指标和资本充足率。其中，一般用不良贷款比例和加权风险资产比例来考察银行的信用风险，这是因为不良资产越低，银行的获利能力越强，资产质量也越高；流动性指标则用存贷比和中长期贷款占总贷款的比例来表示。

2.2.2 效率测度的 DEA 方法

Farrell（1957）在 Debreu 和 Koopmans（1951）工作的基础上，创造性地提出了多种投入、多种产出的企业效率的一种简单的测度方法。他将企业效率分为两部分：技术效率（technical efficiency）和配置效率（allocative efficiency）。技术效率反映在给定投入的情况下企业获取最大产出的能力；配置效率反映给定投入价格时企业以适当的比例使用各项投入使其生产成本最低的能力。考虑到银行经营过程中的复杂性，我们可以从投入和产出两个不同的角度，用图示的方法来表示银行的技术效率、配置效率和规模效率。

从投入角度看，假定银行使用两种投入 x_1 和 x_2 生产一种产出（y），并且假定银行的规模报酬不变，SS'' 表示完全有效率的企业的单位等产量曲线，AA'' 表示两种生产要素的价格比（见图2.1）。如果一个银行以点 P 的投入组合生产单位产出，线段 QP 就表示该银行的技术无效率，当投入由点 P 减少到点 Q 时，产出并不减少。因此，我们可以用 QP/OP 表示投入可以降低的比例，银行的技术效率 TE 为

$$TE = OQ/OP = 1 - QP/OP$$

2 银行效率的一般分析

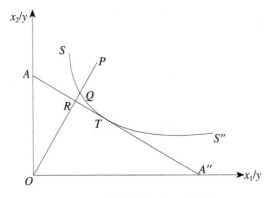

图 2.1 技术效率和配置效率

如果已知投入要素的价格比,即直线 AA' 的斜率,则点 P 的配置效率(AE)可以表示为

$$AE = OR/OQ$$

这是因为,与技术效率、配置效率均有效的点 T 相比,在点 Q 进行生产的企业可以通过改变投入要素的组合提高配置效率。

总的经济效率(EE)可以定义为

$$EE = OR/OP$$

距离 RP 可以被解释为成本的降低。因此,总的经济效率又被称为成本效率,且存在以下关系:

$$EE = OR/OP = (OQ/OP) \cdot (OR/OQ) = TE \cdot AE$$

如果放松规模报酬不变的假定,技术效率可以进一步分解为纯技术效率和规模效率。纯技术效率表示的是当规模报酬可变时,被考察企业与有效生产前沿之间的距离;规模效率表示的是规模不变的有效生产前沿与规模可变的有效生产前沿之间的距离(见图 2.2)。

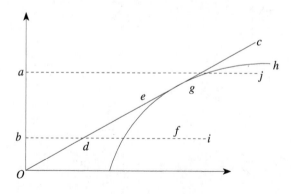

图 2.2 纯技术效率和规模效率

如图 2.2 所示，Oc 表示规模报酬不变的有效生产前沿，aeh 为规模报酬可变的有效生产前沿。假定某企业在点 i 进行生产，则其技术效率为 $TE = bd/bi$。

规模报酬可变时的纯技术效率（PTE）为

$$PTE = bf/bi$$

则规模效率为 $SE = bd/bf$。且存在以下关系：

$$TE = PTE \cdot SE$$

问题是，用投入和产出两个方法得到的技术效率在任何情况下都相等吗？假定企业使用一种投入（x）生产一种产出（y），企业的生产技术用函数 $f(x)$ 来表示（见图 2.3a 和图 2.3b）。

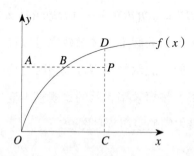

图 2.3a 规模收益递减条件下的技术效率

2 银行效率的一般分析

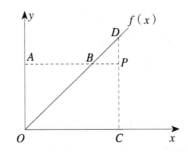

图 2.3b 规模报酬不变条件下的技术效率

假定一个企业的经营活动位于点 P，此时从投入的角度看，企业的技术效率等于 AB/AP；而从产出的角度看，企业的技术效率等于 CP/CD。显然，在规模收益递减的条件下，投入方向的技术效率并不一定等于产出方向的技术效率；而在规模收益不变的条件下，投入方向的技术效率等于产出方向的技术效率（因为 $AB/AP = CP/CD$）。因此，当规模收益变化时，产出方向的技术效率并不完全等于投入方向的技术效率。那么，如何来测度产出方向的效率呢？

假定企业使用一种投入（x）生产两种产出（y_1 和 y_2），同样地假定企业的规模收益不变，用单位等产量曲线 ZZ' 表示企业的生产技术（见图 2.4）。

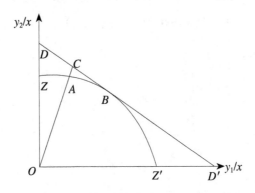

图 2.4 技术效率与配置效率

如果一个企业的生产位于点 A，则此时线段 AB 表示该企业的技术无效率，企业的产出由点 A 增加到点 B，投入并不增加。因此，我们可以用

AB/OB 表示产出可以增加的比例,此时企业的技术效率(TE)为

$$TE = OA/OB = 1 - AB/OB$$

如果知道投入和产出的价格,即等收入曲线的斜率,则点 A 的配置效率(AE)为

$$AE = OB/OC$$

并且,我们可以得到总的经济效率(EE)为

$$EE = OA/OC = (OA/OB) \cdot (OB/OC) = TE \cdot AE$$

进一步地,我们可以得到其成本效率(cost efficiency)、收入效率(revenue efficiency)和利润效率(profit efficiency)。成本效率是指在产出给定的条件下,企业的最低生产成本与实际生产成本的比值;收入效率是指在投入不变的条件下,企业的实际收入与最大收入的比值;利润效率是指在投入不变条件下,企业的实际利润与可以获得的最大利润之间的比值。

总之,在运用非参数方法测度银行效率时,关键是要能找到位于生产前沿的银行。然而,是否位于前沿的银行都是有效率的呢?有效率的银行不止一个时,如何比较它们之间的效率差异?

首先,对垂直的或水平的前沿面来说,上述效率测度不够精确。比如,假定有 A、B、C、D 四个决策单元(见图 2.5a)。

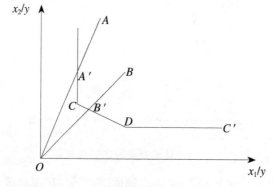

图 2.5a 效率测度与投入松弛

从投入的角度看,决策单元 C 和 D 定义了一个有效的前沿,C 和 D

2 银行效率的一般分析

是有效率的，而 A 和 B 是无效率的。按照上述技术效率的测定方法，决策单元 A 和 B 的技术效率分别是 OA'/OA 和 OB'/OB，其中 A' 和 B' 分别是决策单元 A 和 B 的前沿单元。问题是，x_2 的投入减少 CA' 仍然可以得到相同的产出，因而，A' 不是决策单元 A 的有效前沿。因此，投入存在松弛的可能性。同样地，产出也存在松弛的情况（见图 2.5b）。对于上述情形，我们可以将松弛视为配置的无效率而使问题得到解决（Tim Coelli，1996）。

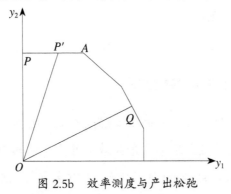

图 2.5b 效率测度与产出松弛

其次，Andersen 和 Petersen（1993）提出了一种非参数的"超效率"（super-efficiency）模型，在有效率的决策单元之间也能进行效率高低的比较。我们可以用图示的方法进行说明。

假设银行使用两种投入（x_1 和 x_2）生产一种产出（y），且假定银行的规模报酬不变（见图 2.6）。

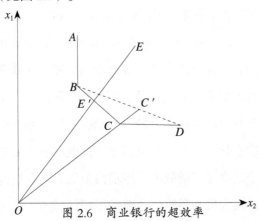

图 2.6 商业银行的超效率

从图 2.6 可以看出，A、B、C、D 四家银行位于有效的前沿面上，其技术效率均为 100%。按照超效率模型的思路，我们可以在计算有效决策单元的效率时将其排除在决策单元的参考集合之外。比如，在计算决策单元 C 的效率时，如果将其排除在决策单元的参考集合之外，则有效生产前沿面就由原来的 ABCD 变为了 ABD，此时从投入方向看，C 的效率为 $TE = OC'/OC > 1$。而对于无效率的 E 来说，在超效率模型中其生产前沿面仍然是 ABCD，效率值不变，仍然是

$$TE = OC'/OC > 1$$

2.2.3 效率测度的参数方法

效率测度的参数方法，是指在设定投入、产出和环境变量之间的一个具体生产关系的基础上来测度企业效率的方法。其中，主要有随机前沿方法（stochastic frontier approach）、自由分布方法（free-distribution approach）和厚前沿分析方法（thick frontier approach）。

随机前沿方法也被称为计量的前沿方法（econometric frontier analysis），它假定模型中的随机误差项由两部分组成，一部分表示企业的非效率，另一部分表示统计噪声（statistic noise），并且假定企业的非效率部分服从非对称的分布，统计噪声部分服从对称的分布。在一般情况下，均假定企业的非效率部分服从半正态分布（half-normal distribution），而统计噪声部分服从标准正态分布（standard normal distribution）。自由分布方法，假定企业的效率是稳定的，从而统计噪声部分的均值为零，非效率的估计值是其随机误差的均值与前沿企业随机误差均值的差。因此，自由分布方法不需要假定非效率部分和统计噪声部分的分布情况。问题是，如果由于技术进步、金融监管制度变化及其他因素引起银行的效率发生变化，则此时自由分布方法不能用来测度银行的效率。厚前沿方法，是在按规模进行分类的基础上用四分位的最大值与最小值之差表示统计噪声，而用四分位间的最

大值与最小值表示非效率。

从现有的研究看,使用随机前沿方法的研究有24个,使用自由分布方法的研究有18个,使用厚前沿方法的研究有13个。在参数方法的效率测度中,一般假定银行经营过程中存在Cobb-Douglas函数或超越对数函数(translog function),且利用广义似然比(generalised likelihood ratio)统计量来进行假设检验。在研究过程中可以测度银行的成本效率、利润效率和规模经济效率。

2.3 效率与生产率之间的关系

生产率表示的是企业生产过程中产出与投入之间的对比关系,而企业的技术效率就非参数的测度来看也表示产出与投入间的对比关系,那么,对企业而言,生产率与效率是否是相同的呢?事实上,生产率与效率并不完全一致。比如,假定企业使用一种生产要素(x)生产一种产出(y)(见图2.7),曲线OF'表示生产前沿,说明了在任一投入水平下前沿企业可以取得的最大的产出水平,位于生产前沿的任意一点从技术效率的角度看都是有效率的,而位于生产前沿下的任意一点从技术效率的角度看均是无效率的。例如,点B和点C从技术上看都是有效率的,而点C从技术上看是无效的。而从生产率来看,企业在点A从事生产时的生产率可以表示为射线OA的斜率,在点B从事生产时的生产率可以表示为射线OB的斜率,由于OB的斜率大于OA的斜率,故企业的生产从点A移动到点B可以提高其生产率,其技术效率也得到了提高,二者是一致的。然而,从点C来看,虽然点B和点C的技术效率均有效,但点C的生产率是最高的,原因是从点B移动到点C,企业获得了规模经济带来的好处。

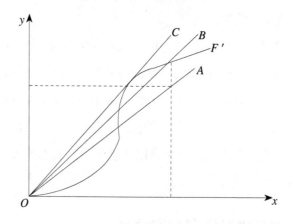

图 2.7 生产率、技术效率和规模经济

因此,即使企业在技术上是完全有效率的,通过扩大(收缩)生产规模和充分利用规模经济,仍然可以提高企业的生产率。如果考虑到由时间变化引起的技术变化,比如技术进步,从而使得生产前沿向上移动,由 0 时期的 OF' 移动到 1 时期的 OF''(见图 2.8),同一投入水平下企业的产出水平提高,生产率提高,而技术效率不变。总之,企业生产率的变化可能来自技术效率的改变、规模经济效率和技术变化,或三者的共同作用。

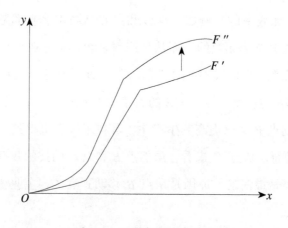

图 2.8 两时期的技术变化

2 银行效率的一般分析

2.4 银行效率分析的理论基础

2.4.1 马克思主义的基本观点

1. 银行信用是整个社会信用的核心

马克思对资本主义信用作用的分析表明,信用是资本再分配的最便捷手段,它的存在一方面节约了流通费用,另一方面提高了社会资本再分配和重新组合的效率。信用的出现本身就是效率提高的一种表现。马克思指出,信用产生的真正基础是生产者和商人之间的相互预付,而这种预付引致的流动工具是信用货币如银行券等产生的基础。这里的预付是生产过程中的商品资本,银行信用是在商品资本需要尽快转化为货币资本的需求下产生的,是在货币经营业的基础上产生并在与高利贷资本的斗争中发展起来的。货币经营业是在货币执行职能过程中所需要的一种技术性业务,是银行信用产生的根本,而银行是货币资本集中经营的机构。马克思认为,在资本主义社会,银行信用是以货币形式向职能资本家提供的信用,是借贷资本家通过银行与职能资本家之间发生的信用关系,是银行家作为中介人对产业资本家和商人发放的贷款,银行家一方面代表货币资本的集中、贷出者的集中,另一方面代表借入者的集中,它是借贷中介人。可见,银行信用来源于商业信用,且是整个信用经济的核心和基础,为整个社会再生产效率的提高奠定了资金基础。

2. 银行制度是经济中最精巧的、最有效的机器

银行信用是在货币经营业的基础上产生的,当借贷业务逐渐发展成为货币经营业的特殊的主要业务时,货币经营业就转化为银行业了。马克思认为,一旦借贷的职能和信用贸易同货币经营业的其他职能结合在一起时,货币经营资本的性质就发生了变化,就转化为银行资本了。银行成为货币资本家与职能资本家的中介,马克思指出,就其组织形式结构来讲,

银行制度是资本主义生产方式的最精巧和最发达的产物。银行是经营资本这种特殊商品的经济组织,在商品货币经济条件下,货币资金的运动是国民经济各微观经济主体经济活动的主要表现。银行借助于其众多的分支机构,通过货币流通、结算、信贷等业务活动,以资金为媒介把国民经济各部门、各单位的经济活动联系起来,为社会化大生产提供了便利。

3. 银行对经济增长的贡献

马克思指出,信用制度为资本主义生产方式创造了崭新的生产条件和交换条件,信用总是支持大资本,它促使大资本掠夺和吞并中小资本。这是因为资本主义的银行把贷款大都贷给了信用度高的大企业,中小企业难以得到贷款,从而使得大企业在技术方面处于优势地位,进而加强了大资本对中小资本的吞并。假如没有银行这种金融中介的出现,没有信贷资金的集中,就难以促成股份公司的建立和发展,有效改变生产条件和交换条件,从而提高经济发展的速度。银行信用制度提高了资本效率,使资本集中成为可能,缩短了从商品资本转化为货币资本的过程,调节了生产资本的分配,加速了消费,促进了生产力的发展,这也是宏观经济效率提高的关键。

2.4.2 现代西方经济学的发展

1. 交易费用理论对银行产生的运用

新古典经济学表明,当各种资源的替代转换率等于各自的市场价格的比率时,财富的配置就达到了帕累托最优。帕累托最优就是均衡的实现,也就包含了效率的获得。新古典经济学家认为,只要有充分弹性的价格机制存在,完全理性的经济人的自愿交易就能够自动地获得资源配置中的效率。但实际上,现实世界中帕累托最优并不存在,原因是交易是有成本的。经济学家把交易定义为借助物品和服务的让渡而实现权利的让渡。

因此,交易的进行就应内生于一定的制度安排,而社会制度的不同反

2 银行效率的一般分析

过来会影响交易费用。市场的不确定性、有限理性和机会主义行为等因素就是交易成本存在的根本原因。交易费用本身就标志着一个经济体制运行的成本。资金这一重要的生产要素在生产者和消费者之间的流动需要一定的费用。对于一个给定的产出,交易费用的大小反映了交易的效率,一种新的制度安排就应运而生。商业银行的诞生,实际上就是因为银行信用能降低交易费用,而银行自身要实现健康发展和有效率地经营运作,关键就是要能够降低银行与客户之间的交易费用。

2. 信息不对称对银行机构的要求

信息不对称是指企业经营管理者有内部信息,了解项目的未来前景和企业的自身经营状况,而投资者或债权人不完全拥有这方面的信息。我们知道,在现实经济运行中,资金是在不同的要素生产者之间进行流转的,相对于贷款者,借款人对其借款所投资项目的风险和获利能力掌握着比存款人更多的信息,而存款人对资金的用途知之甚少,这就产生了信贷市场上的逆向选择与道德风险。假如缺乏一个有效率的信用中介机构,由储蓄者和借款者直接进行资金交易活动,那么,因信息不对称而造成的逆向选择与道德风险问题将会变得非常严重,高的交易成本将使得信贷市场萎缩以至消失。

金融中介机构,特别是银行业,正是作为这样一种信用中介机构而产生和发展起来的。也就是说,银行这种金融中介的出现是为了减少借贷双方的信息不对称以及由此造成社会交易成本高昂而形成的一种市场替代。储蓄者之所以把资金集中到以商业银行为代表的金融中介手中,是因为作为其代理人的银行具有信息优势,可对借款人实施差别对待,也就是根据相对风险的大小来对贷款进行定价甚至是不给予资金支持,从而降低借款人的逆向选择能力。另外,与众多的储蓄者相比,银行等金融中介处于更有利的位置来监督和影响借款者借款后的行为,这也在一定程度上限制了借款者的道德风险。也就是说,银行作为一种降低信息不对称的制度安排,

其出现可以提高经济活动效率。从委托－代理的角度看，银行本身既是委托人，又是代理人，也受到信息不对称问题带来的困扰。从根本上来说，尽可能地弱化信息不对称，最大限度地降低交易费用，是提高银行效率的源泉。

3. 银行机构的发展对经济增长的影响

戈德·史密斯从发展金融学理论出发，强调金融发展对经济发展的积极作用。他从社会分工原理出发，认为在一定的生产技术条件下，假定消费者的储蓄偏好、投资风险大小不变，那么金融机构与金融资产的种类越丰富，金融活动对经济的渗透力越强，经济发展水平也就越高。

如果没有金融机构与金融工具，投资者要进行投资就必须先进行储蓄；而如果他没有投资机会，则储蓄只能是财富的储藏，这样就使储蓄与投资的职能混淆。金融活动不仅使储蓄与投资职能相分离，更重要的是通过合理引导使储蓄转化为现实的投资。金融机构对经济的引致增长效应，源于储蓄者与投资者资金供求的重新安排，这不仅提高了储蓄与投资的总体水平，而且使储蓄通过适当渠道在各种投资机会中得到有效分配，从而提高了投资的效率，促进了经济增长。

3 国有商业银行规模效率的实证研究

3.1 主要文献回顾

20世纪80年代以来,西方学者利用参数的前沿分析方法,对西方国家金融机构的效率进行了大量的实证研究。例如,Benston（1965）、Bell和Murphy（1967）利用Cobb-Douglas成本函数对美国小银行规模经济进行了研究,结果发现,不管自身规模大小,在其他条件不变的情况下,银行规模扩大一倍,平均成本将下降5%～8%。

Baumol（1982）假定成本的增长比例与产出的规模及构成相关,并首次运用规模弹性来衡量经济体的规模经济性。

Lawrence（1989）发现总资产小于1亿美元的商业银行具有规模经济性。

Hunter和Timme（1986）发现单银行制的银行控股公司,其规模经济的上限为42亿美元,而对于多银行制的银行控股公司,其规模经济性的上限则可以提高到125亿美元。

Bauer、Berger和Humphrey等（1993）发现资产规模在7 500万美元至3亿美元之间的银行平均成本是最低的。

Noulas、Ray 和 Miller（1990）发现资产规模在 20 亿美元至 100 亿美元之间的银行平均成本最低。

在国内的研究中，徐传谌等（2002）利用超越对数成本函数对我国商业银行 1994—2000 年的规模经济问题进行了实证研究，发现如果把总贷款和存款作为银行的产出，则绝大多数银行表现出规模经济性；奚君羊和曾振宇（2003）在定义贷款和非利息收入为银行产出的基础上，同样利用超越对数成本函数对我国商业银行的规模效率进行了实证研究，发现 1996—2000 年国有商业银行不存在规模经济，而股份制银行存在规模经济；张健华（2003a）用非参数的数据包络分析方法对我国国有、股份制、城市商业银行的效率状况做了一个综合的分析与评价，发现四大国有商业银行处于规模报酬递减的区域；王聪和邹朋飞（2003）在引入宏观经济变量的同时运用超越对数函数对我国银行业的规模经济和范围经济进行了实证研究，发现除蚌埠住房银行外，绝大部分商业银行存在规模不经济性，且规模不经济的程度与资产规模呈正相关关系，但在时间上变化不明显。

与国外的研究相比较，国内的研究存在一定程度上的不足，结论的可靠性有待进一步验证。就随机前沿方法看，国内的研究都是假定银行的生产函数是超越对数成本函数。问题在于，即使超越对数成本函数可能会比 Cobb-Douglas 成本函数能更好地拟合样本数据，但这也只是一个良好的愿望，需要进行假设检验，否则结论可能是错误的。其次，已有研究均没有考虑到投资在产出中的作用。实际上，从商业银行资产负债表来看，国债等证券投资已成为各行资金运用的一大主体业务。

为此，对于第一点不足，本书对超越对数成本函数和 Cobb-Douglas 成本函数进行了假设检验，以确保模型设定正确、可信；对于第二点不足，本书借鉴国外通常的做法，将投资视为银行产出之一，使结果能更全面地反映商业银行业务经营的实际情况。

3.2 研究方法

在参数方法的效率测度中,一般假定在银行经营过程中存在Cobb-Douglas函数或超越对数函数(translog function)。在研究过程中可以测度银行的成本效率、利润效率和规模经济效率。比如,假定银行的生产函数是超越对数生产函数,利用随机前沿方法可以测度银行的成本效率和规模经济效率。超越对数函数形式的成本函数是

$$\ln tc_i = f(y_i, p_i) + \xi_i$$

这里,$\xi_i = u_i + v_i$,tc_i表示第i个银行的总成本,y_i表示银行的第i种产出,p_i表示银行的第i种投入的价格或成本,$v_i \sim iid(0, \sigma_v^2)$,$u_i$服从半正态分布,方差为$\sigma_u^2$,表示第$i$家银行的X-效率。

对数似然函数是

$$\ln L = \frac{N}{2}\ln\frac{2}{\pi} - N \cdot \ln\sigma - \frac{1}{2\sigma^2}\sum_{i=1}^{N}\xi_i^2 + \sum_{i=1}^{N}\ln\left[\phi\left(\frac{\xi_i \cdot \lambda}{\sigma}\right)\right]$$

其中,N是银行的家数,ϕ是标准正态分布的累积分布函数。因此,银行的无效率可以表示为

$$E(u_i|\xi) = \left[\frac{\sigma \cdot \lambda}{1+\lambda}\right]\left[\frac{\phi(\xi_i \cdot \lambda/\sigma)}{\phi(\xi_i \cdot \lambda/\sigma)} + \frac{\xi_i^2 \cdot \lambda}{\sigma}\right]$$

这里,$\sigma^2 = \sigma_u^2 + \sigma_v^2$,$\lambda = \sigma_u/\sigma_v$,$\phi(\xi_i \cdot \lambda/\sigma)$是标准正态分布的密度函数。

此时,规模经济效率(SCALE)说明银行经营规模变化对总成本的影响,用总成本对产出的一阶偏导数(弹性)表示:

$$SCALE = \sum_{i=1}^{i}\frac{\delta(\ln tc_i)}{\delta y_i} = \sum_{i=1}^{i}\left[\alpha_i + \sum_{k=1}^{i}\alpha_{ik}\ln y_k + \sum_{j=1}^{i}\delta_{ij}\ln p_j\right]$$

如果SCALE的值大于1,则表明银行规模发生1%的变化将引起总成本高于1%的变化,即成本的增加快于规模的增加,此时表现出规模不经济;如果SCALE的值小于1,表明银行规模发生1%的变化将引起总成本小于1%的变化,即成本的增加慢于规模的增加,此时出现规模经济;如果SCALE

的值等于1,则表明银行规模发生1%的变化将引起总成本同比例的变化,此时处于规模经济与规模不经济的临界点上。

3.3 模型设定

为了能估计出规模经济效率,我们假定存在如下形式的超越对数成本函数:

$$\ln tc = \alpha_0 + \sum_{i=1}^{2}\alpha_i \ln y_i + \sum_{j=1}^{3}\beta_j \ln p_j + \frac{1}{2}\sum_{i=1}^{2}\sum_{k=1}^{2}\alpha_{ik}\ln y_i \cdot \ln y_k$$
$$+ \frac{1}{2}\sum_{j=1}^{3}\sum_{h=1}^{3}\beta_{jh}\ln p_j \cdot \ln p_h + \sum_{i=1}^{2}\sum_{j=1}^{3}\delta_{ij}\ln y_i \cdot \ln p_j + \xi \quad (3.1)$$

其中,tc 为银行的总成本,y_1 为贷款与投资,y_2 为存款总额,p_1 为工资及福利费支出/职工人数,p_2 为累计固定资产折旧/固定资产净值,p_3 为存款利息支出/存款总额。

对称性定理要求投入要素价格的线性一致性,二次参数的系数是对称的。因此,存在以下约束条件:

$$\sum_{j=1}^{3}\beta_j = 1; \quad \sum_{h=1}^{3}\beta_{jh} = 0, \ j = 1, 2, 3; \quad \sum_{j=1}^{3}\delta_{ij} = 0, \ i = 1, 2;$$
$$\alpha_{ik} = \alpha_{ki}, \ i 、 k = 1, 2; \quad \beta_{jk} = \beta_{kj}, \ j 、 k = 1, 2, 3$$

规模效率说明银行规模变动给银行总成本带来的影响,等于总成本对产出变量的一阶偏导数,因而可以表示为

$$SCALE = \sum_{i=1}^{2}\frac{\delta(\ln tc_i)}{\delta y_i}$$
$$= \sum_{i=1}^{2}\left(\alpha_i + \sum_{k=1}^{2}\alpha_{ik}\ln y_k + \sum_{j=1}^{2}\delta_{ij}\ln p_j\right) \quad (3.2)$$

同样地,也可以假定银行的成本函数是 Cobb-Douglas 成本函数,即

$$\ln tc = \alpha_0 + \sum_{i=1}^{2}\alpha_i \ln y_i + \sum_{j=1}^{3}\beta_j \ln p_j \quad (3.3)$$

此时,银行的规模效率为

3 国有商业银行规模效率的实证研究

$$SCALE = \sum_{i=1}^{2} \frac{\delta(\ln tc_i)}{\delta y_i} = \sum_{i=1}^{2} \alpha_i \quad (3.4)$$

问题在于，在超越对数成本函数和 Cobb-Douglas 成本函数中，哪个模型是正确的设定呢？或者说，如何检验模型设定的可靠性呢？实际上，我们可以用广义似然比（generalised likelihood ratio）统计量来检验模型的设定，且它近似服从 χ^2 分布。在模型设定得到确认后，规模效率的估计实质上就是要估计出方程（3.1）或（3.3）的参数，且普通最小二乘估计是除截距项和误差项外的无偏估计（Coelli、Prasada 和 Battese, 1998）。

3.4 数据与结果

3.4.1 数据及其处理

这里，我们考察的是 2009—2016 年国有商业银行的规模经济效率，更为准确的效率测度应该包括所有的城市商业银行、城市信用社和农村信用社。由于数据获取的局限性，因此，本研究中所涉及的银行只包括：中国工商银行、中国农业银行、中国银行、中国建设银行、交通银行、中信实业银行、光大银行、华夏银行、民生银行、广东发展银行、平安银行、招商银行、兴业银行、浦东发展银行和恒丰银行。

同时，在实证研究过程中，我们可以将方程（3.1）中的成本 tc、劳动力价格 p_1 和固定资产价格 p_3 除以存款资金的价格，即进行标准化处理，从而得到方程（3.1）的一致性条件（Linda Allen 和 Anoop Rai, 1996）。另外，所有的数据均以 2008 年为基期进行了价格调整。在此基础上，我们得到了模型中各变量的结果，见表 3.1。

表 3.1 超越对数成本函数中各变量的描述性统计

变量	均值	标准差	最小值	最大值
$\ln tc/p_3$	8.41	7.49	5.74	21.04
$\ln y_1$	9.17	4.94	6.39	19.81
$\ln y_2$	9.13	6.14	5.19	13.41
$\ln p_1/p_3$	5.95	5.74	3.59	9.47
$\ln p_2/p_3$	3.77	2.01	1.71	4.92
$(\ln y_1)^2$	35.76	21.74	13.45	70.64
$\ln y_1 \cdot \ln y_2$	71.07	34.14	14.75	150.93
$(\ln y_2)^2$	37.78	10.49	7.86	75.13
$(\ln p_1)^2$	13.14	5.98	6.46	36.95
$(\ln p_1/p_3) \cdot (\ln p_2/p_3)$	10.47	5.95	4.23	25.16
$(\ln p_2)^2$	3.97	2.97	1.57	9.45
$\ln y_1 \cdot (\ln p_1/p_3)$	46.03	14.57	12.47	69.76
$\ln y_2 \cdot (\ln p_1/p_3)$	36.17	12.87	10.95	60.42
$\ln y_1 \cdot (\ln p_2/p_3)$	17.74	8.37	5.36	39.47
$\ln y_2 \cdot (\ln p_2/p_3)$	15.64	9.35	3.94	38.51

资料来源:根据《中国金融年鉴》(2006—2016)计算、整理得到。

3.4.2 实证结果

利用 Frontier 4.1(Tim Coelli,1996),我们得到了方程(3.1)和(3.3)中未知参数的估计结果(见表 3.2 和表 3.3)。

表 3.2 方程(3.1)中各参数的估计结果

参数	参数的估计值	t 检验值	参数	参数的估计值	t 检验值
α_0	2.751	4.70	β_{11}	0.471	0.715
α_1	1.813	3.09	β_{12}	0.351	0.603
α_2	−1.347	−2.95	β_{22}	0.017	0.064 7
β_1	0.041	0.059	δ_{11}	−0.671	−3.012
β_2	0.081 3	0.056	δ_{21}	0.473	3.171
α_{11}	−0.054	−2.32	δ_{12}	0.712	2.765
α_{12}	0.083 1	2.52	δ_{22}	−0.646	−3.857
α_{22}	0.056 4	1.83	Log-likelihood function = 26.17		LR = 39.32

3 国有商业银行规模效率的实证研究

表3.3 方程（3.3）中各参数的估计结果

参数	参数的估计值	t 检验值	参数	参数的估计值	t 检验值
α_0	2.35	4.37	β_1	0.415	0.754
α_1	1.713	3.19	β_2	0.316	0.485
α_2	−1.34	−3.25	Log-likelihood function = −15.75		LR = 69.74

从表3.2和表3.3可以看出，超越对数成本函数中的对数似然函数值是25.87，而 Cobb-Douglas 成本函数中的对数似然函数值是 −13.45，因而广义似然比检验统计量 LR = −2（−15.75−26.17）= 20.84，而自由度为10、置信区间为5%的分布的极值为18.31，从而零假设：Cobb-Douglas 成本函数更能拟合样本数据的假设被拒绝，超越对数成本函数的模型设定是可靠的。同时，从超越对数成本函数的估计结果可以看出，其单侧广义似然比检验（one-sided generalized likelihood-ratio test）的值为39.32，大于置信区间为5%、自由度为2的复合分布的极值5.138（Coelli、Prasada 和 Battese，1998）。这说明我国商业银行中存在 X − 无效率，进一步说明了模型设定是正确的。

利用方程（3.2），我们得到了样本银行的规模经济效率（见表3.4）。计算结果表明：① 国有商业银行的规模效率均大于1.0，表现出规模不经济性，而股份制银行的规模效率均小于1.0，表现出规模经济性；② 在股份制银行中，规模相对较大的交通银行、中信实业银行和招商银行的规模效率大于其他股份制银行；③ 近年来，为积极应对加入 WTO 后国内银行业面对的挑战，国有商业银行实施了机构重组、人员精减经营策略，规模效率略有改善。与此同时，央行也放松了股份制商业银行经营地域的限制，规模扩张较快，效率得到提高。

上述结果不仅与大多数国外的研究结果相近，如 Humphrey（1990），Berger、Hunter 和 Timme（1993），也与众多国内的研究结果相一致，如奚君羊和曾振宇（2003），张健华（2003a），王聪和邹朋飞（2003），于

良春和高波（2003）。

表 3.4　我国商业银行规模效率的估计结果

银行\效率　年份	2009	2010	2011	2012	2013	2014	2015	2016
工商银行	1.113	1.237	1.226	1.243	1.201	1.341	1.275	1.137
农业银行	1.178	1.146	1.771	1.614	1.476	1.308	1.256	1.298
中国银行	1.105	1.276	1.390	1.146	1.170	1.245	1.107	1.131
建设银行	1.087	1.201	1.194	1.405	1.169	1.324	1.273	1.278
交通银行	0.967	0.916	0.934	1.041	1.048	1.075	0.979	0.917
中信银行	0.874	0.903	0.9757	0.954	0.902	0.915	0.875	0.906
光大银行	0.723	0.847	0.831	0.879	0.834	0.871	0.853	0.897
华夏银行	0.832	0.874	0.901	0.861	0.897	0.812	0.854	0.804
民生银行	0.815	0.836	0.890	0.876	0.837	0.903	0.896	0.904
广发银行	0.789	0.835	0.857	0.843	0.868	0.854	0.913	0.836
平安银行	0.835	0.843	0.874	0.877	0.854	0.865	0.912	0.881
招商银行	0.796	0.804	0.865	0.876	0.899	0.859	0.891	0.934
兴业银行	0.736	0.677	0.835	0.747	0.879	0.898	0.893	0.898
浦发银行	0.843	0.836	0.879	0.914	0.905	0.898	0.913	0.875
恒丰银行	0.517	0.546	0.607	0.537	0.598	0.547	0.491	0.545
四大国有银行均值	1.121	1.215	1.395	1.352	1.254	1.305	1.228	1.211

3.5　结果分析

国有商业银行的规模之所以呈现出非经济性，主要原因是：

（1）国有商业银行脱胎于计划经济时代的人民银行，成立时已经拥有了相当大的规模和近乎 100% 的市场份额，并且国有商业银行按照所服务的行业进行专业分工，业务条块分割，几乎不存在竞争，技术上很容易扩张规模。同时，为了加快我国的经济发展，弥补建设资金的不足，央行制定的利率政策和信贷政策也在很大程度上激励了银行的规模扩张，使得国有商业银行走上了一条重数量扩张、轻质量与效益的发展道路，大的银行规模也并不意味着更高的利润回报。

（2）机构设置上高度行政化。改革开放后，我国的经济剩余从原来

3 国有商业银行规模效率的实证研究

的国家集中转化为民间分散拥有,由此导致了金融资源的分散化。设立四大国有银行的初衷是为了"聚集分散的金融资源",为体制内增长提供必要的金融补贴。在缺乏价格竞争手段的情况下,吸收居民存款最有效的方式就是机构扩张。于是,按行政区划的设置方式,国有商业银行一般有总行、一级分行、二级分行、支行、办事处、分理处、储蓄所等多级经营管理机构,在每级机构中还有部、处、科、股等部门,管理层次多、链条长,导致了较高的人力资本成本和管理成本,在一定程度上也侵蚀了国有商业银行的利润,降低了其获利能力。资料表明,1989年至1998年间,国有商业银行的信贷资产余额增长了11倍,但利润总额仅增长了26%,而管理费用增长了8.9倍,管理费用与利润的增长完全不成比例且在统计意义上呈反方向变动(易纲、赵先信,2002)。

(3)国家是国有金融机构的最后投资人与所有者,从而作为债权人的国有商业银行和作为债务人的国有企业最终为同一个产权主体(国家)所拥有,它们之间无法产生真正意义上的借贷关系。同时,这种产权制度安排决定了支持国有企业是其义不容辞的责任。于是,国有商业银行的大部分资金源源不断地流向了国有企业,当国有企业因经营效益低下纷纷破产倒闭时,许多贷款成了不良贷款,导致国有商业银行资产规模的扩张并没有伴随着收益的同步增长。

(4)央行和政府对银行在市场准入和业务经营上实行严格的管制,维护了国有商业银行的垄断地位,使得正常的市场竞争机制遭到破坏。而且,严格的管制为国有商业银行经营者安全地攫取"租金"创造了市场条件,经营者也无须为应对外在的市场压力而提高规模效率。更重要的是,这种市场结构导致了一些颇具发展潜力的企业,尤其是中小企业和非国有企业得不到必要的资金支持,导致我国经济中持续高速增长的潜力得不到充分发挥。

3.6 结论

本书运用参数的随机前沿分析方法对我国商业银行的规模效率进行实证研究,结果表明国有商业银行表现出规模非经济性,而其他商业银行表现出规模经济性。在研究过程中,我们对超越对数成本函数和Cobb-Douglas成本函数进行了假设检验,发现超越对数成本函数更能拟合样本数据,从而对国内已有的研究进行了技术上的完善。与此同时,考虑到国债等证券投资已成为商业银行资金运用的一大主体业务,我们将投资也看作是银行的产出之一,因而更符合我国商业银行业的实际情况和国际惯例。

4　国有商业银行技术效率的实证研究

早期的效率研究认为，规模经济和范围经济对提高银行的成本效率是最重要的。然而，现阶段大量的实证研究表明，规模经济和范围经济对提高银行效率不是最主要的，相反，技术效率才是决定银行效率高低的主要因素。这是因为规模经济和范围经济理论均假定银行经营过程中不存在委托失效和代理成本，机构总是处在成本最小或利润最大的生产边界上。事实上，金融机构经营的是风险，代理费用不仅存在，而且可能相当高。例如，Berger 和 Humphrey（1994）的研究表明，规模或范围不经济导致的无效率不超过总成本的 5%，而 X-无效率导致的效率损失约为总成本的 20%。从研究方法看，对金融机构技术效率可以分别使用参数和非参数的方法进行研究，这里我们使用非参数的 DEA 方法来研究我国商业银行的技术效率。

4.1　主要文献回顾

20 世纪 80 年代以来，西方学者运用非参数的数据包络分析法（简称为 DEA），对西方国家金融机构的技术效率进行了大量的实证研究，且大部分实证研究应用了规模报酬不变的 DEA 和规模报酬可变的 DEA。

Sherman 和 Gold（1985）首次运用 DEA 方法对一家银行的分支机构之间的效率进行了比较，然后 DEA 又被广泛应用于银行间效率的评估。例如，Zaim（1995）运用 DEA 研究了 20 世纪 80 年代金融自由化对土耳其银行效率的影响，发现与 20 世纪 80 年代初期相比，金融自由化改善了银行的技术效率和配置效率。

Sathye（2001）利用 DEA 研究了 1996 年澳大利亚银行的技术效率、配置效率和成本效率，发现其成本效率低于世界平均水平，且发现这主要是由技术效率低下引起的。

Altunbas、Molyneux 和 Murphy（1994c）运用随机的 DEA 比较了 1991—1993 年土耳其公共银行与私人银行成本效率的差异，发现两者之间并无明显区别。

Grigorian 和 Manole（2002）运用规模不变的 DEA，研究了 1995—1998 年转轨国家银行业的效率，认为 DEA 适用于转轨中的国家。他们发现，从收入的角度看，捷克银行的效率最高，其次是斯洛伐克和克罗地亚；从服务的角度看，效率最高的分别是捷克、斯洛文尼亚和拉脱维亚。他们还运用两阶段的 Tobit 回归模型对影响效率差异的因素进行了计量实证。

在国内的研究中，赵旭（2000）用 DEA 技术分析了我国四大国有商业银行的效率，结果表明国有商业银行的技术效率和规模效率均呈波动上升趋势；张健华（2003a，2003b）运用 DEA 方法对我国国有、股份制、城市商业银行的技术效率、规模效率及技术效率的决定因素做了一个较全面的分析与评价；朱南、卓贤和董屹（2003）应用 DEA 及 DEA 的"超效率模型"（super-efficiency model）对我国国有商业银行的技术效率进行了实证研究，并运用两阶段的 Tobit 回归模型分析了影响银行 X - 效率的因素。

4.2 模型的建立

4.2.1 DEA 方法下的 CRS 模型

假定有 N 个相似决策单元，且每个决策单元使用 K 种投入生产 M 种产出，那么其生产效率可以表示为 $u_i y_i / v_i x_i$，这里的 x_i 和 y_i 分别表示第 i 个决策单元的投入、产出，v_i 和 u_i 是其投入、产出的权重。因此，最优的生产效率实际上是下列问题的解：

$$\text{Max}_{u_{ik}, v_{im}} \frac{u_i y_i}{v_i x_i}$$

约束条件如下：

$$u_i y_i / v_i x_i \leq 1$$
$$u_{ik}, \ v_{im} \geq 0$$
$$i = 1, 2, 3, \cdots, N \quad (4.1)$$
$$k = 1, 2, 3, \cdots, K$$
$$m = 1, 2, 3, \cdots, M$$

显然，模型（4.1）有无穷多个解。因此，引入约束条件 $v_i x_i = 1$，我们将它转换为乘数的形式，即

$$\text{Max}_{u_{ik}, v_{im}} u_i y_i$$

约束条件如下：

$$v_i x_i = 1$$
$$u_i y_i - v_i x_i \leq 0$$
$$u_{ik}, \ v_{im} \geq 0$$
$$i = 1, 2, 3, \cdots, N \quad (4.2)$$
$$k = 1, 2, 3, \cdots, K$$
$$m = 1, 2, 3, \cdots, M$$

利用线性规划的对称性原理，模型（4.2）的解等同于下列问题的解：

$$\text{Min}_{\theta,\lambda}\, \theta_i$$

约束条件如下：

$$-y_i + \mathbf{Y} \cdot \boldsymbol{\lambda}_i \geq 0$$
$$\theta_i x_i - \mathbf{X} \cdot \boldsymbol{\lambda}_i \geq 0 \qquad (4.3)$$
$$|\boldsymbol{\lambda}_{in}| \geq 0$$

这里，$\boldsymbol{\lambda}$ 是一个 $(N\times 1)$ 的向量，i 是一标量，表示第 i 家银行的效率，$(\mathbf{X}\boldsymbol{\lambda}_i, \mathbf{Y}\boldsymbol{\lambda}_i)$ 可以解释为第 i 个决策单元对应于有效前沿的"影子"前沿单元。

4.2.2 DEA 超效率模型

DEA 超效率模型可以表示为

$$\text{Min}_{\theta,\lambda}\, \theta_i$$

约束条件如下：

$$-y_i + \mathbf{Y} \cdot \boldsymbol{\lambda}_i \geq 0$$
$$\theta_i x_i - \mathbf{X} \cdot \boldsymbol{\lambda}_i \geq 0 \qquad (4.4)$$
$$|\boldsymbol{\lambda}_{in}| \geq 0$$

这里，$\boldsymbol{\lambda}$ 是一个 $(N-1)\times 1$ 的向量，θ_i 表示第 i 个决策单元的效率，\mathbf{X} 和 \mathbf{Y} 是除 i 以外的一个 $(N-1)\times 1$ 的向量。可以看出，模型（4.4）与模型（4.3）之间的区别在于，在求解第 i 个决策单元的效率时，其约束条件中决策单元的参考集合将第 i 个决策单元排除在外。

在超效率模型中，对于无效率的决策单元，其效率值仍然保持不变。对于有效率的决策单元，例如，若效率值为 1.2，则意味着该决策单元的投入再等比例地增加 20%，其在整个样本集合中仍能保持相对有效，即效率值仍能维持在 1.0 以上。

4.2.3 确定效率影响因素的 Two-Stage 法和 Tobit 模型

DEA 方法计算得到的效率值，除受到模型中投入、产出变量的影响外，

还受到环境因素的影响（Fried 等，1995），这些因素包括所有制、政府政策、竞争程度、经营期等。为了分析环境因素对效率测度的影响程度，在 DEA 方法的分析中衍生出了两阶段的方法（Two-Stage Method）（Coelli, 1996）。即：第一步先使用 DEA 方法计算出决策单元的效率值；第二步，做效率值（被解释变量）对各种环境因素（解释变量，不能与第一步中的投入、产出变量相同）的回归，判断环境因素对效率影响的程度。

由于效率 θ 的值在 0 和 1 之间，所以被解释变量是一受限变量。可以证明，普通最小二乘估计是有偏的非一致估计，而 Tobit 回归才是无偏的一致估计（Jackson, 2000）。对于第 i 家银行来说，标准的 Tobit 模型为

$$y'_i = \beta' x_i + \xi_i \quad (4.5)$$

这里，假定 ξ_i 是服从 $iid(0, \sigma^2)$ 的随机变量，则 y'_i 是第 i 家银行的潜在变量，y_i 是其效率。如果 $y_i \geq 0$，则 $y_i = y'_i$；否则，$y'_i = 0$。

因此，对 N 个观察值的 β 和 α 的最大似然函数为

$$L = \prod (1 - F_i) \cdot \prod \frac{1}{(2\pi\sigma^2)^{1/2}} \times e^{-\left[\frac{1}{2\sigma^2}(y_i - \beta x_i)\right]}$$

其中，$F_i = \int_{-\infty}^{\beta x_i / \sigma} \frac{1}{(2\pi)^{1/2}} e^{-\frac{t^2}{2}} dt$。在最大似然函数 L 中，第一部分来自有效率的样本银行，第二部分来自无效率的样本银行。F_i 是在 $\beta x_i / \sigma$ 上的标准正态分布函数。

4.3 数据、变量与权重的设置

对我国商业银行技术效率的考察，最为准确的效率测度应该包括所有的城市商业银行、城市信用社和农村信用社。由于数据获取的局限性，本研究中所涉及的银行与规模效率研究中所涉及的银行相同，即：中国工商银行、中国农业银行、中国银行、中国建设银行、交通银行、中信实业银行、光大银行、华夏银行、民生银行、广东发展银行、平安银行、招商银行、兴业银行、浦东发展银行和恒丰银行。考察的是 2009—2016 年国有商业

银行的技术效率。但是，从样本银行的存、贷款市场份额和实际经营状况来看，样本银行的效率水平是可以代表我国商业银行效率的整体水平的（秦宛顺、欧阳俊，2001）。

从数据包络分析法的基本思想可以看出，合理确定投入、产出及其价格水平是效率评分的关键，也是在银行效率研究中存在争论最多的一个方面。从现有的文献看，尚未取得一致的结论，原因主要有：银行经营活动的复杂性、产出的不可分性、理论研究上的不完善。在实证研究中，目前对银行活动的测度方法主要有生产法（production approach）、中介法（intermediation approach）、现代方法（modern approach）。

生产法认为，银行是向存款人和贷款人提供产品服务的生产者，从而银行的产出为开设各类账户的数量，通过存款账户所提供服务的数量（如开出支票的次数）和发放贷款业务的次数，而不是指存款、贷款的金额，银行的投入为实物资本和劳动。这种方法非常符合单一银行制度下的区域分支机构的情况。Berger 和 Humphrey（1991）认为，银行的业务种类主要包括存款服务、长短期贷款服务、证券承销和其他服务、资产管理和保管箱业务，经营支出主要来源于劳动力、机器设备、原材料和固定资产等方面的支出。

中介法认为，银行是从资金盈余的居民部门吸收资金，然后把它提供给资金短缺的企业或居民部门的中介者，投入的是劳动力、实物资本和存款，产出的是贷款和能产生收入的其他行为，如银行服务。中介法实际上是生产法的一个补充，更适合于分支行的情况。

从实证结果看，中介法得到的结果与生产法的结果并没有明显不同。那么，哪一种方法是银行活动的正确表述呢？Hancock（1991）提出的"用户成本法"（user-cost approach）给出了一个有趣的答案。这种方法的核心思想是：对银行的资产或负债项目而言，人们事先并不清楚其是投入还是产出，而是取决于这一项目能否产生正的净收入，如果能产生正的净收入

就是产出,否则就是投入。也就是说,如果资产的收益大于其资金成本(或负债的资金成本小于其机会成本)就是产出,否则就是投入。按照上述规则,Hancock(1991)得到直觉上让人满意的结论,即活期存款和贷款是产出,而劳动、实物资本、材料和"现金"(代表定期存款和借入资金的总和)是投入。

问题是,随着利率的变化,用户的成本也将发生变化,从而对银行来说一个时期的某项产出在下一时期可能就变成了投入,这就使得投入、产出不具有稳定性。同时,对单个负债项目而言,很难度量其边际收入和边际成本,这也使得对投入、产出的确定可能存在较大的误差。

现代方法对银行活动描述的独特之处在于其在古典的厂商理论中结合了这些活动的特点,即风险管理和信息处理,以及考虑了某种形式的代理问题。Mester(1991)已经暗含地提出了这种思想,他于1982年发现了加利福尼亚互助储蓄和贷款组织X-无效率的证据。Hughs和Mester(1993a,1993b,1994)引入了银行资产质量和成本预算中银行破产的概率,同时也引入了银行经营者与股东偏好的差异,他们发现,如果银行经营者不是风险中性的,那么经营者们选择的金融资本水平将偏离最低成本原则决定的水平。他们还对银行业务中的规模经济和范围经济进行了修正,用此解释了"太大以至于不能倒闭"(too-big-to-fail)的信条。Berger和Deyoung(1997)检验了贷款质量、成本效率和银行资本之间的因果关系。他们的结论支持了"过多的问题贷款增加了银行的监督费用"而提出的"经济衰退"(bad luck)假设,而且也证明了资本充足率低的银行由于过度投资于风险资产而具有较高的道德风险。

那么,如何测度我国商业银行的活动呢?我们认为,在测度我国商业银行的活动时必须考虑以下因素:① 我国商业银行不良贷款比例较高,且各行间差异较大,直接把贷款数量作为商业银行的产出之一是不合适的。因此,可以考虑把重点放在贷款的最终结果上,也就是收益上。② 土

地、劳动和资本是最基本的生产要素,对银行来说其成本最终表现为非利息支出和利息支出。同时,投入用利息支出和非利息支出来表示,可以克服部分银行人力资本资料的缺失。③ 许多研究将利息支出和非利息支出作为银行活动中的投入。如,Miller 和 Noulas（1996）,Yeh（1996）,Resti（1997）,Sing Fat Chu 和 Guan Hua Lim（1998）等。④ 数据是一小样本数据,投入、产出变量过多会影响效率测度的准确性（Coelli、Rao 和 Battese,1998）。而且,样本观察值至少要大于投入、产出变量之和的 3 倍（Nunamaker,1985）。基于以上考虑,这里我们定义银行活动中的投入、产出变量分别是利息支出和非利息支出、净利息收入和非利息收入（M.Sathye,2003）,整理后得到表 4.1。

表 4.1 我国商业银行投入、产出变量的描述性统计（单位：亿元）

变量		2009 年		2011 年		2013 年		2016 年	
		均值	标准差	均值	标准差	均值	标准差	均值	标准差
产出	净利息收入	434.64	116.87	595.61	132.53	984.37	187.13	1 527.71	211.46
	非利息收入	94.76	43.65	146.53	70.58	247.65	81.76	474.50	74.67
投入	利息支出	273.95	95.70	354.07	101.31	697.84	165.72	1 201.87	315.87
	非利息支出	136.43	67.96	157.03	78.74	196.59	71.76	289.57	67.91

资料来源：根据《中国金融年鉴》（2009—2016）计算整理得到。

在对决策单元效率评分的过程中,DEA 方法与加权指数技术的最根本的区别在于不需要人为地设定指标的权重,而是通过模型的运算求出,显得比较公平,但对于一些实际上相对无效的决策单元,权重的刻意选择可能会导致其效率值相对较高。鉴于此,我们对投入、产出变量赋予相对权重,即设置各变量权重的大小对比。目前我国商业银行是乐意接受因存款增加而带来的利息支出的,因此,我们设置利息支出的权重小于非利息支出的

权重；而净利息收入是我国商业银行获取利润的最主要手段，因此，我们设置净利息收入的权重大于非利息收入的权重。

为考察我国商业银行效率的影响因素，我们借鉴Berger和Mester（1997）对美国商业银行及Grigorian和Manole（2002）对17个转轨经济体银行效率进行国际比较的做法，结合我国商业银行的实际，建立了以下回归模型：

$$y_i = \alpha + \sum_p \beta_p B_i + \sum_n \lambda_n M_i \qquad (4.6)$$

这里，y_i表示由DEA模型计算得到的效率值，B_i表示单个银行的具体特性，M_i表示宏观经济环境。其中，银行特性用下列变量来描述：权益比例（所有者权益与资产的比例）、所有权结构（用虚拟变量表示，国有商业银行取值为1，其他银行取值为0）、资产收益率（考虑到各银行税负不一样，用税前利润除总资产表示）、资产规模（用其自然对数表示）。宏观经济环境用下列变量来描述：市场竞争程度（用单个银行存款总额的自然对数表示），政府补贴（用虚拟变量表示，享受政府补贴时取值为1，不享受时取值为0。其中，1998年、1999年国家对国有商业银行进行了资本金补充和不良资产剥离，可以看成是对国有商业银行的一种政府补贴）。

4.4 实证结果及分析

4.4.1 CRS模型与超效率模型下我国商业银行的技术效率

首先，从投入导向，利用效率测度的EMS软件，我们得到了规模报酬不变条件下我国商业银行的效率分值，结果见表4.2。

从表4.2可以看出：① 2009—2016年，我国商业银行的技术效率有所提高，样本银行的技术效率的平均值由2009年的73.16%上升到了2016年的84.41%，效率提高了11.25个百分点。② 四大国有商业银行技术效率的均值明显低于11家股份制银行技术效率的均值。③ 国有商业银行技术效率提高的速度快于股份制商业银行。2009—2016年，国有商业银行技术效率

年均提高了 3.32 个百分点，而股份制银行只提高了 1.61 个百分点。④除 2011 年招商银行"有效"（效率分值为 100.0%）外，其余年份"有效"的银行均不止一家。比如，2009 年交通银行、平安银行的效率分值都为 1.0。因此，无法区分它们之间的效率孰高孰低，同时也无法准确地计量其他相对无效率的银行与有效率银行的差距。⑤样本中股份制银行最多，平均效率受其影响也最大。股份制银行因规模相对较小，效率相对较高，从而效率的简单平均在一定程度上高估了我国银行业对金融资源的利用效果。

表 4.2 规模报酬不变条件下我国商业银行的技术效率

银行 \ 年份效率	2009	2010	2011	2012	2013	2014	2015	2016
工商银行	47.87%	53.76%	53.71%	50.77%	56.87%	62.97%	67.89%	69.83%
农业银行	35.86%	43.78%	40.85%	42.17%	47.89%	50.74%	54.67%	58.91%
中国银行	51.34%	58.70%	60.43%	61.23%	60.81%	68.75%	70.13%	72.64%
建设银行	56.72%	77.85%	75.43%	76.03%	80.91%	78.45%	87.64%	83.47%
交通银行	100%	85.47%	76.54%	79.81%	80.94%	86.51%	87.89%	89.59%
中信银行	78.94%	100%	81.32%	85.89%	89.03%	87.64%	100%	93.61%
光大银行	68.95%	76.47%	83.90%	79.85%	87.84%	89.01%	84.62%	86.47%
华夏银行	83.46%	89.41%	89.74%	83.48%	87.65%	88.79%	100%	100%
民生银行	83.20%	87.68%	81.65%	100%	100%	85.79%	90.87%	97.84%
广发银行	56.51%	68.78%	60.03%	54.67%	57.08%	60.06%	63.78%	67.81%
平安银行	100%	100%	90.75%	92.57%	100%	100%	90.67%	91.84%
招商银行	90.16%	94.31%	100%	100%	96.65%	100%	100%	100%
兴业银行	86.53%	89.75%	90.50%	89.78%	87.15%	87.96%	92.05%	94.57%
浦发银行	100%	89.90%	90.75%	91.37%	100%	100%	89.98%	91.67%
恒丰银行	57.79%	60.67%	64.57%	59.98%	60.74%	56.78%	61.35%	67.89%
样本银行均值	73.16%	78.44%	76.70%	76.51%	79.57%	80.23%	82.77%	84.41%
四大国有银行均值	47.95%	58.52%	57.61%	57.55%	61.62%	65.23%	70.08%	71.21%

为了能比较"有效"银行效率的高低，我们利用超效率模型计算了我国商业银行的技术效率及有效银行的超效率分值，结果见表 4.3。

从表 4.3 可以看出，利用超效率模型，有效率的银行之间的效率大小

4 国有商业银行技术效率的实证研究

比较问题得到了解决。例如，2013年，民生银行、平安银行、浦东发展银行在超效率模型下的评分结果分别为120.92%、107.76%、107.61%。11家股份制银行技术效率的均值提高，而四大国有银行技术效率的均值没有发生变化，技术效率的整体水平也得到了提高。

表 4.3 DEA 超效率模型下我国商业银行的技术效率

银行＼效率＼年份	2009	2010	2011	2012	2013	2014	2015	2016
工商银行	47.87%	53.76%	53.71%	50.77%	56.87%	62.97%	67.89%	69.83%
农业银行	35.86%	43.78%	40.85%	42.17%	47.89%	50.74%	54.67%	58.91%
中国银行	51.34%	58.70%	60.43%	61.23%	60.81%	68.75%	70.13%	72.64%
建设银行	56.72%	77.85%	75.43%	76.03%	80.91%	78.45%	87.64%	83.47%
交通银行	107.42%	85.47%	76.54%	79.81%	80.94%	86.51%	87.89%	89.59%
中信银行	78.94%	103.46%	81.32%	85.89%	89.03%	87.64%	100%	93.61%
光大银行	68.95%	76.47%	83.90%	79.85%	87.84%	89.01%	84.62%	86.47%
华夏银行	83.46%	89.41%	115.42%	83.48%	87.65%	88.79%	113.47%	115.61%
民生银行	83.20%	87.68%	81.65%	110.34%	120.92%	85.79%	90.87%	97.84%
广发银行	56.51%	68.78%	60.03%	54.67%	57.08%	60.06%	63.78%	67.81%
平安银行	112.78%	123.47%	90.75%	92.57%	107.76%	115.42%	90.67%	91.84%
招商银行	90.16%	94.31%	126.54%	118.47%	96.65%	124.76%	131.02%	125.68%
兴业银行	86.53%	89.75%	90.50%	89.78%	87.15%	87.96%	92.05%	94.57%
浦发银行	105.67%	89.90%	90.75%	91.37%	107.61%	114.74%	89.98%	91.67%
恒丰银行	57.79%	60.67%	64.57%	59.98%	60.74%	56.78%	61.35%	67.89%
样本银行均值	74.88%	80.23%	79.49%	78.43%	81.99%	83.89%	85.74%	87.16%
四大国有银行均值	47.95%	58.52%	57.61%	57.55%	61.62%	65.23%	70.08%	71.21%

为了更准确地反映我国银行业对资源的整体利用效果，在表4.3的基础上，我们利用资产加权平均的方法计算出了样本银行技术效率的资产加权平均值及其标准差，结果见表4.4。

表 4.4 2009—2015 年我国商业银行效率分类描述性统计

银行类型	2009 年		2011 年		2013 年		2015 年	
	均值	标准差	均值	标准差	均值	标准差	均值	标准差
国有银行	45.80%	0.044 3	51.88%	0.111 4	58.29%	0.213 5	76.06%	0.146 1
股份制银行	86.43%	0.194 7	82.54%	0.217 8	74.57%	0.291 3	91.38%	0.240 9
样本银行	76.43%	0.249 4	77.13%	0.237 8	78.15%	0.219 7	81.75%	0.163 7

从表 4.4 可以看出，历年资产加权效率与国有商业银行的效率有一定的差距，说明四大国有商业银行在我国银行业中始终居于支配地位。因此，要提高我国银行业的效率在相当大的程度上就是要提高国有商业银行的效率，只有提高了国有商业银行的效率，才能提高我国金融资源的配置效率。

2015 年国有商业银行的资产加权效率为 76.06%，说明在目前技术水平下，以国内最佳银行为参照，国有商业银行约有近 24% 左右的资源被浪费了。另外，股份制银行效率值的标准差远大于国有商业银行，这说明股份制银行之间效率的变化很大，在一定程度上反映了股份制银行之间在金融市场上的竞争比国有商业银行更激烈。

4.4.2 用 Tobit 模型分析我国商业银行技术效率的影响因素

从理论上讲，改变投入、产出的数量可以提高商业银行的生产效率，能使效率达到 100%。然而，技术性安排是制度的衍生物；反之，技术性安排的改革无助于整体状况的根本好转。因此，投入、产出的改变对提高银行效率的作用是暂时的、表面的，要提高国有商业银行的竞争力，需要确定影响商业银行效率的长期的、实质性的决定因素。在此基础上，才能找到正确的改革路径和策略。

利用 Eviews 3.1，我们得到了回归模型（4.6）的计量结果，见表 4.5。

4 国有商业银行技术效率的实证研究

表 4.5 技术效率的两阶段 Tobit 回归结果

解释变量	相关系数	标准差	Z 统计量	相伴概率
常数项	0.387 3	0.341 2	4.15	0.001 0
规模（总资产的自然对数）	-0.075	0.064 7	-1.36	0.317 0
资本比例（自有资本/总资产）	0.001 5	0.002 3	0.24	0.504 3
税前资产收益率（税前利润/总资产）	0.154 6	0.054 1	4.35	0.000 0
产权结构	-0.154 1	0.068 9	-3.13	0.058 7
市场竞争程度（存款的自然对数）	0.124 7	0.071 3	1.45	0.150 3
政府补贴	0.154 3	0.057 6	1.32	0.274 6
观察值	135			
$R^2 = 0.684\ 7$				

注：表格中空白处无数据。

回归结果表明：① 资产收益率对商业银行效率有显著的正向影响，而产权结构对银行效率有显著的负向影响；② 市场竞争对商业银行效率有弱的正向影响；③ 资产规模、自有资本比例以及补充国有银行资本金、不良资产剥离等政府补贴对银行效率无影响。

首先，相比民生银行、华夏银行、招商银行等股份制商业银行，国有商业银行的资产规模要大得多，但是规模大并没有带来更高的收入，相反，却导致国有商业银行的获利能力远远低于股份制商业银行。如果考虑所得税的影响，国有商业银行的税后资产利润率比股份制银行就更低了。因此，在 Tobit 模型中，资产规模对银行效率没有影响，低下的资产获利能力导致了其效率水平较为低下。

其次，在补充国有商业银行资本金政策性利好和股份制银行规模快速扩张的双重作用下，2010 年后国有商业银行的资本比例与股份制银行资本比例相差不大。但是，股份制商业银行的平均效率却始终高于国有商业银行，资本比例先低后高的结果，使得资本比例对银行效率也没有影响。

再者，央行和政府对国有银行进行了一系列的改革，经过不良资产剥离等政策改革，国有银行的效率也得到了较大的提高。问题是，公有的产

权制度不可能从源头上遏制住国有银行不良资产的再生，从而使得政府补贴对国有银行效率的改善只能发挥十分有限的作用。

最后，按照现行《公司法》的规定，国家是国有金融机构的最后投资人与所有者。这似乎是一个产权明晰、责权明确的制度安排。但实际上，这一切并非像表面上看到的那样，最重要的一点就是，政府与国有银行之间并不是委托－代理关系，而是代理人与代理人之间的关系。现行的政治体制把国家与政府之间的委托－代理关系固定化，这种固定化的过程使原来的双向激励约束机制发生了扭曲，产权关系再次由原来的"明晰"变得"模糊"。在这种情况下，由追求自身利益最大化的个人组成的政府及银行经理阶层会千方百计地设租寻租，侵蚀所有者的利益。另外，银行的国家所有等于提供了一种隐含的存款保险，债权人、存款人就不会有激励监督代理人的行为，银行经理阶层又几乎无须为其行为造成的后果承担任何责任，于是处于垄断地位的代理人可以更加明目张胆地攫取"租金"。

此外，四大国有商业银行同属一个"父亲"，它们之间的竞争是"兄弟"之间的竞争，而"兄弟"竞争按经济学的解释不是在价格上竞争的，也不是在利润上竞争，其竞争的结果是谁讨好"父亲"的问题（谢平，2002）。这样一种产权同质的制度安排，本质上决定了国有商业银行的效率低于有利润偏好的股份制商业银行，同时也弱化了市场竞争对绩效的正向作用。

4.5 结论

本书运用非参数的 DEA 方法计算了我国商业银行的技术效率，结果表明尽管近年来国有商业银行的技术效率有所提高，但其整体水平仍然低于股份制商业银行。而进一步的实证研究表明，资产收益率对银行技术效率有显著的正向影响，而所有权结构对其有显著的负向影响。因此，国有商业银行的技术效率之所以低于股份制商业银行，最主要的原因是资产收益率低、产权结构单一。

5 国有商业银行利润效率的实证研究：一个非参数的方法

商业银行是经营货币资金的特殊企业，获取最大利润是其经营目的，经营过程不但要尽可能地降低成本，而且还要尽可能多地创造收入，获取尽可能多的利润。从效率的角度看，就是要追求利润效率最大化。同时，利润效率与成本效率相比更全面。其一，最大化利润不仅需要以最低的成本提供好的产品和服务，而且需要最大化收入。因此，利润效率不但考虑了投入方向的无效率，而且考虑了产出方向的无效率，部分研究发现产出方向的无效率超过了投入方向的无效率（Berger 和 Mester，1997）。其二，利润效率建立在利润最大化的基础上，对效率的测度更准确。比如，一项业务花费 1 个单位的成本带来 2 个单位的收入，对银行来说是有效益的，但从成本的角度考察其效率很可能是降低了，而从利润效率的角度考察却是提高了，从而利润效率更准确。其三，利润效率是将银行获得的利润与样本中最佳银行获得的利润进行对比，而成本效率是在隐含产出给定的条件下对银行绩效进行评价，问题在于此时的产出并不意味着是最优的。例如，一家银行在目前产出水平下是有效率的，但由于存在规模经济和范围经济，这并不表示它在最优的产出水平上也是有效率的。

5.1 主要文献回顾

20世纪90年代以来，西方学者对西方国家金融机构的利润效率进行了大量的实证研究。从研究中使用的方法来看，绝大部分研究使用的是参数的前沿分析方法，只有少数的研究使用了非参数的DEA方法。从实证结果来看，较为一致的观点是，金融机构的利润效率低于其技术效率。但不同的研究得到的结论也不完全相同。比如，对美国储蓄类金融机构的研究发现，其利润效率的平均值为64%；而对西班牙储蓄类金融机构的研究则表明，其利润效率的平均值是72%。

Berger、Hancock和Humphrey（1993）首次运用参数方法研究了美国储蓄机构的利润效率。随后，Miller和Noulas（1996）运用DEA方法研究了美国大金融机构的利润效率，发现42%的机构从技术上看利润效率是完全有效的，从而其平均水平达到了97%。

Lozano（1997）使用TFA方法研究了1986—1991年西班牙储蓄银行利润和可替代利润的效率，发现西班牙储蓄银行可替代利润的效率下降了40%，无效率达到了28%，而利润的效率却产生了一个不太可信的结果，其无效率大大超过了替代利润的无效率。

Akhavein、Berger和Humphrey（1997a）使用DFA方法研究了美国大金融机构之间合并前后的利润效率，结果表明合并前的利润效率为42%，而合并后的利润只有30%，合并并没有改善其利润效率，这一结果与Miller和Noulas（1996）的研究结果相反。

Deyoung和Hasan（1998）使用DFA方法考察了1988年、1990年、1992年和1994年美国新成立银行的利润效率，发现前3年其利润效率增长得比较快，但直到第9年其效率水平才达到银行业的平均水平。而且，全国性的金融机构开始时的利润效率低于区域性的金融机构。

Sing Fat Chu和Guan Hua Lim（1998）使用DEA方法考察了1992—

5 国有商业银行利润效率的实证研究：一个非参数的方法

1996年新加坡上市银行利润效率与市场表现之间的关系，发现其利润效率达到了83%，高于美国和西班牙金融机构的平均水平。同时，市场价格的波动主要反映了利润效率的变化而不是成本效率。

Maudos 等（2002）使用DFA方法对1993—1996年欧洲银行业成本效率和可替代的利润效率进行了国际比较，结果表明可替代的利润效率低于成本效率。同时，他们考察了影响银行成本效率和可替代利润效率的因素，发现资产收益率的标准差、市场集中度和GDP增长率等变量与可替代的利润效率显著相关，而资产规模虚拟变量中只有大银行与可替代的利润效率显著相关。

5.2 利润效率的定义

在完全竞争的市场上，任何厂商都是价格的接受者，从而产出品的价格是一个外生变量。同样地，我们可以假定银行业市场是完全竞争的，那么利润就是投入、产出变量价格的一个函数，可以用以下方程表示：

$$\ln(\pi+\theta) = f(w, p, z, v) + \ln u_\pi + \ln \xi_\pi \quad (5.1)$$

这里，π 表示银行的利润，θ 是一常数（对所有的银行均相同，是为了确保利润是正值，从而其对数才有意义），w 表示投入要素的价格，p 表示产出的价格，z 表示不变投入的数量，v 表示影响效率的其他变量，$\ln u_\pi$ 表示随机误差，$\ln \xi_\pi$ 表示非效率。

将利润效率定义为实际利润与可获得的潜在最大利润之比。因此，利润效率（EFF）可以表示为以下形式：

$$EFF = \frac{\pi}{\pi_{\max}} = \frac{\{\exp[f(w, p, z, v)] \cdot \exp(\ln u_\pi)\} - \theta}{\{\exp[f(w, p, z, v)] \cdot \exp(\ln u_\pi^{\max})\} - \theta}$$

其中，u_π^{\max} 是样本银行中 u_π 的最大值。

5.3 研究方法：非参数的 DEA 方法

利用前面介绍的非参数的 DEA 方法，我们可以用下列模型来计算银行的利润效率，也就是

$$\text{Max}_{\phi_i, \lambda_i} \phi_i$$

约束条件如下：

$$-\phi_i y_i + Y \cdot \lambda_i \geq 0$$
$$x_i - X \cdot \lambda_i \geq 0 \quad (5.2)$$
$$|\lambda_{in}| \geq 0$$

这里，x_i，y_i 表示被测度决策单元的投入和产出向量，ϕ_i 表示该决策单元的利润效率。X，Y 分别表示有效的决策单元的投入和产出向量。可以看出，运用上述方法得到的利润效率是基于规模报酬不变条件下的利润效率。同样地，加入一个凸性的约束条件，我们也可以得到规模报酬可变条件下的利润效率。

另外，我们可以用超效率模型对有效率的银行进行比较，即

$$\text{Max}_{\phi_i, \lambda_i} \phi_i$$

约束条件如下：

$$-\phi_i y_i + Y \cdot \lambda_i \geq 0$$
$$x_i - X \cdot \lambda_i \geq 0 \quad (5.3)$$
$$|\lambda_{in}| \geq 0$$

这里，λ 是一个向量，ϕ_i 表示第 i 个决策单元的利润效率，X 和 Y 是除 i 以外的一个的向量。可以看出，模型（5.3）与模型（5.2）之间的区别在于，在求解第 i 个决策单元的效率时，其约束条件中决策单元的参考集合将第 i 个决策单元排除在外。

在超效率模型中，对有效率的决策单元，比如，效率值为 1.2，则意味着该决策单元的投入再等比例地增加 20%，其在整个样本集合中仍能保

5 国有商业银行利润效率的实证研究：一个非参数的方法

持相对有效，即效率值仍能维持在 1.0 以上。对于无效率的决策单元，其效率值仍然不变。

5.4 数据与实证结果

基于技术效率中对投入、产出变量定义的讨论，我们将投入定义为利息支出和非利息支出，将产出定义为税前利润。在此基础上，我们得到了投入、产出变量的结果（见表 5.1）。同时，在投入中，由于目前我国商业银行是乐意接受因存款增加而带来的利息支出的，因此，我们设置利息支出的权重小于非利息支出的权重。

表 5.1 我国商业银行投入、产出变量的描述性统计（单位：亿元）

变量		年份							
		2009		2012		2014		2016	
		均值	标准差	均值	标准差	均值	标准差	均值	标准差
产出	净利润	312.57	79.86	447.19	89.97	571.41	103.13	767.76	93.97
投入	利息支出	349.97	92.18	636.65	174.7	1 123.45	175.41	520.39	115.01
	非利息支出	287.95	90.56	97.67	103.1	387.18	75.89	417.34	77.46

资料来源：根据《中国金融年鉴》（2009—2016）计算、整理得到。

利用效率测度的 EMS 软件，我们得到了规模报酬不变条件下及超效率模型下我国商业银行利润效率的分值，结果见表 5.2 和表 5.3。

计算结果表明：① 总体上看，国有商业银行的利润效率低于股份制商业银行。比如，2009 年国有商业银行的利润效率的平均值为 43.85%，而 11 家股份制银行利润效率的平均值为 78.91%，股份制银行的利润效率是国有商业银行利润效率的 1.8 倍。② 国有商业银行的利润效率呈现出单调递增特征。③ 在四大国有商业银行中，中国银行和建设银行的利润效率高

于工商银行和农业银行，但近年来工商银行利润效率增长较快。

国有商业银行的利润效率之所以呈现出单调递增特征，主要原因在于：一是亚洲金融危机爆发后，为了防范金融风险，央行和政府加强了对金融机构的监管，国有商业银行更加真实地反映了其经营成果；二是财政部发行特种国债为国有商业银行补充资本金，同时设立四家资产管理公司，四大国有商业银行剥离了 1.3 万亿不良资产，这减轻了国有商业银行的历史包袱，使得国有商业银行向中央银行的借款大幅减少，获利能力显著提高。

表 5.2　规模报酬不变条件下我国商业银行的利润效率

银行＼效率＼年份	2009	2010	2011	2012	2013	2014	2015	2016
工商银行	51.11%	60.51%	62.94%	67.17%	74.31%	80.03%	80.19%	76.01%
农业银行	27.34%	25.79%	41.87%	40.34%	40.43%	29.91%	35.72%	42.04%
中国银行	59.74%	57.68%	62.47%	70.11%	79.37%	82.31%	73.91%	71.39%
建设银行	37.19%	48.77%	62.17%	64.16%	61.76%	78.54%	80.11%	75.01%
交通银行	90.34%	90.19%	86.37%	75.36%	81.75%	82.23%	79.05%	77.47%
中信银行	100%	75.46%	77.39%	83.17%	67.09%	100%	90.04%	87.01%
光大银行	70.81%	80.04%	100%	100%	47.36%	61.35%	59.30%	60.04%
华夏银行	70.61%	100%	64.74%	67.83%	77.04%	100%	92.09%	87.41%
民生银行	71.34%	75.17%	90.14%	77.75%	81.07%	68.50%	83.91%	80.21%
广发银行	64.56%	65.03%	47.79%	42.96%	34.79%	59.11%	65.77%	60.43%
平安银行	100%	100%	89.96%	93.43%	100%	80.41%	85.45%	81.31%
招商银行	98.01%	90.37%	93.57%	87.57%	75.11%	92.31%	91.03%	100%
兴业银行	69.86%	64.18%	63.79%	59.43%	75.51%	73.07%	77.74%	74.56%
浦发银行	82.31%	79.26%	67.73%	69.71%	100%	83.90%	100%	100%
恒丰银行	50.16%	52.61%	54.57%	43.49%	60.01%	100%	59.35%	57.01%
样本银行值	69.56%	71.00%	71.03%	69.50%	70.37%	78.11%	76.91%	75.33%
四大国有银行均值	43.85%	48.19%	57.36%	60.45%	63.97%	67.70%	67.48%	66.11%
11家股份制行均值	78.91%	79.30%	76.00%	72.79%	72.70%	81.90%	80.34%	78.68%

5 国有商业银行利润效率的实证研究：一个非参数的方法

表 5.3 DEA 超效率模型下我国商业银行的利润效率

银行 \ 年份效率	2009	2010	2011	2012	2013	2014	2015	2016
工商银行	51.11%	60.51%	62.94%	67.17%	74.31%	80.03%	80.19%	76.01%
农业银行	27.34%	25.79%	41.87%	40.34%	40.43%	29.91%	35.72%	42.04%
中国银行	59.74%	57.68%	62.47%	70.11%	79.37%	82.31%	73.91%	71.39%
建设银行	37.19%	48.77%	62.17%	64.16%	61.76%	78.54%	80.11%	75.01%
交通银行	90.34%	90.19%	86.37%	75.36%	81.75%	82.23%	79.05%	77.47%
中信银行	113%	75.46%	77.39%	83.17%	67.09%	113%	90.04%	87.01%
光大银行	70.81%	80.04%	104.76%	101.31%	47.36%	61.35%	59.30%	60.04%
华夏银行	70.61%	121%	64.74%	67.83%	77.04%	100%	92.09%	87.41%
民生银行	71.34%	75.17%	90.14%	77.75%	81.07%	68.50%	83.91%	80.21%
广发银行	64.56%	65.03%	47.79%	42.96%	34.79%	59.11%	65.77%	60.43%
平安银行	131.07%	119.74%	89.96%	93.43%	121.08%	80.41%	85.45%	81.31%
招商银行	98.01%	90.37%	93.57%	87.57%	75.11%	92.31%	91.03%	101.45%
兴业银行	69.86%	64.18%	63.79%	59.43%	75.51%	73.07%	77.74%	74.56%
浦发银行	82.31%	79.26%	67.73%	69.71%	100%	83.90%	107.43%	110.70%
恒丰银行	50.16%	52.61%	54.57%	43.49%	60.01%	104%	59.35%	57.01%
样本银行均值	72.50%	73.72%	71.35%	69.59%	71.78%	79.24%	77.41%	76.14%
四大国有银行均值	43.85%	48.19%	57.36%	60.45%	63.97%	67.70%	67.48%	66.11%
11家股份制行均值	82.92%	83.00%	76.44%	72.91%	74.62%	83.44%	81.01%	79.78%

5.5 影响因素的两阶段分析

从理论上讲，改变投入、产出的数量可以提高商业银行的利润效率，使其达到100%。问题在于，在投入减少到最低水平时产出能否保持不变，或者说产出达到最高水平时投入能否保持不变。事实上，投入、产出的改变对商业银行效率的影响是短期的、表面的，要切实提高国有商业银行的竞争力，需要确定影响商业银行效率的长期的、实质性的决定因素，这样才能确保效率的持续、稳定增长。

由于被解释变量（商业银行利润效率）有一个最低界限0，因而被解释变量在此被截断，从而在进行因素分析时只能使用截断的Tobit回归来进行参数估计，才是一致的无偏估计。因此，同技术效率决定因素的估计

一样,这里我们使用截断的 Tobit 回归模型。

对于第 i 家银行来说,标准的 Tobit 模型为

$$y_i = \beta x_i + \xi_i \tag{5.4}$$

这里,假定 ξ_i 是服从 $iid(0, \sigma^2)$ 的随机变量,则 y'_i 是第 i 家银行的潜在变量,y_i 是其效率。如果 $y_i \geq 0$,则 $y_i = y'_i$;否则,$y'_i = 0$。

因此,对 N 个观察值的 β 和 α 的最大似然函数为

$$L = \prod (1 - F_i) \cdot \prod \frac{1}{(2\pi\sigma^2)^{1/2}} \times e^{-\left[\frac{1}{2\sigma^2}(y_i - \beta x_i)\right]}$$

其中,$F_i = \int_{-\infty}^{\beta x_i/\sigma} \frac{1}{(2\pi)^{1/2}} e^{-\frac{t^2}{2}} dt$。在最大似然函数 L 中,第一部分来自有效率的样本银行,第二部分来自无效率的样本银行。F_i 是在 $\beta x_i/\sigma$ 上的标准正态分布函数。

为了估计我国商业银行利润效率的决定因素,我们借鉴 Maudos 等(2002)对欧洲商业银行成本效率和可替代利润效率影响因素的做法,结合我国商业银行的实际,建立了以下回归模型:

$$y_i = \alpha + \sum_p \beta_p B_i + \sum_n \lambda_n M_i \tag{5.5}$$

这里,y_i 表示由 DEA 模型计算得到的效率值;B_i 表示单个银行的具体特性,M_i 表示宏观经济环境。其中,银行特性用下列变量来描述:权益比例(所有者权益与资产的比例)、所有权结构(用虚拟变量表示,国有商业银行取值为 1,其他银行取值为 0)、资产收益率(考虑到各银行税负不一样,用税前利润除总资产表示)、资产规模(用其自然对数表示)。宏观经济环境用下列变量来描述:市场竞争程度(用单个银行存款总额的自然对数表示)、政府补贴(用虚拟变量表示,享受政府补贴时取值为 1,不享受时取值为 0。其中,1998 年、1999 年国家对国有商业银行补充了资本金和不良资产剥离,可以看成是对国有商业银行的一种政府补贴)。结果见表 5.4。

回归结果表明:① 我国商业银行的利润效率与其获利能力显著正相关,而与其产权结构显著负相关;② 商业银行规模、市场竞争与利润效率

5 国有商业银行利润效率的实证研究：一个非参数的方法

不相关；③ 总体上看，政府补贴并没有提高国有商业银行的利润效率。

首先，从理论上讲，在投入不变的条件下，银行的获利能力越强，利润就越多，利润效率也就越高。同时，国有商业银行的利润效率明显低于其他商业银行，从表面上看主要是其不良资产多且占比高，实质则是隐藏于其背后的产权制度安排的低效率。因此，银行的利润效率与其获利能力显著正相关，而与其产权结构显著负相关。

其次，我国商业银行中存在着"规模悖论"，大的规模并不能保证一定能够获得更多的利润，相反，很可能是获利能力的进一步下降，从而使得规模与利润效率无关。应该说，竞争可以提高商业银行效率，而竞争之所以对我国商业银行利润效率的影响不显著，很可能是竞争强度不够和竞争不规范同时并存的结果。

最后，补充资本金、不良资产剥离等政府补贴对国有商业银行利润效率的提高只能发挥短暂的作用，并不能保证其效率的长期持续好转。这一点在国有商业银行的经营中已得到了证实。

表 5.4 利润效率的两阶段 Tobit 回归结果

解释变量	相关系数	标准差	Z 统计量	相伴概率
常数项	0.007 51	0.231 5	0.079 3	0.574 3
规模（总资产的自然对数）	-0.032 91	0.374 0	-0.901 3	0.701 5
获利能力（用税前资产收益率表示）	0.535 7	0.073 59	4.127 9	0.008 1
产权结构	-0.471 3	0.479 6	-5.073 2	0.059 1
市场竞争程度（存款的自然对数）	0.058 13	0.079 767	0.710 6	0.404 3
政府补贴	-0.251 7	0.571 3	-1.303 5	0.370 5
观察值	135			
$R^2 = 0.677\ 0$				

注：表格中空白处无数据。

5.6 结论

本书运用非参数的 DEA 方法评估了 2009—2016 年我国商业银行的利

润效率，发现国有商业银行的利润效率表现出单调递增特征。与此同时，国有商业银行的利润效率明显低于股份制商业银行。而进一步的实证研究表明，国有商业银行的利润效率之所以低于股份制商业银行，原因主要是资产收益率低、产权结构单一。因此，要提高国有商业银行的利润效率，关键是要改革其单一的产权制度，进而从根本上提高其获利能力。

6 国有商业银行利润效率的实证研究：一个参数的方法

6.1 引言

在以间接融资为主导的金融体系中，商业银行的效率决定了金融资源在社会中的配置效率，进而影响宏观经济的增长，而单个银行经营效率的高低决定了银行体系的效率。更为重要的是，竞争优势本质上是效率优势，正确的竞争策略应能最大限度地提高竞争者的相对效率。因此，提高中国银行业的经营效率，进而提高其竞争力具有非常重要的理论意义和现实意义。

早期的研究认为，规模经济和范围经济是影响银行效率的主要因素。但是，自 Leibenstein（1966）引入机构营运过程中的 X - 效率以来，Berger 和 Humphrey（1994）、Allen 和 Rai（1996）、Folin（2000）、Altunbas（2001）、Rime 和 Stiroh（2003）等的大量实证研究表明，成本效率和 X - 效率是影响银行经营效率和竞争力的主要因素。

然而，最近的一些研究表明，由于利润效率既考虑了投入方面的效率，也考虑了产出方面的效率，因而与成本效率相比更全面（Berger 和 Mester, 1997; Drake、Hall 和 Simper, 2005）。比如，成本方面的高投入

可以通过提供高质量的金融服务，以获得更高的收入补偿，并不必然导致低效率（Joaquin 等，2002）。特别地，对于转轨期间的中国银行业来说，一方面要不断加大科技投入的力度，努力提高金融服务的质量；另一方面，更要努力增加盈利，实现经营效益最大化。因此，对中国银行业利润效率的研究具有更为重要的价值。

银行效率的研究方法主要有非参数方法和参数方法两种。

非参数方法是基于 Farell（1957）提出的前沿函数思想，利用线性规划方法及对偶原理，通过对银行的投入 – 产出指标的组合分析，来评价银行的效率水平。非参数法的优点是无须预先确定生产（利润）函数形式，可评价不同量纲的指标，具有较强的客观性，对样本量要求不高；缺点是无法考察由计量误差、运气等引起的随机误差，因而在存在随机误差的条件下，非参数方法确定的前沿效率导致效率的估计值是非一致的估计（Berger 和 Mester，1997）。

参数方法是利用多元统计分析技术，确定前沿利润函数中的未知参数，继而由之计算实际效率和理论最大效率的比值（效率）的一种计量经济学方法。根据对前沿函数中非效率项分布的假设不同，参数法可分为随机前沿方法（SFA）、自由分布方法（DFA）和厚前沿分析法（TFA）三种（Berger 等，1993）。参数法考虑了随机误差项对效率的干扰，得出的样本利润效率值离散度较小，便于区分，避免了非参数方法中存在多个样本效率均为 1 的情况。

6.2 商业银行利润效率评价的一个分析框架

6.2.1 选择参数法的根据

为了真实地反映随机误差对利润效率的影响，本研究选择了参数方法。与非参数法相比，参数法考虑了随机误差的干扰，而且效率评价结果离散

6 国有商业银行利润效率的实证研究：一个参数的方法

度较小，可作统计检验。这些优点都较为适合中国商业银行利润效率的研究。

在参数法中，DFA 法和 TFA 法的评价结果为样本的平均效率，而 SFA 法的评价结果则为某一时间截面的效率情况（Berger，1993）。由于中国的商业银行近年来规模和业务变化幅度较大，使用平均效率并不足以反映其真实经营情况。因此，我们选择 SFA 法研究各银行的利润效率。

6.2.2 中国银行业利润效率模型的确定

基于不同的银行业市场结构假定，西方学者提出了参数方法下评价商业银行利润效率的两种不同的模型，也就是标准的利润效率模型和可替代的利润效率模型（Berger、Hancock 和 Humphrey，1993）。标准的利润效率模型假定银行业的市场结构是完全竞争的，银行获利能力的大小主要取决于其产出能力的大小；可替代的利润效率模型假定银行业的市场结构是非完全竞争的，此时银行的获利能力主要取决于其对产出价格的控制能力的大小。

改革开放以来，中国银行业走过了从单一的国有金融完全垄断到多种产权形式初具竞争的渐进道路，但中国银行业的市场结构仍然是垄断性的，市场份额依然高度集中于四大国有商业银行。同时，随着利率市场化改革步伐的加快，商业银行具备了较高的贷款定价权。因此，我们使用可替代的利润效率模型来研究中国银行业的利润效率（Berger 和 Mester，1997）。

6.2.3 SFA 下的可替代利润效率评价原理

银行的利润效率可用银行的实际利润与理论最大利润的比值表示。

在非完全竞争的市场中，当投入价格、产出数量给定时，在 m 项投入构成的利润最大化集合中，第 i 项投入可以表示为

$$x_i = g_i(\mathbf{y}, \mathbf{w}) \tag{6.1}$$

其中，x_i 为第 i 项投入要素；$g_i(\mathbf{y}, \mathbf{w})$ 为利润最大时第 i 项要素的投入；

y 为 n 项产出的向量，$y=(y_1, y_2, \cdots, y_n)$，$y_i$ 为第 i 项产出的数量；w 为投入价格向量，$w=(w_1, w_2, \cdots, w_m)$，$w_i$ 为第 i 项投入的价格。

理论上，银行的最大利润为收入减支出的差（Varian，2003），即

$$\pi = \sum_{i=1}^{n} p_i y_i - \sum_{i=1}^{m} w_i x_i = \pi(y, w) \qquad (6.2)$$

其中，π 为理论最大利润；$\pi(y, w)$ 为理论利润函数；其他参数的定义与前面相同。由公式（6.2）可知，理论最大利润是产出和投入价格的函数。

由于非效率因素的存在，商业银行无法在最佳资源配置状态下运营。于是，实际利润与理论利润之间存在差距，两者关系如下式（Berger，1993）：

$$R\pi = \pi/u = \pi(y, w)/u \qquad (6.3)$$

这里，u 为理论最大利润与实际利润之比，其取值范围为 $[1, +\infty)$，反映了银行由于技术和资源配置不当等原因产生的效率损失。

为了便于计算，同时考虑随机误差的影响，利润函数常常使用自然对数的形式。在确保利润非负及加入随机误差因子后，公式（6.3）的自然对数形式为

$$\ln(R\pi + \theta) = \ln(\pi \cdot v/u) = \ln \pi(y, w) + \ln v - \ln u \qquad (6.4)$$

这里，v 为随误差因子，θ 为一常数；假定 $\ln v$ 服从标准正态分布 $N(0, \sigma_v^2)$；$\ln u$ 服从半正态分布，方差为 σ_u^2，表示利润的无效率部分。

在选定的利润函数形式下，我们可以用最大似然法估计利润函数中的参数值，从而可以得到理论最大利润，进而通过实际利润与理论最大利润的比值确定银行的利润效率。

6.2.4 SFA 法的统计检验

SFA 法对利润效率计算结果的统计检验，包括两个方面的内容（Battese 和 Coelli，1992）。

（1）变差率 γ 的取值判断。这里，$\gamma = \sigma_u^2/(\sigma_u^2 + \sigma_v^2)$，$\sigma_u^2$ 和 σ_v^2 分别

是利润非效率项和随机误差项的方差,从而变差率 γ 的取值为(0,1)。当 γ 趋近于 1 时,说明利润偏差主要由利润非效率项决定,而随机误差的影响可忽略不计;当 γ 趋近于 0 时,说明利润偏差主要由随机误差决定,而利润非效率项的影响可忽略不计;当 γ 位于 0 与 1 之间时,说明利润偏差由随机误差和利润非效率项共同决定(Battese 和 Coelli,1992)。

(2)变差率 γ 的零假设统计检验。在 SFA 法中,变差率 γ 的零假设检验结果是判断前沿利润函数是否有效的根本依据。如果变差率 γ 的零假设被接受,则意味着利润非效率项不存在,前沿利润函数无效。对变差率 γ 的零假设检验可通过对利润函数的单边似然比检验统计量 LR 的显著性检验来实现(Battese 和 Coelli,1992)。

6.2.5 模型中函数形式设定的检验

设 θ 是待估计的前沿利润函数的参数向量,令 θ_0 是此约束条件下 θ 的最大似然估计,θ_1 是无约束条件下 θ 的最大似然估计。$L(\theta_0)$ 和 $L(\theta_1)$ 是在这两个估计处的似然函数值,其似然比 $\lambda = L(\theta_0)/L(\theta_1)$ 属于区间(0,1),且广义似然比检验统计量 LR 的表达式为

$$LR = -2\ln\lambda = -2\ln\left[L(\theta_0)/L(\theta_1)\right] = -2\ln L(\theta_0) + 2\ln L(\theta_1)$$
$$= 2 \times \left[\ln L(\theta_1) - \ln L(\theta_0)\right]$$

在 SFA 法中,广义似然比检验统计量 LR 按自由度为 n、显著性为 5% 的复合 χ^2 分布进行检验(Coelli、Prasada 和 Battese,1998)。

6.3 投入产出指标的确定

6.3.1 投入产出指标确定方法回顾

商业银行效率评价的非参数方法和参数方法均需事先确定投入产出指标。在已有的研究中,指标的选取方法主要有生产法、中介法和资产法三种。

在投入指标上，上述三种方法差别不大，均选择了银行的人力资本成本、固定资产成本和资金成本等指标。

在产出指标上，三者的区别明显。生产法以银行各项服务中的交易帐户数量衡量银行的产出，但忽略了不同的存款帐户对银行贡献不同的问题；中介法将银行视为提供金融服务的中介机构，以存贷款账户余额衡量银行的产出，它考虑了账户金额的问题，但忽视了银行的其他收入，对银行新兴业务的考虑不足；资产法把银行的产出严格定义为银行资产负债表中资产方的项目，主要是贷款和投资的金额，不考虑银行的存款情况，这种方法应用较为普遍（Berger，1993）。

6.3.2 本研究的投入产出指标

由于在现有的公开资料中，多数商业银行并没有提供职工工资和福利费支出、固定资产折旧等具体数据，为了既反映人力资本和固定资产的成本支出，又可避免使用估计值或均值引入误差，所以本研究选用非利息支出替代人力资本和固定资产成本的支出总额（Chen 等，2005）。另外，本研究将贷款、投资与证券、非利息收入作为产出指标（迟国泰等，2005）。这样，在考虑银行传统业务的同时，兼顾代表银行新兴业务的非利息收入情况，为公平地比较国有商业银行和股份制商业银行的利润效率提供了基础。

银行的实际利润是税后利润。本研究中的投入产出指标体系详见表6.1。

表 6.1 投入与产出指标

指标		指标内容及其计算公式
投入	① 可贷资金平均价格	w_1（存款利息支出/存款平均余额）
	② 人力资本和固定资产投入平均价格	w_2（非利息支出/平均总资产）
产出	① 贷款余额	y_1（测算年度的贷款平均余额）
	② 投资与证券	y_2（包括短期、长期投资及其他证券投资）
	③ 非利息收入	y_3
实际利润（$R\pi$）	实际利润 = 税后利润	

6.4 基于 SFA 法下的模型设定

6.4.1 利润效率模型的设定

在现有的研究中，应用最为广泛的利润函数是柯布－道格拉斯利润函数（Cobb-Douglas，简称 C-D）和超越对数利润函数（Translog）。

理论上讲，C-D 利润函数的结构较为简单，自变量只为投入价格和产出数量，小样本下确定参数较为容易。但 C-D 利润函数假定银行的规模收益不变，从而导致其无法反映银行规模对实际利润的影响。与 C-D 利润函数相比，超越对数利润函数包含投入产出指标的交互影响项，无须假设规模收益不变，有利于利润效率的计算。因此，本研究选用超越对数利润函数模型计算中国银行业的利润效率，然后对模型设定正确与否进行经验检验。

在随机前沿方法中，基于表 6.1 中投入产出指标体系的超越对数利润函数模型为

$$\ln R\pi_n = \alpha + \sum_{i=1}^{2}\beta_i \ln w_{in} + \frac{1}{2}\sum_{i=1}^{2}\sum_{j=1}^{2}\beta_{ij}\ln w_{in} \cdot \ln w_{jn}$$

$$+ \sum_{n=1}^{3}\gamma_n \ln y_{nn} + \frac{1}{2}\sum_{n=1}^{3}\sum_{m=1}^{3}\gamma_{nm}\ln y_{nn} \cdot \ln y_{mn}$$

$$+ \sum_{i=1}^{2}\sum_{n=1}^{3}\rho_{in}\ln w_{in} \cdot \ln y_{nn} + \ln v - \ln u \quad (6.5)$$

这里，$R\pi$ 为实际利润；w_i 为第 i 项投入的价格，$i = 1, 2$；y_n 为第 n 项产出的数量，$i = 1, 2, 3$；α，β_i，β_{ij}，γ_n，γ_{nm}，ρ_{in} 均为待估参数；$\ln v$ 为随机误差项，服从 $N(0, \sigma_v^2)$ 分布；$\ln u$ 为非负的利润非效率项，服从 $N(u_i, \sigma_{ui}^2)$ 的半正态分布。

由投入要素的线性性质和交叉影响项的对称性，可得到上述设定模型的参数约束条件（Dietsch 和 Lozano-Vivas，2000；Altunbas 等，2001；Rime，2003）：

$\sum_{i=1}^{2}\beta_i = 0$, $\sum_{i=1}^{2}\beta_{ij} = 0$ ($j=1, 2, 3$); $\sum_{i=1}^{2}\rho_{ij} = 0$ ($j=1, 2, 3$); $\beta_{ij} = \beta_{ji}$ ($i=1, 2$); $\gamma_{nm} = \gamma_{mn}$ ($n, m=1, 2, 3$)

需要说明的是，为保证对数利润非负，在实际利润为负的情况下，应该将实际利润的取值约束为 $|R\pi_{\min}|+1$，从而保证对数利润的最小值为 0。与此同时，为了提高估计的精确度，我们用存款价格对总利润和其他投入价格进行标准化处理。

6.4.2 模型设定的统计检验

为了确保上述设定模型的正确性，我们也假定存在 C-D 形式的利润函数。此时，利润效率模型为：

$$\ln R\pi_n = \alpha + \sum_{i=1}^{2}\beta_{in}\ln w_{in} + \sum_{i=1}^{3}\ln y_{nn} + \ln v - \ln u \quad (6.6)$$

在此基础上，我们可以利用广义似然比统计量（generalised likelihood-ratio statistic）来检验零假设（C-D 形式的利润函数是正确设定），且服从自由度为 n 的 χ^2 分布，自由度等于两者之间待估参数的个数之差（Coelli, Prasada 和 Battese，1998）。

6.4.3 结果稳健性的进一步检验

在上述模型中，被解释变量均为实际利润，考虑到银行规模对利润的影响，特别是样本中部分银行规模差异巨大。因此，为保证结果的可靠性，需要用资产收益率作被解释变量对结果做进一步的检验（Vivas, 1997）。

6.5 中国银行业利润效率的实证研究

6.5.1 样本数据

由于四大国有商业银行和 11 家股份制商业银行的资产总额占我国商

6 国有商业银行利润效率的实证研究：一个参数的方法

业银行总资产的 60% 以上，它们的效率高低足以反映我国商业银行的总体竞争力状况，因此，本研究的样本由 4 家国有商业银行和 11 家股份制商业银行组成，样本期为 2009—2016 年。

样本中投入产出指标的描述性统计结果见表 6.2。

表 6.2　样本银行投入产出指标的描述性统计结果

指标	最小值	均值	最大值	标准差
w_1	0.004 3	0.032 1	0.211 4	0.317
w_2	0.012 1	0.031 7	0.069 3	0.243 9
y_1	68.32	16 831.15	57 349.77	14 391.75
y_2	21.84	8 994.70	81 623.71	5 514.02
y_3	0.053 7	183.00	1 021.68	230.71
$R\pi$	1.32	592.72	2 095.47	179.38

数据来源：根据《中国金融年鉴》（2009—2016）计算、整理得到。

6.5.2　模型的估计结果

表 6.3　超越对数利润函数和 C-D 对数利润函数的估计结果

变量	超越对数函数形式的利润方程			C-D 对数函数形式的利润方程		
	系数	标准误差	T 值	系数	标准误差	T 值
常数项	5.518	2.426 1	5.169	4.723 7	0.610 7	112.49
$\ln(w_2/w_1)$	−3.177	0.561 5	−3.165	0.789 4	0.395 3	5.214
$\ln(w_2/w_1)^2$	−2.794	0.417 2	−4.916			
$\ln y_1$	0.457 1	0.876 2	0.704 5	−0.903	0.430 1	−2.253
$\ln y_2$	0.695	0.987 1	0.834 5	0.815 3	0.345 9	5.027
$\ln y_3$	−0.914 1	0.670 3	−2.593	−0.139 4	0.108 7	−0.894
$\ln y_1^2$	0.469 4	0.905 2	1.852			
$\ln y_2^2$	0.658 5	0.751 3	3.174			
$\ln y_3^2$	0.031 9	0.679 3	0.595			
$\ln y_1 \cdot \ln y_2$	−0.673 2	0.397 1	−2.974			
$\ln y_1 \cdot \ln y_3$	0.431 8	0.754 2	0.894 1			
$\ln y_2 \cdot \ln y_3$	−0.657 1	0.509 5	−0.804 7			

续表 6.3

变量	超越对数函数形式的利润方程			C-D 对数函数形式的利润方程		
	系数	标准误差	T 值	系数	标准误差	T 值
$\ln y_1 \cdot \ln(w_2/w_1)$	0.549 2	0.871 3	2.087			
$\ln y_2 \cdot \ln(w_2/w_1)$	0.797 5	0.743 9	1.567			
$\ln y_3 \cdot \ln(w_2/w_1)$	-0.471 6	0.612 9	-4.753			
σ^2	0.437 4	0.574 9	2.874 2	1.095	0.543 9	2.905
γ	0.705 1	0.138 0	8.135 8	0.537 9	0.517 9	3.964
μ	-0.218 3	1.654 0	-1.760	-0.674 3	1.836	-1.757
η	0.514 7	0.379 5	2.096 0	0.596	0.454 4	0.873 7
Obs.	135			135		
Log-likelihood function	-132.75			-161.83		
LR test of the one-sided error	45.17			29.74		

注：表格中空白处无数据。

本文使用 Stata 8.0 对上述模型（6.5）和（6.6）进行估计，结果如表 6.3 所示。超越对数利润函数模型的广义单侧似然比检验（one-sided generalized likelihood-ratio test）的值为 45.17，大于置信区间为 5%、自由度为 3 的复合 χ^2 分布的极值 7.815（Coelli、Prasa 和 Battese，1998）。这说明，超越对数利润函数模型在总体上是可以接受的。同理，C-D 对数利润函数模型在总体上也能通过检验。

通过计算上述方程的广义似然，我们可以得到 $LR = -2 \cdot [-161.83-(-132.75)] = 58.16$，而自由度为 10、置信区间为 5% 的 χ^2 分布的极值为 18.31，从而零假设：C-D 对数利润函数更能拟合样本数据的假设被拒绝，超越对数利润函数的模型设定是可靠的。

超越对数利润函数模型中方差参数 γ 的估计显示，利润函数的非效率项对效率有显著的影响；η 的估计结果则表明，样本期间内银行部门的整体利润效率略有提高，但并不显著。

6.5.3 效率水平的估计结果

利用上述超越对数利润模型系数的估计结果，我们可以计算出各银行

6 国有商业银行利润效率的实证研究：一个参数的方法

在不同时期的利润效率水平，见表6.4。从总体上看，样本期间内样本银行的利润效率水平分布于[0.254 3，0.978 7]的区间上，样本银行的利润效率虽然有所提高，但非常缓慢，年均上升的幅度只有1%左右，这一结果与黄隽和汤珂（2008）的研究结果相似。

表6.4 中国银行业利润效率的估计结果

银行\效率\年份	2009	2010	2011	2012	2013	2014	2015	2016
中国工商银行	0.567 1	0.576 4	0.580 9	0.673 4	0.657 6	0.675 4	0.709 1	0.713 6
中国农业银行	0.254 3	0.305 4	0.347 7	0.356 9	0.405 1	0.437 7	0.456 8	0.478 1
中国银行	0.854 7	0.897 6	0.898 5	0.905 4	0.907 6	0.891 7	0.876 9	0.899 4
中国建设银行	0.687 4	0.699 1	0.684 3	0.713 7	0.756 8	0.767 5	0.790 1	0.801 3
交通银行	0.698 7	0.734 6	0.756 7	0.770 3	0.784 5	0.764 9	0.831 5	0.831 7
中信银行	0.768 9	0.798 4	0.805 1	0.832 5	0.845 7	0.854 9	0.867 7	0.897 5
光大银行	0.560 7	0.554 7	0.576 4	0.521 7	0.531 9	0.554 3	0.567 3	0.653 1
华夏银行	0.854 7	0.878 0	0.842 7	0.854 5	0.803 1	0.893 2	0.875 1	0.894 7
民生银行	0.843 7	0.876 7	0.864 8	0.886 3	0.890 7	0.906 7	0.921 5	0.935 4
广东发展银行	0.447 7	0.467 9	0.501 3	0.543 8	0.567 3	0.554 7	0.557 9	0.569 0
平安银行	0.678 0	0.698 4	0.743 7	0.798 3	0.856 0	0.887 3	0.876 9	0.901 3
招商银行	0.906 5	0.913 7	0.913 5	0.937 1	0.947 9	0.952 1	0.958 7	0.978 7
兴业银行	0.697 5	0.732 9	0.754 3	0.775 9	0.763 9	0.798 4	0.814 2	0.874 9
浦东发展银行	0.843 9	0.834 7	0.886 4	0.853 7	0.869 4	0.889 5	0.903 1	0.913 2
恒丰银行	0.569 7	0.556 4	0.567 1	0.675 1	0.698 3	0.701 5	0.732 8	0.752 9
样本银行均值	0.682 2	0.701 7	0.714 9	0.739 9	0.752 4	0.768 7	0.782 6	0.806 3
四大国有银行均值	0.590 9	0.619 6	0.627 9	0.662 4	0.681 8	0.693 1	0.708 2	0.723 1
11家股份制行均值	0.715 5	0.731 5	0.746 5	0.714 9	0.778 1	0.796 1	0.809 7	0.836 6

6.5.4 效率结果的稳健性检验

考虑到样本银行规模差异巨大，为确保效率估计结果的可靠性和稳健性，在以资产收益率为被解释变量的基础上，我们得到了模型（6.5）的经验结果，估计出了样本银行在样本期间的利润效率的期望值（见表6.4下端的平均效率水平）。从结果可以看出，两者之间的差异不大，因而效率估计的结果是可靠而稳健的（Vivas，1997）。

6.5.5 效率结果的分析及其比较

1. 国有商业银行利润效率分析

从表 6.4 中的结果中可以看出,2009 年中国农业银行的效率最低,只有 25.43%;2013 年中国银行的利润效率最高,为 90.76%;其次是中国建设银行,2016 年利润效率为 80.13%。从年均增长率来看,四大国有商业银行利润效率提高的幅度相差明显,增长最快的中国农业银行增长了 2.80 个百分点。从稳定性来看,中国银行最为稳定,考察期间利润效率均在 85% 以上,从一个侧面表明中国银行的经营最为稳健。

2. 股份制商业银行利润效率分析

同样地,表 6.4 的结果显示,2016 年招商银行的利润效率最高,为 97.87%;其次是浦东发展银行,2016 年利润效率为 91.32%;2009 年广东发展银行的利润效率最低,只有 44.77%。从年均增长率来看,股份制商业银行利润效率提高的幅度相差也不大,增长最快的广东发展银行也只增长了 1.52 个百分点。从稳定性角度看,招商银行最为稳定,样本期间的利润效率基本均在 90% 以上,表明其经营是最为稳健的。

3. 国有商业银行与股份制银行利润效率的比较

以所有制特征为依据,我们对上述中国银行业的利润效率水平分布进行了分类计算(见表 6.5)。可以看出,样本期间,股份制商业银行的利润效率高出国有商业银行 10.0% 以上。期间,股份制商业银行利润效率提高了 12.11 个百分点,而国有商业银行提高了 13.22 个百分点,略高于股份制商业银行。

表 6.5 中国银行业利润效率分类计算结果

年份 效率 银行均值	2009	2010	2011	2012	2013	2014	2015	2016
样本银行均值	0.6822	0.7017	0.7149	0.7399	0.7524	0.7687	0.7826	0.8063
四大国有银行均值	0.5909	0.6196	0.6279	0.6624	0.6818	0.6931	0.7082	0.7231
11 家股份制行均值	0.7155	0.7315	0.7465	0.7149	0.7781	0.7961	0.8097	0.8366

6.6 结论

6.6.1 主要分析结果

在以存款资金、非利息支出为投入，贷款、证券与投资、非利息收入为产出的指标体系下，本文使用随机前沿方法研究了中国商业银行利润效率的情况，得出如下分析结果。

（1）2009—2016年，中国商业银行的利润效率不高，其年均利润效率值在［0.682 2，0.806 3］之间。在全部商业银行中，招商银行的利润效率最好，中国农业银行的利润效率最差。

（2）考察期间，虽然中国商业银行的利润效率有所提高，但幅度非常缓慢，年均提高的幅度只有2.30%。

（3）近年来，随着不良资产剥离、注资等一系列国有商业银行改革的全面实施，国有商业银行利润效率提高的幅度略好于同期的股份制商业银行，但效果并不理想。

6.6.2 特色与创新

（1）本文给出了利润效率分析的一个理论框架，并给出了相应的假设检验，完善了利润效率评价的理论基础。在此基础上，使用随机前沿方法和超越对数利润函数评价了中国银行业的利润效率。

（2）在分析中国银行业市场结构的基础上，给出了中国银行业利润效率研究中应使用的模型选择。

（3）选择贷款、证券与投资、非利息收入作为产出指标，考虑了资产和收入两方面的情况，突破了资产法选择的限制，从全新的角度分析了中国银行业的利润效率状况。

（4）利用广义似然比统计量，对超越对数利润函数和柯布-道格拉

斯利润函数进行了经验检验,给出了模型设定的一个经验检验结果。

(5)基于样本银行中规模的巨大差异,以资产收益率作为被解释变量,对经验结果进行了进一步的检验,使结果更加可靠。

7 管制放松、治理变革与中国银行业的效率

7.1 引言

近 40 年来,中国的经济增长取得了举世瞩目的成就,并在 2010 年 8 月超过日本,成为世界第二大经济体。毫无疑问,中国银行业在这一经济奇迹的创造过程中做出了极大的贡献。

20 世纪 80 年代以来,为了创建一个富有竞争力和有效的银行体系,政府对中国银行业实施了一系列渐进式改革。比如,1994 年,组建了三家政策性银行,专门办理政策性贷款的业务;1998 年,通过发行特别国债,将 2 700 亿元注入四大国有商业银行,随后将 1.4 万亿元的不良贷款分别划转到四家新成立的资产管理公司;加入 WTO 后,国家先后用外汇资金补充其资本金,对其进行财务重组、引进战略投资者和股份制改造,并相继帮助四大国有商业银行在上海证券交易所和香港证券交易所上市。与此同时,国家开始允许成立非国有银行,先后组建了股份制银行和城市商业银行等新型银行,这些新型银行给中国银行业注入了活力,增强了银行间的市场竞争,优化了中国银行业的市场结构。此外,2001 年,央行对贷款

利率进行改革，允许商业银行对贷款利率实行浮动管理，赋予了商业银行一定程度的贷款定价权。

经过这些改革，中国银行业从整体上陷入技术性破产的境地，到如今普遍地资本充足率接近12%，ROE 和 ROA 等指标处于全球领先水平，不足3%的资产不良率和超过180%的拨备覆盖率均显示了中国银行业良好的经营绩效。因此，我们自然会提出如下问题：中国银行业运行效率的发展趋势如何？更为重要的是，这些改革举措是否真的如政府和央行所希望的那样提高了中国银行业的绩效？为此，采用定量的方法探讨并检验上述改革措施对中国银行业效率的影响具有重要的理论意义和现实意义，并能为深化中国银行业的改革提供有用信息。

7.2 文献回顾

研究银行效率的文献很多，但这些文献的研究对象主要是美国和欧洲等发达国家（Berger 和 Humphrey，1997）。从研究方法看，可以分为参数方法和非参数方法，常用的参数方法是随机前沿方法，非参数方法是 DEA 方法。

微观经济理论指出，放松管制有利于创造一个竞争性的市场环境，从而提高银行间的竞争和改善银行绩效。比如，Kumbhakar 和 Lozano-Vivas（2005）的研究表明，放松管制促进了西班牙银行全要素生产率的提高；Kumbhakar 和 Sarkar（2003）发现，放松管制改善了印度私人银行的全要素生产率。然而，Bauer 等（1993）发现，在 20 世纪 80 年代，放松管制对美国银行业效率的改善却没产生任何效果。Berger 和 Humphrey（1997）认为，经验结果的差异在于各国放松管制前面临的市场环境及放松管制所使用的措施不同。

公司治理的核心在于找到一个最优的所有权结构安排以解决委托—代

7 管制放松、治理变革与中国银行业的效率

理问题。在发展中国家和转型经济国家,银行大多是国有的,股权改革成为银行改革的主要着力点之一。经验研究表明,国有的股权结构对银行效率存在负向影响(Megginson 和 Netter,2002;La Porta 等,2002;Barth 等,2004;Williams 和 Nguyen,2005)。比如,Bonin 等(2005a)发现,在东欧转型国家中,国有银行的效率低于外资银行和私人银行;Berger 等(2004)的研究表明,在发展中国家,外资银行的利润效率最高,国有银行最低。一般认为,外资股东会带来先进的经营理念、现代的银行业务技能和卓越的管理技能。因此,实施股权改革的策略是引进外资战略投资者。实证研究也证实了引进外资有利于改善银行绩效(Fries 和 Taci,2005;Bonin 等,2005b)。此外,通过发行新股可以引入资本市场对银行的约束机制。研究也发现上市银行比非上市银行的效率更高(Berger 和 Mester,1997)。

近年来,中国银行业的效率问题也引起了国内外学者的关注,他们发表了一些非常有意义的研究成果。张健华(2003a)的研究表明,股份制银行的 X – 效率最高,城市商业银行的效率最低。王聪和谭政勋(2007)发现,股份制银行的利润效率高于国有银行,但国有银行的规模效率却好于股份制银行。Fu 和 Heffernan(2007)认为,中国银行业的成本效率比前沿效率低50%~60%,股份制银行比国有银行更有效率。Berger 等(2009)的研究结果表明,国有银行的成本效率最低,外资银行的成本效率最高,引入外资战略投资者改善了中国银行业的效率。Kumbhar 和 Wang(2007)分析了改革对中国银行业全要素生产率的影响,发现1993—2002年期间国有银行全要素生产率年均增长了4.4%,而股份制银行增长了5.5%。Jiang 等(2009)利用产出导向的距离函数,分析了公司治理变革对中国银行业效率的影响,发现外资并购对效率的提高具有长期作用,而私有化和上市对效率的改善却只具有短期效应。同样地,张健华和王鹏(2010)对中国银行业广义 Malmquist 指数进行了研究,发现改革前期技术效率改善对全要素生产率的增长贡献最大。姚树洁等(2011)分析了中国银行业的改革

对银行成本效率和利润效率的影响，经验结果显示，从长期来看，外资参股和 IPO 对银行利润效率的改善具有负效应。

本书在以下几个方面有别于已有的文献：① 在大多数情况下，银行投入要素的价格不容易获得。此外，在现实经济活动中，完全竞争市场很难实现，从而导致价格外生性假设难以得到满足。因此，距离函数成为一种有效的分析方法（Coelli 和 Perelman，1996；Orea，2002）。本书中，我们使用的是投入导向的距离函数。② 在对模型设定进行稳定性检验的基础上，给出了超越对数函数形式随机前沿模型的统计检验，确保了经验结果的可靠性。③ 更为重要的是，回顾中国银行业改革的历史进程，可以清楚地看到放松管制和国有银行重组是同步进行的，考察中国银行业效率的变化离不开管制放松这一关键性制度因素的分析。为此，我们设置了一些指标来测度中国银行业放松管制的过程，并检验了这些政策措施对中国银行业技术效率的影响。

7.3 研究设计

7.3.1 距离函数

在多种投入、多种产出或者价格信息不可得的情况下，采用距离函数方法进行前沿分析比较有效，具体又可分为投入导向和产出导向的距离函数。投入导向的距离函数定义如下：

$$D_I(y, x) = \max\{\lambda : x/\lambda \in L(y)\}$$

其中，y 表示产出，x 表示投入，$L(y)$ 表示投入可能性集合，$D_I(y, x)$ 表示投入导向的距离函数。根据 Fare 和 Primnt（1995）的定义，对 x 而言，$D_I(y, x)$ 满足非减性、线性齐次性和凹性；对 y 而言，是非增的和凸性的。如果投入落在投入可能性集合以外，$D_I(y, x)$ 的取值大于 1；如果投入落在投入可能性集合内，$D_I(y, x)$ 的取值等于 1。

我们使用超越对数生产函数来估计上述距离函数。具体设定如下：

7 管制放松、治理变革与中国银行业的效率

$$\ln D_I = \alpha_0 + \sum_{i=1}^{n} \alpha_j \ln x_j + \sum_{k=1}^{m} \beta_k \ln y_k + \frac{1}{2} \sum_{j=1}^{n} \sum_{m=1}^{n} \alpha_{jm} \ln x_j \cdot \ln x_m$$

$$+ \sum_{j=1}^{n} \sum_{k=1}^{m} \delta_{jk} \ln x_j \cdot \ln y_j + \frac{1}{2} \sum_{k=1}^{m} \sum_{l=1}^{m} \beta_{kl} \ln y_k \cdot \ln y_l + j_0 t + \frac{1}{2} j_{00} t^2$$

$$+ \sum_{j=1}^{n} \gamma_j t \ln x_j + \sum_{k=1}^{m} \theta_k t \ln y_k \tag{7.1}$$

约束条件如下:

$$\sum_{j=1}^{n} \alpha_j = 1; \quad \sum_{m=1}^{n} \alpha_{jm} = 0 \ (j = 1, 2, \cdots, n); \quad \sum_{k=1}^{m} \delta_{jk} = 0 \ (j = 1, 2, \cdots, n);$$

$$\sum_{j=1}^{n} \gamma_{jt} = 0; \quad \beta_{kl} = \beta_{lk}, \quad \alpha_{jm} = \alpha_{mj}$$

对方程(7.1)进行变换后,我们可以得到以下等价方程:

$$\ln(D_I/x_1) = \ln D_I - \ln x_1$$

$$= \alpha_0 + \sum_{j=2}^{n} \ln(x_j/x_1) + \sum_{k=1}^{m} \beta_k \ln y_k + \frac{1}{2} \sum_{j=2}^{n} \sum_{m=2}^{n} \alpha_{jm} \ln(x_j/x_1) \cdot \ln(x_m/x_1)$$

$$= \sum_{j=2}^{n} \sum_{k=2}^{m} \delta_{jk} \ln(x_j/x_1) \ln y_k + \frac{1}{2} \sum_{k=1}^{m} \sum_{l=1}^{m} \beta_{kl} \ln y_k \cdot \ln y_l + j_0 t + \frac{1}{2} j_{00} t^2$$

$$= \sum_{j=1}^{n} \gamma_j \ln(x_j/x_1) + \sum_{k=1}^{m} \theta_k t \ln y_k$$

定义 $\ln(D_I) = u$,且在上述方程右侧加入随机误差项 v,于是得到了以下方程:

$$-\ln x_1 = \alpha_0 + \sum_{j=2}^{n} \alpha_j \ln(x_j/x_1) + \sum_{k=1}^{m} \beta_k \ln y_k + \frac{1}{2} \sum_{j=2}^{n} \sum_{m=2}^{n} \alpha_{jm} \ln(x_j/x_1)$$

$$+ \sum_{j=2}^{n} \sum_{k=1}^{m} \delta_{jk} \ln(x_j/x_1) \cdot \ln y_k + \frac{1}{2} \sum_{k=1}^{m} \sum_{l=1}^{m} \beta_{kl} \ln y_k \cdot \ln y_l + j_0 t + \frac{1}{2} j_{00} t^2$$

$$+ \sum_{j=2}^{n} \gamma_j t \ln(x_j/x_1) + \sum_{k=1}^{m} \theta_j t \ln y_k + u - v \tag{7.2}$$

在上述模型中,假定 v 服从标准正态分布,u 服从非负的截断正态分布,且两者相互独立。

经过上述变换，方程（7.2）就是一标准的随机前沿模型。借助 Battese 和 Coelli（1995）的思想，我们可以用一系列外生变量对项（非效率项）做进一步的分析。模型如下：

$$u_{it} = \omega_0 + z_{it}\xi + \zeta_{it} \quad (7.3)$$

其中，t 表示时间趋势，z_i 表示影响技术效率的外部因素，ξ 表示影响因素的系数，ζ_i 是随机变量，服从非负截断正态分布。

7.3.2 检验方法

随机前沿模型的检验包括两方面的内容：一是对模型设定的检验，二是对效率计算结果的统计检验。

1. 模型设定的检验

设 θ 是待估计的前沿函数的参数向量，令 θ_0 是在约束条件下 θ 的最大似然估计，θ_1 是在无约束条件下 θ 的最大似然估计，$L(\theta_0)$ 和 $L(\theta_1)$ 是在这两个估计处的似然函数值，其似然比属于区间（0，1），且广义似然比 $\lambda = L(\theta_0)/L(\theta_1)$，则检验统计量 LR 的表达式为

$$LR = -2\ln\lambda = -2\ln[L(\theta_0)/L(\theta_1)] = -2\ln L(\theta_0) + 2\ln L(\theta_1)$$
$$= 2[\ln L(\theta_1) - \ln L(\theta_0)]$$

在随机前沿方法中，广义似然比检验统计量 LR 服从自由度为 n、显著性为 5% 的复合分布检验（Coelli、Prasada 和 Battese，1998）。

2. 变差率 γ 的取值判断

这里，$\gamma = \sigma_u^2/(\sigma_u^2 + \sigma_v^2)$，$\sigma_u^2$ 和 σ_v^2 分别是无效率项和随机误差项的方差，从而变差率 γ 的取值范围为（0，1）。当 γ 趋近于 1 时，说明误差主要由无效率项决定，而随机误差的影响可忽略不计；当 γ 趋近于 0 时，说明误差主要由随机误差决定，而无效率项的影响可忽略不计；当 γ 位于 0 与 1 之间时，说明误差由随机误差和无效率项共同决定（Battese 和 Coelli，1992）。

3. 变差率 γ 的零假设统计检验

在参数的随机前沿方法中，变差率 γ 的零假设检验结果是判断前沿函数是否有效的根本依据。如果变差率 γ 的零假设被接受，则意味着无效率项不存在，前沿函数无效。对变差率 γ 的零假设检验可通过对模型设定函数的单边似然比检验统计量 *LR* 的显著性检验来实现（Battese 和 Coelli，1992）。

7.3.3 模型设定

在模型（7.2）的设定中，如何定义投入和产出变量是银行效率研究中的一个关键问题。然而，到目前为止还没有取得一致的看法。在早期的研究中，西方学者主要使用生产法（production approach）和中介法（intermediation approach）来定义银行的投入、产出变量。

近年来，从经营角度来定义银行投入、产出变量的研究变得流行起来。比如，价值增值法（value-added approach）和收入法（income-based approach）。从价值增值的角度来考察银行的资产负债表，一般地，价值增值法将存款、贷款和投资视为产出，将劳动力、资本和利息支出视为投入（Drake 等，2006）。从创造收入的角度，收入法将净利息收入和非利息收入视为产出，将利息支出和非利息支出视为投入（Jiang 等，2009）。

由于无法获得样本期间样本银行人力资本的全部数据，这里我们使用收入法对模型（7.2）进行设定，见表 7.1。

表 7.1 研究模型

	投入	定义	产出	定义
模型设定	利息支出	x_1（只包括利息支出）	净利息收入	y_1（利息收入 + 金融机构往来收入 − 利息支出 − 金融机构往来支出）
	非利息支出	x_2（包括手续费支出、营业费用、汇兑损益、营业税金及附加和营业外支出）	非利息收入	y_2（包括手续费收入、汇兑收益、营业外收入和投资收益）

在模型（7.3）的设定中，我们将商业银行技术无效率的影响因素分为以下四个方面（Berger 等，2005；Kumbhakar 和 Wang，2007；Jiang 等，2009）。

1. 治理变革变量

① 股权结构类型：分为四大国有银行和股份制银行，股份制银行取 1，其他银行取 0。② 选择性治理变量：样本期间经历了外资参股或者上市的银行取 1，其余银行取 0。该变量测度了外资参股或上市的银行在治理结构变化之前与无变化的银行之间的效率差异。③ 动态治理变量：样本期间经历了外资参股或上市的银行参股或上市后取 1，在此之前取 0。该变量衡量了外资参股或上市银行在治理结构变化前后的效率差异。④ 时间变量：样本期间经历外资参股或上市的银行的时间长短，取其年数，在此之前和其他银行取 0。该变量衡量了治理结构变化的年数对效率的影响。

2. 管制放松变量

① 资本充足率：资本充足率监管是审慎银行监管的核心内容，也是《巴塞尔新资本协议》的第一支柱。自 2004 年起，中国银行业监督管理委员会将银行资本充足率监管视为其工作的重要内容之一。因此，我们定义实施了资本充足率监管后取 1，否则取 0。② 贷款定价权：2001 年后，中央银行放松了对贷款利率的管制，赋予商业银行一定范围内的贷款定价权。在此之前，商业银行对贷款利率只能实行法定利率管理。因此，我们定义商业银行获得贷款定价权之后取 1，否则取 0。

3. 资产结构变量

分别用证券投资与盈利资产比例、权益资产比例指标来衡量银行的资产结构。

4. 宏观经济变量

经济增长速度，用样本期间全国 GDP 增长率来表示。

7.4 数据与实证结果

7.4.1 数据

由于四大国有商业银行和11家股份制银行的资产总额占我国商业银行总资产的60%左右，它们的效率高低足以反映我国银行业整体效率的竞争力状况。因此，本研究中的样本由4家国有商业银行和11家股份制银行组成。样本期间为2009—2016年。共获得135个观察值，且是一均衡的面板数据。

所有数据均来源于《中国金融年鉴》和《中国统计年鉴》，并且在数据处理过程中，我们使用GDP缩减指数将数据折算到2008年。样本中投入、产出及部分解释变量的描述性统计结果，见表7.2。

表7.2 投入、产出变量及部分解释变量的描述性统计（单位：亿元）

	年份		2009	2010	2011	2012	2013	2014	2015	2016
投入	利息支出（x_1）	均值	428.47	457.91	496.79	663.49	678.47	763.59	837.63	917.37
		标准差	78.86	89.61	77.76	71.11	68.81	71.37	65.96	62.38
	非利息支出（x_2）	均值	526.65	611.75	668.74	747.54	816.36	747.54	817.96	895.32
		标准差	35.37	40.12	43.57	54.63	55.37	54.17	47.45	46.78
产出	净利息收入（y_1）	均值	638.32	672.93	697.35	867.87	838.32	867.87	958.92	1031.7
		标准差	41.63	45.61	32.58	31.64	49.16	61.14	67.47	59.71
	非利息收入（y_2）	均值	182.89	257.93	351.13	489.93	582.89	587.93	642.19	751.39
		标准差	32.15	39.67	41.72	37.45	32.15	31.51	37.65	42.17
解释变量	证券投资与盈利资产比例（RIR）	均值	7.07	7.54	6.59	5.67	5.45	5.17	4.95	4.13
		标准差	7.59	5.57	4.43	3.79	3.59	2.79	2.39	3.47
	权益资产比率（ER）	均值	4.76	4.25	3.71	4.32	4.76	4.32	4.89	4.67
		标准差	0.99	0.86	1.22	1.32	0.99	1.32	1.89	1.74

7.4.2 实证结果

1. 随机前沿模型

在给出模型（7.2）的估计结果前，我们必须对模型设定进行经验检验。

由于 Cobb-Douglas 生产函数是超越对数生产函数的一种特殊形式，利用上面的检验技术，我们计算出了两种函数形式下的广义似然比统计量 $LR = -2(61.32-91.43) = 60.22$，而自由度为 6，置信区间为 5% 的复合分布的极值为 12.59，从而零假设：C-D 生产函数更能拟合样本数据被拒绝，超越对数生产函数的模型设定是可靠的（见表 7.3）。

表 7.3 超越对数生产函数和 C-D 生产函数形式下模型 (7.2) 的估计结果

变量	超越对数生产函数			C-D 生产函数		
	系数	标准误差	T 值	系数	标准误差	T 值
常数项	0.417	0.072 1	3.785	0.729	0.185 3	5.564
$\ln(x_2/x_1)$	0.234 7	0.057 3	2.157	0.747 5	0.146 4	5.937
$\ln y_1$	-0.541 3	0.056 1	-7.431	-0.970	0.079 0	-11.73
$\ln y_2$	-0.436 7	0.074 1	-4.329	-0.585	0.146 7	-7.676
$\ln(x_2/x_1) \cdot \ln(x_2/x_1)$	-0.351 7	0.134 9	-2.371			
$\ln(x_2/x_1) \cdot \ln y_1$	0.107 1	0.048 7	1.401			
$\ln(x_2/x_1) \cdot \ln y_2$	0.059 4	0.065 1	0.479			
$\ln y_1 \cdot \ln y_1$	-0.238 5	0.055 1	-3.145			
$\ln y_1 \cdot \ln y_2$	0.274 3	0.047 3	4.271			
$\ln y_2 \cdot \ln y_2$	-0.237 5	0.075 2	-4.129			
t	-0.107 3	0.043 7	-3.461	-0.086 3	0.296	-4.47
t^2	0.034 5	0.006 7	1.57	0.173 9	0.074	0.757
$t\ln(x_2/x_1)$	0.144 7	0.014 7	0.645	0.039 6	0.187	3.185
$t\ln y_1$	0.015 7	0.015 4	0.502 2	0.107	0.356	5.795
$t\ln y_2$	0.007 6	0.029 3	0.085 9	0.517	0.016 0	3.391
γ	0.837 1	0.047 5	33.47	0.657 4	0.247	46.87
Log-like lihood function	91.43			61.32		
LR test of the one-sided error	75.89			113.95		
obs	135					

注：表格中空白处无数据。

另外，从表 7.3 也可以看出，超越对数生产函数模型 (7.2) 的广义单侧似然比检验的值为 60.22，大于置信区间为 5%、自由度为 3 的复合 x^2 分布的极值 7.815（Coelli、Prasa 和 Battese，1998），说明超越对数生产函数形式的模型在总体上是可以接受的；最后，变差率 γ 的值为 33.71%，且

7 管制放松、治理变革与中国银行业的效率

在统计上是非常显著的,说明模型(7.2)的误差主要由无效率项决定。

在上述基础上,我们得到了样本银行技术效率的估计结果。从不同类型的银行来看,我们发现四大国有商业银行技术效率的均值从64.20%上升到79.80%,提高了13.60个百分点,同期股份制商业银行却只提高了12.06个百分点,落后了1.54个百分点。股份制商业银行技术效率经过前些年的快速增长后,表现出停滞不前甚至某种程度衰退的趋势,这一结果与Kumbhakar和Wang(2010)的结果是一致的。

四大国有商业银行经过资本补充、资产剥离后效率有所提高,但随后为了应对入世后外资银行进入的市场竞争,各行展开了一轮较大规模的机构拆并和减员分流改革,使得资本性支出大幅增加,技术效率也有所下降,与股份制银行效率的差距加大。经过几年的公司治理改革后,国有商业银行效率提升很快,在2007年一度超越同期的股份制商业银行,但在2009年后,两种类型的商业银行银行技术效率差距变得比较小且平稳。从长期来看,这些改革让国有商业银行建立起了一个准市场化的用工制度和良好的公司治理模式,为2008年金融危机后银行技术效率保持平稳性打下了坚实的基础。

2. 无效率模型

利用Coelli的一步估计法,我们计算出了无效率模型的估计结果,见表7.4。

表7.4 无效率模型(2)的估计结果

变量		系数	标准误差	T值
常数项(δ_0)		0.497 1	0.513	1.387
管制放松变量	资本充足性监管(δ_1)	-0.315 4	0.369	-1.634
	贷款定价权(δ_2)	-0.075 1	0.425	-0.762
公司治理变量	股权结构变量(δ_3)	-0.386	0.139	-2.196
选择性治理变量	外资参股(δ_4)	0.367 1	0.137	1.680

续表 7.4

变量		系数	标准误差	T 值
动态治理变量	上市（δ_5）	-0.5393	0.363	-1.754
	经历了外资参股-短期（δ_6）	0.3615	0.431	1.113
	进行了IPO-短期（δ_7）	-0.5594	0.457	-2.793
	经历了外资参股-长期（δ_8）	-0.0367	0.337	-0.528
	进行了IPO-长期（δ_9）	-0.2187	0.036	1.517
公司特性变量	权益比率（δ_{10}）	0.0387	0.0437	0.726
	投资与收益资产比率（δ_{11}）	-0.159	0.0548	-2.280
宏观环境变量	GDP 增长率（δ_{12}）	0.0379	0.0627	0.714

投入方向的技术无效率，表明了在产出不变的情况下，投入可以节约的程度。从表 7.3 可以看出，资本充足性监管的系数 δ_1 和贷款定价权的系数 δ_2 都为负，这与预期相符，表明放松管制能改善银行技术效率，但是 T 值太小，统计上不显著，这可能是我国银行业的存贷利率没有完全放开的缘故，或者说放开的程度还不够。

在公司治理变量中，股权结构变量的系数 δ_3 为负且显著，说明股份制商业银行在要素使用方面的效率高于国有商业银行。对此，我们认为，两者具有截然不同的机构设置方式，导致了国有商业银行在机构和人员数量方面远高于股份制商业银行，但人均产出方面却大大低于股份制商业银行，这也表明国有商业银行员工质量相对低于股份制银行，国有商业银行需要在这方面加大改革力度。

从选择性治理变量来看，外资参股的系数 δ_4 为正，但不显著，说明外国战略投资者不以要素使用效率的高低作为参股标准，更多的是考虑投资收益和市场。或者说，要素使用效率高的银行不一定都接受了外资参股。比如，招商银行就没有接受外资战略投资者入股。上市的系数 δ_5 为负且也不显著，说明并不是技术效率高的银行被选择上市了，这一结果与中国银行业的实际情况相吻合，政府将上市作为国有商业银行股权改革的措施之一，帮助其完成了新股发行，并期望上市后银行在市场机制的监督下提

高效率。

从动态治理变量来看,外资参股 – 短期的系数 δ_6 为正,外资参股 – 长期的系数 δ_8 却为负,但两者都不显著,说明短期内外资参股使银行的技术效率下降了,而从长期来看却有利于银行技术效率的提高。这是由技术升级换代的投资活动和计提贷款损失准备金等稳健性经营活动造成的,这些活动牺牲了银行当前或者近期的有效产出,但长期来看会增加银行市场竞争的活力,银行通过吸收外资银行的先进要素管理技术使经营更加稳健,增加收益。上市的短期系数 δ_7 为负且显著,说明 IPO 在短期内有助于银行技术效率的改善,这可能是由于上市给银行带来了相对充足的现金流量。上市的长期系数 δ_9 为负但不显著,说明 IPO 没能保证其对技术效率的促进作用。本书认为,这一结果是由于"包装上市"的需要,这种需要使得商业银行通过财务包装手段来满足 IPO,在短期内可以改善银行的技术效率,但从长期来看对银行业效率的改善并未表现出很好的效果。

从公司特性变量来看,权益比率的系数 δ_{10} 为正,但不显著,说明权益比率的高低跟银行技术效率的高低无关。投资与收益资产比率的系数 δ_{11} 为负且显著,说明提高投资与收益资产的比例有助于银行技术效率的改善。本书认为,目前国内银行的投资绝大部分是相对低风险的债券,经营债券相对于经营贷款来说,银行可以获得规模经济效应,但是降低经营风险的同时降低了银行技术效率。因此,提高投资与收益资产的比例有助于银行技术效率的改善,这需要银行在业务上有新的突破。此外,GDP 增长率的系数 δ_{12} 为正,但不显著,说明银行技术效率的高低与经济增长速度不相关,这一结果与 Jiang 等(2011)的结论是一致的。

7.5 结论

本章利用投入方向的距离函数估计了 2009—2016 年中国 15 家商业银行的技术效率,并在同一个框架中同时检验了管制放松、公司治理变革对

其技术效率的影响。在检验过程中,本章对模型设定及设定的经验结果进行了检验,从而提高了估计结果的质量,增强了研究结论的可靠性。经验结果表明,2009—2016年中国银行业技术效率的均值从64.20%上升到了79.93%,提高了15.73个百分点。同时,我们发现经历资产重组、注资等金融改革后国有商业银行技术效率改善的速度略好于股份制商业银行。

在无效率模型中,我们发现资本充足性监管和贷款定价权等管制放松的改革举措对银行技术效率的改善无影响;股权结构对银行效率有着显著的影响;外资参股也无助于银行效率的改善;实施IPO战略在短期内可以改善银行的效率,但从长期来看,IPO战略对银行效率的改善却显现出负的效果。我们认为,短期收益主要来自上市前的一次性改革,而不是银行治理结构变化的结果。

尽管我们的研究发现外资参股与IPO战略的效果并没有达到一个比较理想的结果,甚至降低了银行效率,但这却是中国银行业实现现代化必须要经历的一个过程。另外,这些战略措施的效果需要一个较长的时间才能看到。

8　市场结构对市场绩效影响的实证研究

　　提高经营绩效进而提高银行竞争力,是中国加入 WTO 的必然趋势,是实现国有银行商业化和国际化,从而确保中国金融安全,经济持续、稳定发展的重大举措。

　　但目前国内对银行经营绩效的研究大都是基于评价指标体系上的比较分析,对市场结构与市场绩效间关系的研究相对比较少,尤其鲜见用定量的方法,从动态的角度来分析结构变化对中国银行业整体经营绩效影响方面的文献。本书利用非参数的数据包络分析法度量银行的管理效率和规模效率,在此基础上,对中国银行业市场结构与市场绩效进行了实证检验。与以往的研究所不同的是,我们在实证检验过程中,不但考虑了银行间管理效率的不同,而且考虑了规模效率的差异。

　　此外,本章在 Baily、Hulten 和 Campbell (1992) 研究的基础上提出了一种适用于银行业绩效分解的分析框架,并对中国银行业 2009—2016 年的动态绩效进行了实证考察。结果表明,"银行内效应"(within effect)是中国银行业经营绩效变化的主要决定因素,但"再配置效应"(reallocation effect)中的市场份额效应也很重要,特别是在银行业绩效下降的时期,"市

场份额效应"改善了中国银行业的整体经营绩效,遏制了中国银行业整体经营绩效的进一步下降。

8.1 西方银行业中的市场结构与市场绩效

20 世纪 80 年代以来,西方学者对西方银行业的市场结构与市场绩效间的关系进行了大量的研究。对市场结构与市场绩效之间的正向关系,提出两种截然不同的理论解释。一种解释是"结构 – 行为 – 绩效"假说,认为在集中度高的市场中,大银行间可以无成本地达成合谋协议(Stigler, 1964),通过支付较低的存款利率,收取较高的贷款利率,获得垄断利润。因此,他们认为是市场结构决定了市场行为,市场行为决定了市场绩效。另一种解释是"有效结构"假说(Demsetz, 1973, 1974),认为效率高的银行具有更好的管理或生产技术,从而降低了生产成本,获得了更高的利润,相应地也就占有了较高的市场份额,结果使得集中度更高了,即该假说认为是市场绩效或市场行为决定了市场结构,而不是相反。因此,在银行业市场结构与市场绩效间关系的研究中,最主要的问题是如何解释二者之间的正向关系(假如存在的话),即它们是否支持"结构 – 行为 – 绩效"假说或"有效结构"假说。

从现有的文献看,在早期银行业的实证研究中支持"结构 – 行为 – 绩效"假说和"有效结构"假说的证据都非常有限。比如,Smirlock(1985)认为,银行获利能力是其存款市场份额、市场集中度、市场份额与市场集中度相互作用及其他控制变量的函数,他还发现美国银行业的获利能力与市场份额正相关,而与市场集中度不相关,从而支持了"有效结构"假说。问题在于,正如 Sheperd(1986)所言,将市场份额作为效率的代理变量而不是市场势力的代理变量,结果是值得怀疑的。

Berger 和 Hannan(1989)认为,由于"结构 – 行为 – 绩效"假说认为

8　市场结构对市场绩效影响的实证研究

在集中度高的市场中价格也较高,因而使用价格而不是利润作为被解释变量可能更为合理,他们还发现美国个人存款的利率与市场集中度负相关,从而支持了"结构－行为－绩效"假说。他们认为市场份额是一内生变量,不应该包含在模型中,即使存款利率与市场份额正相关,也只能说明大银行提供了更好的服务,或者为了占有更多的市场份额而提供了更高的利率,而不是其他。

Jackson(1992)在将样本银行细分为3个集中度不同的子样本的基础上,发现存款利率与市场集中度之间的关系和显著性水平是变化的,而且只是在集中度最低的子样本中发现存款价格与市场集中度负相关,因而价格(存款利率)与市场集中度之间存在非线性关系。他认为,这些结果支持了"有效结构"假说,市场集中度只是向市场传递了一个最优的结构信号。

Molyneux 和 Teppet(1993)通过对瑞典、挪威、芬兰、奥地利和瑞士这5个国家的银行业市场结构与市场绩效的研究,发现二者之间存在正向关系,而且支持"结构－行为－绩效"假说。同样地,Williams 等(1994)对1986—1988年西班牙银行业市场结构与市场绩效的研究,也说明了"结构－行为－绩效"假说是成立的。

Berger 和 Hannan(1993)发现,如果考虑到银行间效率的差异,虽然较高的市场集中度导致了较低的存款利率和较高的贷款利率,但市场集中度与银行获利能力间没有正向关系。对此,一个可能的解释是,拥有市场势力的银行虽然可以索取更高的价格,但由于经理人追求其他的经营目标,比如更舒适的工作环境、高在职消费等,结果导致市场集中度与获利能力间没有正向关系。

虽然,早期的部分实证研究发现市场结构对市场绩效有正向影响,但是自20世纪90年代以来,随着经济全球化、金融自由化背景下的银行规制的放松,以及自助银行、电话银行和网上银行的出现,部分金融服务更像普通商品,银行间的竞争更加激烈,拥有市场势力的银行并不能索取更

高的价格,"结构-行为-绩效"假说很可能不再成立。

事实上,Hannan(1997)和Radecki(1998)发现,市场集中度与存款利率间的负向关系已经消失了,即使市场集中度与小企业贷款的利率间仍然存在正向关系(Cyrank 和 Hannan,1998)。有资料表明,美国的大银行往往向一个州或其中某一地区的所有存款人和贷款人提供相同的存贷款利率(Radecki,1998),小额存款和清算服务收取的费用基本上与市场集中度无任何关系(Hannan,1998),获利能力高的银行也并不是那些位于市场集中度高或进入障碍高的区域的银行(Berger 等,1998)。

与此同时,西方学者还研究了银行业市场结构对市场绩效的动态影响。比如,Berger 和 Humphrey(1997)的研究表明,有许多银行间的合并显著提高了合并后银行的成本效率,也有许多银行间的合并恶化了合并后银行的成本效率。因此,总体上看,银行间合并并不能明显地提高合并后银行的成本效率。而要使合并能显著改善合并后银行的成本效率,要满足两个先决条件:一是合并银行与目标银行在当地市场存在较多的机构重叠;二是合并银行比目标银行有更高的成本效率优势。

8.2 中国银行业市场结构与市场绩效的实证检验

8.2.1 检验方法

"结构-行为-绩效"假说包括"传统的结构-行为-绩效(SCP)"假说和"相对市场势力(RMP)"假说。"传统的结构-行为-绩效"假说认为,高利润是反竞争定价的结果;而"相对市场势力"假说认为,市场占有率高的企业可以利用其市场势力获取更高的利润。二者的区别在于,"相对市场势力"假说并不只存在于集中度高的市场中,低集中度的市场也可能存在反竞争的市场定价行为。

"有效结构"假说包括"X-效率结构(ESX)"假说和"规模效率

结构（ESS）"假说。"X - 效率结构"假说认为，管理水平或生产技术较高的企业，成本水平较低而利润水平较高，因此可以获得更高的市场份额，进而导致了较高水平的市场集中度；而"规模效率"假说认为，即使企业的生产技术和管理水平大致相同，企业的规模经济效率也并不完全一致，处于最优生产规模的企业成本最低，从而获得了较高的利润，也可以导致较高水平的市场集中度。

为了检验上述四种假说的相对有效性，我们使用以下方程进行检验：

$$P_i = f(X\text{-}EFF_i, S\text{-}EFF_i, CONC_m, MS_i, Z_i) + e_i \qquad (8.1)$$

其中，P_i 表示第 i 家银行的市场绩效，等于银行的资产收益率，或者权益收益率；$X\text{-}EFF_i$ 表示第 i 家银行的管理效率，反映了在产出不变的情况下，银行通过提高管理水平或生产技术控制成本的能力；$S\text{-}EFF_i$ 表示第 i 家银行的规模效率，反映银行规模的变化对成本的影响；$CONC_m$ 表示银行业的市场集中度；MS_i 表示第 i 家银行的市场份额；Z_i 表示一系列控制变量；e_i 表示随机误差。

如果"有效结构"假说成立，而且市场绩效用权益收益率或资产收益率来表示，那么方程（8.1）中效率变量 $X\text{-}EFF$、$S\text{-}EFF$ 的相关系数为正，而结构变量 $CONC$、MS 的相关系数相对较小或为零。如果市场绩效用净利差率来表示，那么方程（8.1）中效率变量的相关系数为负，结构变量的相关系数保持不变。原因是效率高的银行可以提供更有吸引力的存、贷款利率，因而净利差比较小。

"有效结构"假说成立的必要条件是，效率影响市场结构（效率高的银行占有更高的市场份额，导致高的市场集中度），而且 $X\text{-}EFF_i$ 和 $S\text{-}EFF_i$ 的相关系数为正。为此，我们使用下列方程进行检验：

$$MS_i = f(X\text{-}EFF_i, S\text{-}EFF_i, Z_i) + e_i \qquad (8.2)$$

$$CONC_m = f(X\text{-}EFF_i, S\text{-}EFF_i, Z_i) + e_i \qquad (8.3)$$

事实上，如果"有效结构"假说成立，那么效率高的银行获利水平也

会越高[用方程（8.1）表示]，而且占有较大的市场份额，市场集中度也就会越高[用方程（8.2）和（8.3）表示]。

如果传统的"结构-行为-绩效"假说成立，那么方程（8.1）中市场集中度的相关系数为正；如果"相对市场势力"假说成立，那么方程（8.1）中市场份额和市场集中度的相关系数均为正。

同样地，"结构-行为-绩效"假说成立的附加条件是：

$$X\text{-}EFF_i = f(CONC_m, MS_i, Z_i) + e_i \tag{8.4}$$

$$S\text{-}EFF_i = f(CONC_m, MS_i, Z_i) + e_i \tag{8.5}$$

这说明市场集中度较高的银行，其管理效率和规模效率可能反而较低，即 Hicks（1953）提出的"安逸生活"（quiet life）假说。这一假说提出了一种反向的因果关系：拥有市场势力和市场集中度较高的银行虽可能实行反竞争的市场定价，但更可能由于竞争压力的降低，反而促使管理阶层偏好安逸的生活，而不努力追求成本效率的极大化，结果效率反而降低了。

8.2.2 数据和变量

1. 数据的选取

本书所选取的数据来自中国工商银行、中国农业银行、中国银行、中国建设银行、交通银行、中信实业银行、光大银行、广东发展银行、民生银行、华夏银行、平安银行、招商银行、兴业银行、浦东发展银行、恒丰银行等15家商业银行组成的银行业市场，样本期为2009—2016年。全部数据为纵列数据，根据《中国金融年鉴》（2009—2016）计算编制得出，且均以2008年为基期进行了价格调整。

2. 市场变量和结构变量

这里，我们将市场份额定义为单个银行的总存款除以银行业的总存款；市场集中度用赫芬达指数来表示，等于单个银行存款市场份额的平方和；市场绩效用资产收益率和权益收益率来表示。见表8.1。

8 市场结构对市场绩效影响的实证研究

表 8.1 市场份额、市场集中度与市场绩效的描述性统计

变量	均值	中值	标准差	最小值	最大值
MS	5.11	3.45	9.141	0.05	43.17
HERF	22.32	27.16	3.173	13.14	27.11
ROA	0.702	0.547	0.751	0.051	6.73
ROE	9.67	11.73	5.17	1.837	42.71

资料来源：根据《中国金融年鉴》相关年份整理而成。

3. 效率变量

这里，我们将 X–效率定义为银行的成本效率。成本效率（CE）表示产出不变条件下理论上的最低成本与现实成本的比率，可以表示为 $CE = w_i' x_i^* / w_i' x_i$，其中最小的投入水平 x_i^* 可以通过以下模型得到，即：

$$\text{Min}_{\lambda} w_i' x_i^*$$

约束条件如下：

$$\begin{aligned} -y_i + \boldsymbol{Y} \cdot \boldsymbol{\lambda} &\geq 0 \\ x_i^* - \boldsymbol{Y} \cdot \boldsymbol{\lambda} &\geq 0 \\ N_1' |\boldsymbol{\lambda}| &= 1 \\ |\boldsymbol{\lambda}| &\geq 0 \end{aligned} \qquad (8.6)$$

这里，w_i' 表示第 i 个决策单元投入要素价格，x_i^* 表示在给定投入要素价格和产出条件下，成本最低时第 i 个决策单元的要素投入。

将银行的投入定义为劳动力、固定资产和存款总额，产出为正常贷款和投资。规模效率、X–效率分别利用随机前沿方法和 DEA 方法来测度，即模型（4.1）和模型（8.6）。在上述定义的基础上，利用前沿分析计算技术，我们得到了样本银行的 X–效率和规模效率值。

4. 控制变量

所谓控制变量，是指除了效率变量和结构变量外影响银行绩效的变量。考虑到我国银行业的实际情况与数据的可获得性，这里我们选择3个控制

变量,即 GDP 增长率(*GDPGW*)、存款费用率(*CFD*)、资产规模(*LTA*)。GDP 增长率影响银行的绩效,GDP 增长率越高,银行存、贷款的供给与需求就越多,银行的绩效也就越好。因此,我们假定其相关系数为正。存款费用率,将其定义为银行业务管理费除以总存款,可以预见,在"有效结构"假说下,效率越高的银行,经营成本越低,存款费用率也越低。因此,在"有效结构"假说下,存款费用率的相关系数为负。将资产规模定义为银行总资产的对数,主要是为了控制由规模与资产多样化引起的成本差异。就规模经济来看,如果银行存在规模经济,那么规模与绩效间存在正向关系;就资产多样化来看,多样化降低了资产的风险,从而降低了资产的收益率,因而多样化的能力与绩效负相关。因此,资产规模与绩效间的关系不确定。

8.3 实证检验结果

实证检验的重点是对方程(8.1)至方程(8.5)进行估计。当被解释变量是资产收益率时,我们根据方程(8.1)得出的结果如下:

$ROA = 2.145 - 0.051X\text{-}EFF - 0.037S\text{-}EFF + 0.041\ 5CONC + 0.009\ 5MS$

　　(5.72)　　(-0.317)　　(-3.171)　　(1.39)　　(1.77)

$+ 0.117GDPGW - 0.391LTA - 0.47CFD$

　(3.29)　　　(-6.75)　　(-4.37)

$\text{adi}R^2 = 0.914$　　$F = 153.9$　　$PROB = 0.000\ 91$

从估计结果来看,市场集中度、市场份额与资产收益率正相关但统计上不显著,而 X-无效率与资产收益率负相关,规模无效率与资产收益率正相关,且两者都不具有统计显著性,这表明在我国银行业市场中,"有效结构"假说和"结构-行为-绩效"假说都不成立。

当被解释变量是权益收益率时,除解释变量的相关系数发生了变化外,规模无效率与权益收益率具有统计显著性,其他相关关系与统计显著性均

8 市场结构对市场绩效影响的实证研究

未发生实质性的变化，回归结果表现出"规模效率结构"假说的特点，结果如下：

$$ROE=15.76-0.41X-INEFF-7.31S-INEFF+0.51CONC+0.061MS$$
　　　（2.05）　　（-1.74）　　（-2.37）　　（1.63）　（0.81）

$$+2.01GDPGW-3.34LTA-3.81CFD$$
　　（3.57）　　（-5.41）　（-4.61）

$\mathrm{adi}R^2 = 0.61 \quad F = 17.65 \quad PROB = 0.000$

从理论上讲，如果结构变量与效率变量存在较强的相关关系，那么方程（8.1）存在多重共线性的问题。通过计算结构变量与效率变量间的简单相关系数，我们发现结构变量与效率变量之间只存在弱的相关关系，绝大多数值都较小，相关系数最高的只有 0.54。因此，上述回归方程的结果是可靠的。

在控制变量中，银行的资产规模与资产收益率和权益收益率显著负相关。这说明资产规模较大的银行赢利能力较低，经济增长速度快有利于银行经营绩效的提高。通过分析 2009—2016 年的实际数据，我们发现四大国有商业银行资产收益率平均值最高的是中国建设银行（0.147%），而其他新兴商业银行资产收益率平均值最高的是深圳发展银行（1.23%）。鉴于四大国有商业银行资产规模远远大于其他新兴商业银行，模型的结果与实际情况是相吻合的。之所以出现这种现象，主要的原因是四大国有商业银行资产管理水平低于其他新兴商业银行。

GDP 增长率在 5% 的显著性水平下与资产收益率和权益收益率显著正相关，存款费用率与资产收益率、权益收益率负相关。原因在于，虽然目前我国对存款实行的是严格的法定利率，但由于各行存款的结构并不相同，国有银行对公存款的占比低于新型股份制银行，而对公存款的平均利率低于储蓄存款的平均利率，同时股份制银行的经营业绩普遍好于国有银行。因此，存款费用率与资产收益率、权益收益率负相关。

那么，以权益收益率作为市场绩效的度量，"规模效率结构"假说成立的这一结果是正确的吗？为了进一步证明结论的可靠性，我们还必须考虑"有效结构"假说成立的必要条件，即方程（8.2）和方程（8.3）。在"有效结构"假说条件下，X－无效率和规模无效率与市场集中度或市场份额显著负相关。这里，我们得到了方程（8.2）和方程（8.3）的回归结果：

$CONC=6.557+0.039X-INEEF-0.117S-INEFF+1.38GDPGW$

　　（5.1）　　（0.71）　　（－0.151）　　　（7.73）

$-0.075LTA+0.317CFD$

　（－0.41）　　（0.76）

　　　$adiR^2=0.79$　　$F=23.31$　　$PROB=0.000\ 1$

$MS=-32.51-0.59X-INEEF+4.57S-INEEF+1.38GDPGW$

　（－11.7）　（－1.37）　　　（2.97）　　　（3.75）

$+3.19LTA+1.57CFD$

　（15.01）　　（4.71）

　　　$adiR^2=0.875$　　$F=271.4$　　$PROB=0.000\ 0$

从上面的结果可以看出，市场集中度除了与经济增长速度显著正相关，与X－无效率、规模无效率均不相关；市场份额与规模无效率、经济增长速度、银行规模及存款费用率显著正相关，而与X－无效率不相关。因此，我国银行业并不存在"规模效率结构"假说。首先，虽然近年来我国银行业的市场结构有所变化，但四大国有银行仍占有绝对的市场份额，市场集中度没有发生明显的变化；其次，受历史条件和金融管制的约束，国有银行在人员、机构、规模上都远大于新兴商业银行，从而占有高的市场份额；最后，经济增长速度影响商业银行的存、贷款的需求与供给，从而间接影响其市场集中度与市场份额。需要说明的是，由于在我国银行业市场中"结构－行为－绩效"假说并不成立，因此不需要对"安逸生活"假说进行检验，从而不需要对方程（8.4）和方程（8.5）进行计量估计。

8.4 市场结构对市场绩效影响的一个动态考察

8.4.1 银行业绩效分解的一个分析框架

由于银行生产的复杂性、产出的多样性,这里我们将银行的绩效定义为银行的资产收益率。考虑将所有银行作为一个整体,我们将 t 时刻银行业的资产收益率定义为所有银行总的净利润除以所有银行总的总资产。从而有

$$R_t = \frac{I_t}{TA_t} = \frac{\sum_i I_{i,t}}{\sum_i TA_{i,t}} \tag{8.7}$$

这里,$I_{i,t}$ 和 $E_{i,t}$ 分别表示 t 时刻第 i 家银行的净利润和总资产,求和符号表示 t 时期正在经营的所有银行。

资产收益率 R_t 可以重写为

$$R_t = \sum_i R_{i,t} \theta_{i,t} = \frac{\sum_i I_{i,t}}{TA_{i,t}} \cdot \frac{TA_{i,t}}{\sum_i TA_{i,t}}$$

其中,$\theta_{i,t}$ 表示第 i 家银行在 t 时刻拥有的总资产份额。因此,相邻两个时期银行业绩效的变化可以分解为以下形式:

$$\Delta R_t = R_t - R_{t-1} = \sum_{\text{Operate in t-1}} (\Delta R_{i,t} \cdot \theta_{i,t-1}) + \sum [\Delta \theta_{i,t} \cdot (R_{i,t-1} - R_{t-1})]$$

$$+ \sum (\Delta R_{i,t} \cdot \theta_{i,t}) + \sum_{\text{Operate in t only}} [\theta_{i,t} \cdot (R_{i,t} - R_{t-1})] \tag{8.8}$$

这里,Δ 表示从 $t-1$ 到 t 各变量的变化。其中,各变量表示的意义如下:

(1) $\sum (\Delta R_{i,t} \cdot \theta_{i,t-1})$ 为"银行内效应",表示银行绩效的变化对银行业绩效变化的影响,等于单个银行前期的总资产份额(相对规模)与其本期绩效变化的乘积之和。"银行内效应"代表了银行业绩效变化的主要部分,从而也决定了银行业绩效变化的趋势。由于银行绩效会随着宏观经济环境、技术和金融监管的变化而波动,因此事先并不能预见"银行内效应"是正还是负,但总的来说,它会随着经营环境的变化而变化。

（2）$\sum[\theta_{i,t} \cdot (R_{i,t-1} - R_{t-1})]$ 为"市场份额效应"，表示银行总资产的变化对银行业绩效的影响，等于单个银行前期的相对绩效与其本期总资产份额变化的乘积之和。在绩效不变的条件下，银行相对规模的变化可以引起银行业绩效的变化。比如，如果绩效高于平均水平的银行的相对规模扩大，银行业的绩效就会提高。需要说明的是，由于银行的退出一般是指资产和负债从退出银行转移到其他银行，因此"市场份额效应"既包括正在经营的银行，也包括退出的银行。从理论上讲，"市场份额效应"应是正的，因为经营绩效好的银行可以占有更多的市场份额，从而规模也更大些。

（3）$\sum(\Delta R_{i,t} \cdot \theta_{i,t})$ 为"交叉效应"，表示银行总资产份额与绩效变化对银行业绩效变化的影响，等于单个银行本期绩效变化与总资产份额变化的乘积之和。比如，如果银行的绩效提高且相对规模扩大，银行业的绩效也会提高；相反，如果银行的绩效下降而相对规模扩大，则银行业的绩效就会下降。"交叉效应"的符号受两个方面因素的影响。其一，规模扩大边际收益递减，从而资产收益率下降，此时"交叉效应"为负；其二，规模扩大可以获得规模经济和范围经济，或者是由于管理水平提高、技术、市场势力等因素使得规模扩大，从而资产收益率不变或提高，此时"交叉效应"为正。

（4）$\sum[\theta_{i,t} \cdot (R_{i,t} - R_{t-1})]$ 为"进入效应"，表示新银行对银行业绩效变化的影响，等于新银行拥有的总资产份额与其相对于前期银行业相对绩效的乘积之和。显然，如果新银行的绩效高于前期银行业的绩效，银行业的总体绩效就会提高；否则，就会降低。因此，"进入效应"的正负取决于新银行绩效水平的高低。

需要说明的是，无论是总资产份额的变化，还是相对绩效的变化，都是资源再配置的结果。因此，我们将市场份额效应、交叉效应和进入效应之和定义为"再配置效应"。

8.4.2 经验结果与分析

从理论上讲,对中国银行业动态绩效的考察应该包含所有的商业银行、城市信用社和农村信用社,但由于无法获得相关数据,因而只好放弃。同时,上述15家商业银行占有中国银行业绝大部分的存、贷款市场份额,因而其经营绩效总体上决定了我国商业银行业的绩效。另外,长期以来,银行特别是国有银行是财政的附属,不以追求利润最大化为经营目标,也就不存在研究其绩效的基础。近几年来随着银行体系改革力度的加大,《中国人民银行法》和《商业银行法》的颁布,一系列银行改革措施的实施,市场竞争的加强,从而具备了对银行绩效进行研究的基础,因此我们的分析以2008年为基础。需要说明的是,由于我们无法得到上述15家银行按成立的时间顺序的有关数据,因而这里的进入效应并不完全是理论意义上的进入效应,而是基于数据可得性基础上的进入效应,但总的来看并不影响结果的有效性。在此基础上,我们得到了方程(8.7)的计算结果,见表8.2。

计算结果表明:

(1)从总体上看,银行内效应决定了我国银行业资产收益率的变化方向。除2000年外,其余年份的银行内效应均比再配置效应大很多,而且在大多数年份,银行内效应变化的方向与行业资产收益率变化的方向相同。因此,现有银行的经营绩效,尤其是四大国有银行的经营绩效总体上决定了我国银行业的经营绩效。例如,1997年和1998年各行的不良贷款,特别是规模巨大的四大国有银行不良贷款大幅上升,导致经营业绩急剧下降,而同期负的银行内效应基本等于甚至超过了银行业绩效的下降幅度。随后,1999年国有银行在不良资产剥离后经营状况好转,银行内效应为正,整体经营状况也随之好转。值得注意的是,不良资产剥离完成后的2000年和2001年银行内效应又表现为负值,这说明不良资产剥离政策只有助于当期银行业绩效的好转,而无助于国有银行经营业绩的持续长期好转。

（2）再配置效应是重要的，特别是在银行业经营业绩下降的时期。例如，在经营状况好转的期间，银行业的资产收益率累计提高了 0.068 4 个百分点，其中，0.027 9 个百分点来自于银行内效应，0.040 5 个百分点来自再配置效应。而在经营状况下滑的时期，银行业的资产收益率累计下降了 0.160 7 个百分点，其中，-0.176 7 个百分点来自银行内效应，0.016 1 个百分点来自再配置效应。比如 1997 年、1998 年和 2001 年正的再配置效应改善了银行业的整体经营状况，缓解了整体经营状况的进一步恶化。在再配置效应中，最重要的是市场份额效应，且均为正值，说明市场结构的变化有利于行业整体经营绩效的提高。

表 8.2　2009—2016 年中国银行业结构变化引致的绩效变化的分解结果

绩效变化的分解	银行业的资产收益率	总的变化	银行业内效应	再配置效应	1. 份额效应	2. 交叉效应	3. 进入效应
2016 年	0.141 2	0.008 9	0.007 4	0.001 5	0.000 51	0.000 99	0
2015 年	0.132 3	-0.010 9	-0.006 7	-0.004 2	0.004 5	-0.008 7	0
2014 年	0.143 2	0.015 7	0.007 1	0.008 6	0.006 1	0.002 5	0
2013 年	0.127 5	0.008 2	-0.001 1	-0.007 1	0.000 73	-0.007 83	0
2012 年	0.135 7	0.001 8	0.001 3	0.000 5	0.001 3	-0.001 8	0
2011 年	0.134 9	-0.032 2	-0.027 9	-0.004 3	0.005 1	-0.009 4	0
2010 年	0.167 1	0.008 7	0.003 7	0.005	0.004 1	0.000 9	0
2009 年	0.158 4	—	—	—	—	—	—
各年变化之和		-0.017 2	-0.016 2	-0.001	0.022 34	-0.023 34	0
①绩效提高年份之和	—	0.034 1	0.019 5	0.015 1	0.012 01	0.002 59	0
②绩效下降年份之和	—	-0.051 3	-0.035 7	-0.016 1	0.010 33	-0.025 93	—

资料来源：根据《中国金融年鉴》（2009—2016）计算、整理而成。

经验结果与目前中国银行业的市场结构及其变化、国有银行的经营绩效是相吻合的。首先，1979 年以前，中国人民银行是国内唯一的一家银行，基本上承揽了所有的金融业务，当时的银行业市场结构是典型的完全垄断市场；1979—1988 年，四家专业银行的成立打破了中国人民银行一统天下

的局面，但由于存在较为严格的专业分工，经营业务条块分割，服务对象范围相对固定，互不交叉，表现出高度垄断的市场特征；改革开放后，随着中国人民银行央行地位的确立，国有专业银行的商业化改革及新兴商业银行的成立，我国银行业市场结构虽然发生了一些变化，但到目前为此仍然表现出寡头垄断的市场特征。银行内效应，尤其是四大国有银行经营绩效的变化总体上决定了中国银行业经营绩效的变化就不足为奇了。

其次，虽然四大国有银行在中国银行业市场中居于垄断地位，但动态的考察表明，我国银行的市场集中度呈现出较为明显的递减趋势，赫芬达尔指数不断减小，赫芬达尔指数的倒数（即规模相等的银行数目）不断增大，这说明除原有的四大国有银行外，其他新兴商业银行成长较快，市场竞争度提高，特别是在利润额方面，上升的程度更为突出。国有银行的存、贷款市场份额下降，同期新兴商业银行存、贷款市场份额上升，而新兴商业银行的经营绩效明显高于国有银行，因此市场份额效应是正值。

最后，迄今为止所有的银行改革措施均没有触及体制不合理这个根本性问题，国有银行的治理结构始终没有得到有效改善，从而在本质上决定了银行改革的高成本、低效率，国有银行的经营绩效始终没有得到明显提高。比如，1998年为补充国有银行资本金的不足，国家发行了2 700亿元的特别国债，但现时四大国有银行的资本金又严重不足；1999年四大国有银行剥离了1.4万亿元的不良资产，虽然不良资产比例降低了一些，但各行仍在不断地产生新的不良贷款，新的不良贷款仍没有得到有效控制。而现阶段实行的基本工资加绩效工资的激励制度也只是激励了国有银行经理人更多的短期行为，却无助于国有银行长期稳定、可持续的发展。

9 国有商业银行效率低下的原因分析：一个制度分析框架

商业银行规模效率、技术效率和利润效率的实证分析表明，国有商业银行的效率均低于股份制商业银行。对技术效率、利润效率进一步的实证研究发现，我国国有商业银行效率低下，最根本的原因在于产权结构不合理。不合理的产权结构，加之长期以来的垄断经营，导致国有商业银行治理结构低效，从而不良资产多、经营效率低就是必然结果。因此，要保证国有商业银行经营效率提高，不仅仅要靠引进西方银行的经营管理方式来推动国有商业银行商业化改革，更重要的是要杜绝制度根源上的风险。

9.1 理论基础

委托 – 代理理论认为，委托 – 代理关系是指一个或多个人委托其他人根据委托人利益从事某些活动，并相应地授予代理人某些决策权的一种契约关系（Jensen 和 Meckling，1976）。在这一委托 – 代理关系中，能主动设计契约形式的当事人称为委托人，而被动地在接受或拒绝契约形式之间进行选择的人称为代理人。

在委托 – 代理关系中，代理人根据委托人的委托或授权，为委托人的

9 国有商业银行效率低下的原因分析：一个制度分析框架

利益代理约定事项。由于委托人和代理人都是"经济人"，都追求自身利益或效用最大化，而代理人具有信息优势，因此，委托人要想使代理人按照自己的利益选择行动，就必须设计一个机制，即确定一个激励合同，使代理人按照他的利益来采取行动。合同的结算形式可以是现金，也可以是期权，支付的方式可以是固定工资，也可以是利润分成等，这取决于委托人与代理人之间信息不对称的程度。与信息对称的情况相比，委托人必须向具有信息优势的代理人支付更多，这部分成本就是"激励成本"。另外，委托人对代理人还有一个约束机制，规定事权的划分，规定代理人对企业拥有的控制权有多大，可以独立处理什么问题，什么问题必须向委托人请示。此外，委托人还要制定科学的内控机制和合理的业务流程，保证代理人在授权的范围内，按既定的程序来工作，保证代理人的违章越权行为能及时被发现和有效制止，及时对代理人违规行为予以惩罚。这部分成本对委托人而言就是"约束成本"。因此，激励机制是要解决代理人努力工作的问题，约束机制是要保证代理人不侵害委托人的利益，两者都有一个可行与否、有效与否的问题。

从激励机制看，委托人面临两个约束条件，即参与约束和激励相容约束。参与约束是指，要使一个理性的代理人有兴趣接受委托人设计的机制，代理人在该机制下得到的期望效用必须不小于他在不接受这个机制时得到的最大期望效用；激励相容约束是指，代理人在所设计的机制下必须有积极性选择委托人希望他选择的行动。显然，只有当代理人有积极性选择委托人所希望他选择的行动时得到的期望效用不小于他选择其他行动时得到的期望效用，代理人才有积极性选择委托人所希望的行动。满足参与约束的机制称为可行的机制，满足激励相容约束的机制称为可实施的机制。既满足参与约束，又满足激励相容约束的机制是可行的可实施机制。因此，委托人的问题是选择一个可行的可实施机制，这样才能保证其最大化效用的可实现性。从约束机制看，代理人面临的约束无非是两大类：一类是国

家的法律法规、行业的制度办法和内部的规章制度；另一类是委托人的直接授权。代理人的问题实际上就是在这些约束条件下，根据委托人的激励，来追求自身效用的最大化，因而也涉及委托人激励不足和约束不足的问题。代理人的收益可分为两部分：一是从委托人提供的激励合同中得到的货币收益；二是代理人在采取机会主义行为时获得的收入。但是，委托人可能对代理人的这种行为进行事中或事后的制止和惩罚，这种惩罚对代理人而言是一种成本，从而代理人在比较自身收益和成本的过程中理性地选择自己的行为。因此，如果委托人给代理人的激励不足，但约束机制有效的话，代理人不会努力工作，也无法获得高的控制权收益；如果委托人给代理人的激励不足，约束机制也无效的话，代理人就会通过扩大支出、增加成本，甚至采取"合谋"的方式，追求自身效用最大化。

委托人要选择一个可行的可实施机制，需要与代理人签订一个合同，且必须是最优的，这样才能保证委托人效用最大。在信息不对称条件下，委托人无法观察到代理人的行为，加之信息的事后不可验证性，决定了委托人对代理人支付的报酬只能是以能够观察到的结果为基础。这就导出了委托-代理理论中的一个基本问题，即最优的风险分担问题。激励与保险之间是有冲突的。如果一个人害怕风险，那么最优的风险分担机制是让他不承担风险而得到一份固定工资，但这时又会产生"偷懒"问题。因而，要使他有积极性地努力工作，必须让他承担一部分风险，这就是委托-代理理论中的一个基本结论。

9.2　银行经理行为分析：一个简单模型

根据委托-代理理论，银行所有者（股东）与银行经理之间实际上也存在着一种委托-代理关系，所有者是委托人，银行经理是代理人。随着银行规模的扩大，股东数量也在大量增加，为了能更有效地表达股东的意

9 国有商业银行效率低下的原因分析：一个制度分析框架

见，对经理进行有效约束，股东通过股东大会选举产生了董事会，委托董事会来执行股东代表大会的决议，并负责聘任或解聘银行经理。股东与经理之间的委托-代理关系，扩展为股东与董事会之间、董事会与经理人之间的两级委托-代理关系。再加上银行规模大、业务技术性强，内部也存在着多重委托关系，因此，商业银行实际上是一个委托-代理关系网络。信息不对称不仅使商业银行在其与存款人、股东等外部当事人之间的委托-代理关系中存在很高的代理成本，而且使其内部经理之间、经理与职员之间的委托-代理关系中也存在很高的代理成本。下面，我们通过构造一个简单的银行经理人行为选择模型（谭敬松、黎文清，2002），来分析影响经理人选择工作努力程度的各种与制度安排有关的因素，为分析商业银行效率提供一个新的视角。

在讨论经理行为选择前，有以下几点假定：① 经理是"有限理性经济人"，行为的选择以效用最大化为原则。② 经理和选择经理的董事会在关于经理的经营能力和努力程度上存在信息不对称，经理占优势。③ 经理的行为分为两种：努力和偷懒。同时，假定努力行为对应的企业绩效为 E_h，给经理带来的效用为 Q_h；反之，偷懒行为对应的企业绩效为 E_l，经理效用为 Q_l。明显地有 $E_h > E_l$。④ 为了自己的利益，经理会采用机会主义行为，即使这种行为会损害企业或他人的利益。⑤ 经理的总收入 Q 可以由三部分构成：固定工资收入 w，机会主义行为收入 Y 和企业剩余分享 rE。在此，将经理人得到的激励合同收入分为固定工资和企业剩余，将机会主义行为收入 Y 定义为经理因偷懒而带来的闲暇效用、在职消费、谋取私利等。明显地有 $Y_l > Y_h$。r 代表经理根据企业业绩分享的企业剩余比例。⑥ 经理采取偷懒和努力行为后因业绩原因被更换的概率分别是 α、β，并且在经理的任职期间一直保持不变。⑦ 以 v 表示经理被更换后取得的收入，且对于努力和偷懒均一样。

经理按照以下逻辑进行行为选择：他根据所能获得的长期效用按照效

用最大化原则决定采取努力行为或偷懒行为,并且预期这种行为一旦采用就一直持续下去。考虑经理采取努力行为,预期自己任期为 n,每期的工资收入是 w,机会主义行为收入是 Y_h,贴现因子是 q,$0<q<1$。根据以上假定,经理在每期的效用流为

$$U = (w + Y_h + rE_h)(1-\beta) + \beta \times v$$

所以经理在其任期内的预期总效用为

$$H_1 = [(w + Y_h + rE_h)(1-\beta) + \beta \times v](1-q^n)/(1-q) \qquad (9.1)$$

由于经理和委托人之间存在信息不对称,经理就存在从事机会主义行为的动机,只要这种行为带来的效用大于努力工作给经理带来的效用。与努力行为的分析类似,如果经理采取偷懒行为,那么经理每期的效用流为

$$U = (w + Y_l + rE_l)(1-\alpha) + \alpha v$$

所以经理在其任期内的预期总效用为

$$H_2 = [(w + Y_l + rE_l)(1-\alpha) + \alpha v](1-q^n)/(1-q) \qquad (9.2)$$

两者之间的差异为

$$T = H_2 - H_1 = \{(\alpha - \beta)/(v-w) + (1-\alpha)Y_l - (1-\beta)Y_h + r[(1-\alpha)E_l - (1-\beta)E_h]\}(1-q^n)/(1-q) \qquad (9.3)$$

T 表示经理采取偷懒行为比采取努力行为所能增加的总效用,当 $T > 0$ 时,经理就会采取偷懒行为,并且随着 T 的增大,偷懒动机越强烈。

从(9.3)式可以看出,影响经理行为选择的因素包括经理所能分享企业剩余收入的比例 r、经理各期的工资 w、经理被更换后能取得的收入 v、经理的任期 n 以及经理被更换的概率 α 和 β 等。在(9.3)式中对以上变量求导,得

$$\frac{dT}{dr} = [(1-\alpha)E_l - (1-\beta)E_h](1-q^n)/(1-q) \qquad (9.4)$$

$$\frac{dT}{d\alpha} = [(v-w) - Y_l - rE_l](1-q^n)/(1-q) \qquad (9.5)$$

9 国有商业银行效率低下的原因分析：一个制度分析框架

$$\frac{dT}{d\beta} = [(v-w) - Y_h - rE_h](1-q^n)/(1-q) \quad (9.6)$$

$$\frac{dT}{dv} = (\alpha - \beta)(1-q^n)/(1-q) \quad (9.7)$$

$$\frac{dT}{dw} = -(\alpha - \beta)(1-q^n)/(1-q) \quad (9.8)$$

$$\frac{dT}{dn} = -\{(\alpha-\beta)(v-w) + (1-\alpha)Y_l - (1-\beta)Y_h + r[(1-\alpha)E_l - (1-\beta)E_h]\}q^n(\ln q)/(1-q) \quad (9.9)$$

在式（9.4）中，当 $\alpha \geq \beta$ 时，$dT/dr < 0$。这说明当经理人员偷懒而被解雇的概率不小于努力而被解雇的概率时，经理偷懒的可能性与经理分享企业剩余的比例成反向关系。当分享剩余的比例越高，经理越不会偷懒。

在式（9.5）中，当 $v < w + Y_l + rE_l$ 时，$dT/d\alpha < 0$。这说明当经理被解雇后在其他职位取得的收入低于他在职偷懒所能获得的总收入时，经理偷懒的可能性与经理因偷懒而被解雇的可能性成反向关系。也就是说，对经理人的监督程度越高，越容易发现经理偷懒，经理越不会偷懒。

在式（9.6）中，当 $v < w + Y_h + rE_h$ 时，$dT/d\beta > 0$。这意味着当经理被解雇后在其他职位上取得的收入低于他在职努力工作所能获得的总收入时，经理偷懒的可能性与经理努力工作而被解雇的可能性成正向关系。即经理努力工作被解雇的可能性越大，经理越容易偷懒。

在式（9.7）中，当 $\alpha > \beta$ 时，$dT/dv > 0$。这表明当经理偷懒而被解雇的概率大于努力工作而被解雇的概率时，经理偷懒的可能性与经理被解雇后在其他职位（当经理的机会成本）取得的收入成正向关系。v 越小，对经理偷懒行为的惩罚程度越高，经理偷懒的效用就越小。当 $\alpha = \beta$ 时，$dT/dv = 0$。这说明当两种行为被解雇的概率一样时，经理偷懒的可能性不受机会成本的影响。

在式（9.8）中，当 $\alpha > \beta$ 时，$dT/dw < 0$。这表明当经理人员偷懒而被解雇的概率大于努力工作而被解雇的概率时，经理偷懒的可能性与经理的固定工资收入成反向关系。固定的工资收入对减轻经理的偷懒行为还是具有一定的意义。当 $\alpha = \beta$ 时，$dT/dw = 0$。这说明当两种行为被解雇的概率一样时，经理偷懒的可能性不受其固定工资收入的影响。

在式（9.9）中，当 $T > 0$（即存在偷懒的可能性）时，$dT/dn < 0$。此时，经理偷懒的可能性大小与经理预期自己的任期数成反向关系。任期时间越长，经理越不容易偷懒。经理的预期任期随着年龄的增加而减少，这解释了为什么相对年轻的经理比较努力工作，而即将离任的经理容易发生贪污受贿的情况。同时，当经理离任时，也容易出现侵蚀企业资产的现象。

从上面的分析可以看出，对经理的评价、激励程度和惩罚力度、经理的预期任期等因素在一定条件下决定了经理的行为选择结果。影响经理行为的这些因素都属于公司治理结构制度安排中的内容，不同的公司治理制度安排会产生不同的经济后果，进而导致经理会选择不同的行为，这就是不同制度下的企业在相同经营条件下业绩差异较大的原因。

9.3 国有商业银行激励制度

激励制度是企业公司治理结构中的一项重要内容。最优的公司治理安排应该是与企业的剩余索取权和剩余控制权相对应的一种安排（Milgrom 和 Roberts，1992）。关于企业剩余控制权的分配，有两种选择：股东或经营者。如果由股东来享有剩余控制权，显然因其人数众多、交易成本太高以及可能的搭便车行为而不现实（Alchian 和 Demsetz，1972）；将剩余索取权授予经营者可以避免以上问题，同时有助于应付企业面临的未来不确定性情况。如果企业经理只拥有剩余控制权而没有剩余索取权，那么他的经营行为对他的收入并不产生影响，也就是他对他的行为不承担风险。

9 国有商业银行效率低下的原因分析：一个制度分析框架

在这种情况下，很难促使经理采取有利于企业价值最大化的行为。因此，激励制度设计的重点应在于剩余控制权和剩余索取权的合理配置，使经理在追求自身效用最大化的过程中能够同时实现组织的目标。

但是，按照现行《公司法》的规定，国有金融机构的产权被完全界定为"国家所有"，即国家是国有商业银行的最后投资人与所有者。这似乎是一个产权明晰、责权明确的制度安排。然而，国家是由众多的个人组成的，而个人并不具备行为能力，于是只能由政府代表全民来行使所有者的权利。问题在于，政府作为国有商业银行的所有者是总体的、笼统的，它并没有一个明确的机构来行使所有者的权利和责任，产权关系再次由原来的"明晰"变得"模糊"。实际上，政府与国有银行之间的关系并不是委托人与代理人之间的关系，而是代理人与代理人之间的关系。或者说，国有银行与国有企业一样也存在着所有者实质性缺位的问题。此时，企业剩余索取权和剩余控制权很难实现对应。

那么，在产权主体归国家所有、最终控制权主体和经营者均不是主要剩余索取者的产权制度安排下，企业是否完全不能有效地配置资源？答案是否定的。事实上，即使产权没有界定清楚，也可能产生资源的有效配置（田国强，1995）。如前所述，企业效率主要取决于对代理人的激励和约束，因此，只要通过某种力量对代理人实施有效激励和约束，企业就可以有效地配置资源。但是，与所有者为个人从而最终实现控制权主体和剩余索取权主体合一、进而内生出拥有足够的激励行使其控制权不同的是，在产权公有、产权主体错位的情况下，最终控制权主体（政府官员）并不是剩余索取权主体（全体人民），因而决定了其没有足够的内生激励去合理行使其控制权。这时，效率的保障主要来源于外生力量对最终控制权主体的有效约束，从而实现对经营者的合理激励和约束。这些外生力量就是一系列制度的或非制度的外部环境，其中，制度环境主要是宏观政策和法规，而非制度环境中最重要的是产品市场、经理人市场以及控制权市场的竞争状况。

问题在于，对国有商业银行来说，这些外生力量是否能对最终控制权主体及其经营者实施有效激励和约束呢？答案是否定的。从制度环境看，《中国人民银行法》《商业银行法》等法规对最终控制权主体及其经营者并不具有"可置信"威胁的本质特征，而产品市场、经理人市场和控制权市场等非制度环境也不具有竞争性。相反，却为最终控制权主体及其经营者提供了"寻租"机会。

在所有者实质性缺位，政府作为委托人，外生力量不能有效发挥作用的条件下，激励机制必然是扭曲的、低效的。

第一，从银行间的委托－代理关系看，初始委托人、代理人（经营者）具有双重身份。对作为初始委托人的政府来讲，其本身并不是全民财产的实际所有者，只是全民所有者的代表。同时，对国有商业银行总、分行来讲，它们又都是中间委托人。即使作为最终代理人的国有商业银行法人代表，也不具有全民所有制的主人翁经济身份。所以，在这里，委托人既不是"真老板"，代理人也不是"真管家"。

第二，政府作为初始委托人，它的目标函数并不是银行的收益最大化，而是社会福利最大化。国有银行是众多国有企业中的一个，在它的目标函数中，有经济发展、充分就业等目标，也有多上项目、多出业绩这些官员的目标函数。当然，在政府和国有银行的委托－代理关系中，银行自身的发展壮大也是政府的目标函数之一。但这些目标之间有时是一致的，有时是冲突的。

政府委托人的多重目标对国有银行经理人的激励带来了什么样的影响呢？我们可以利用下面的模型来进行讨论（G.De Fraja，1993）。

假定政府对与企业直接相关的不同利益者，比如，股东、企业家和员工、消费者等，通过赋予"权重"来构建目标函数：

$$W(q, a+\theta, t) = s(q) + \beta[\pi(q, a+\theta) - t] + \alpha[t - \xi\psi(a)]$$

式中，等号右边第一项代表消费者的福利，表示消费者剩余。

9 国有商业银行效率低下的原因分析：一个制度分析框架

假定反需求函数为 $p = D(q) = A_0 - bq$，则消费者剩余为

$$s(q) = \int_{q_0}^{q} p\,dq = A_0(q-q_0) - \frac{b}{2}(q^2 - q_0^2)$$

其中，q 为企业的产量。那么，企业的利润 $\pi = \pi(q, a+\theta) = D(q)q - C_0 - q(a-\theta)$，其中 C_0 为固定成本，于是有

$$\frac{\delta \pi}{\delta q} = A_0 - (\theta + a) - 2bq$$

$$\frac{\delta \pi}{\delta a} = \frac{\delta \pi}{\delta \theta} = \frac{\delta \pi}{\delta(a-\theta)} = -q$$

这里，a 表示企业的内部人控制程度（管理松弛度），它既影响企业家的效用也影响成本。由于非经济需要（比如闲暇）是经理人目标的一部分，a 增加意味着努力的减少，会带来经理效用的增加。而经理增加努力尽管会提高管理效率，但却会减少个人效用。a 对成本的影响反映在成本函数中。

假设政府存在一个可以容忍的最大的管理松弛度 \bar{a}。θ 是服从二项分布的随机变量，表示影响企业利润的其他外生因素。

$$\theta \in \{\theta_h, \theta_l\},\ p(\theta = \theta_h) = p,\ 0 < p < 1,\ p(\theta = \theta_l) = 1-p$$

式中，θ_h 和 θ_l 分别表示不利的外生变动（成本增加）和有利的外生变动（成本减少）。

进一步，经理的效用函数具有可加性，也即 $U(t, a) = t + \psi(a)$，$a \in [a, \bar{a}]$，$U > 0$，$\psi < 0$，$\psi(0) = 0$。t 表示经理获得的报酬，$\psi(a)$ 表示执行所有者职能的政府对利润赋予的权重，$\psi(a)$ 表示经理效用与 a 的关系。

令 $-\psi''(a)/[\psi(a)]^2 = A$，$\frac{\delta A}{\delta a} > 0$，$\psi(a) = a^b$，$0 < b < 1$，$b$ 为一常数。当 $b > 1$ 时，表示从委托人角度看，经理来自管理松弛的效用不如直接增加报酬的满足程度大。a 表示政府赋予经理效用的权重。$0 < \alpha, \beta \leq 1$。当委托人只关心利润时，可得到最优的产量为 $\bar{q} = A_0 - (a+\theta)/2b$。当委

托人的目标是社会福利最大化时，最优的产量为 $q^* = A_0 + \beta [A_0(a+\theta)]$ $/b + 2\beta b$。由于 $q^* - q = A_0 b + b(a+\theta)/2b(b+2\beta b) > 0$，所以 $q^* > \bar{q}$，$\pi^* < \bar{\pi}$。

委托人的目标函数为 $\max_{q_l, q_h, a_l, a_h, t_l, t_h}(1-p)W_l + pW_h$，约束条件是 $U_l = t_h + \psi(q_h + \Delta\theta)$，其中 $\Delta\theta = \theta_h - \theta_l > 0$。这是外在环境有利时经理的激励相容约束。不利环境（比如政策负担的增加等）可能会增加经理的效用，因为经理更有理由为自己的管理不力辩解并获得更大的内部人控制辩护。根据 G.De Fraja（1993）的观点，对政府的最优化问题求解得到一阶条件，从中可以发现，国有企业委托人的多目标决定了不仅要从生产效率而且要从分配效率方面对其进行评价。生产效率意味着没有管理松弛度和取得最大利润，分配效率意外着考虑到消费者剩余、经理效用时的"社会"最优。因此，政府不能完全像非国有企业的所有者那样评价国有银行经理人的工作。

实践中，政府委托人的多目标表现为不但要注重国有商业银行的生产效率，而且也要关注其分配效率。尤其是对处于转轨期间的中国来说，这一特征表现得更为明显。为了保证经济的顺利转轨，政府在加强国家控制的基础上，使国有金融机构对国有企业给予了大量补贴，担当了"第二财政"的角色。改革初期，这种补贴主要是财政补贴，包括对国有企业的直接亏损补贴、价格补贴以及制度补贴（限制其他非国有企业进入）等。但是，随着改革的深入、国民收入分配格局的变化，财政收入占国民收入和国内生产总值的比重不断下降，财政补贴的力度越来越小，隐性的金融补贴已成为政府补贴的主要形式。根据世界银行的统计，1985—1994年间，以低利率和未归还的本金统计的对国有企业的金融补贴占 GDP 的比例平均为1.72%，1992年一度高达3.6%（周立，2003）。如果把国有金融机构大量的不良债权包含在内，那么，在1985—1996年间，这种补贴占 GDP 的比例平均高达9.7%，1993年达到了18.81%（World Bank，1996；张杰，1998）。可以说，正是国有商业银行对陷入困境的效率低下的国有经济提

9 国有商业银行效率低下的原因分析：一个制度分析框架

供了及时而有力的"补贴"，减轻了改革的阻力，保证了经济的顺利转轨和体制内的经济增长。

第三，长期以来，国有商业银行经理的薪金收入相对较低，并且是固定的合同支付，并不随经营业绩的变化而变化。对应第二部分的模型，即 w 比较小，在一般情况下，此时经营者的偷懒动机会比较强烈。即使现阶段实行的是基本工资加绩效工资的薪酬制度，也只是转移了企业的短期剩余索取权，而没有转移长期剩余索取权。并且，这种薪酬制度安排在国有银行中造成了一种权利与责任的严重不对称。银行经理掌握了银行的大部分经营决策权，却不承担银行长期利润最大化的责任。于是，经营者的行为发生扭曲，只关心企业短期利润的最大化，不关心企业的长期盈利，更不关心企业资产价值的有效保全和不断增值。这在实践中首先表现为国有银行的经理只关心银行资产的账面价值而非真实价值，因为经理的职位和个人收入都取决于资产的账面价值而非真实价值。因此，他们有动机去掩盖而不是真实报告其不良资产等。因为如果不良债权被揭露，他们就可能被更换，奖金或补贴也可能减少。相比之下，如果利用会计手段掩盖不良债权，经理就可以高估其利润，从而可以维持更高的奖金发放能力和贷款配额，而这一切在报告利润很低的情况下是不可能的。当然，银行经理非常清楚地知道坏账迟早是要暴露的，因此，他的最优策略是让问题出在后继者的手里而不是自己的手里。于是，经营过程中就出现了"以贷收息"，使不良贷款变成正常贷款，而每当经理更换时后继者就会发现不良资产会大幅增加这种怪现象。其次，贷款发放上"放乱收死"现象明显，降低了储蓄转化为投资的效率。比如，当信贷员被赋予放款权力时，他们就不顾贷款质量、只顾个人利益，甚至与贷款客户"合谋"骗取银行资金；而在信贷检查惩罚制度加强时，就没有积极性去主动发掘风险放贷机会，各行又普遍出现了存差或"惜贷"现象。最后，在资金投放上，存在明显的所有制歧视。

第四，除了收入激励外，对于国有银行经理还有另一种激励，即晋升激励。在国有银行制度安排中，国有银行的经理属于国家干部系列，由政府任命，有着一定的行政级别，即使现在号称不给其定级别，但仍然实行"党管干部"原则，银行经理由各级组织部门任命，干得好的就会被任命为上一级领导。比如，四大国有商业银行的行级领导由中组部考察任命其党内职务，国务院任命其行政职务；国有商业银行省级分行的总经理由金融工委和总行组织部门进行考察，总行党委任命其党内职务，行政机关任命其行长职务，党政基本是一体的。为了实现晋升目标，经理必定要努力提高企业业绩，这在一定程度上解决了激励问题。但这只解决了短期激励问题，长期激励问题仍然没有得到解决，即经理可能为了晋升，会倾向采取短期行为，包括生产性和非生产性的行为，甚至不惜损害企业的根本利益。如果晋升的目标达不到，经理会采取次优选择，进行增加在职消费等机会主义行为，在可控的条件内实现个人福利最大化。

第五，政府所有等于提供了一种隐含的存款保险，债权人，包括存款户就不会有激励去监督代理人的风险承担。我国目前的潜在金融风险之所以还没有转化为公开的金融危机，无疑也得益于国有商业银行在国家信誉支撑下的储蓄增长，国有商业银行可以用新增存款来弥补已发生的资产损失，从而没有出现因支付危机而引发的金融危机。

9.4 国有商业银行监督制度

从委托-代理的角度看，激励和监督均是修正代理人行为的方式。所不同的是激励是一种主动的修正，也就是通过一定的制度设计，使代理人与委托人的利益相一致，从而使代理人在实现自己目标的同时，也实现委托人的目标；而监督则是一种被动的修正，即通过减少委托人与代理人之间的信息不对称程度，使代理人不得不减少偏离委托人目标的行动。商业银行的监督制度包括两个方面，即外部的金融监管制度和内

9 国有商业银行效率低下的原因分析:一个制度分析框架

部的控制制度。

9.4.1 金融监管制度

从外部监督看,主要有:① 财政部主要从出资人的角度对国有商业银行的财务状况、税收情况、费用情况进行审查和监督;② 人民银行(银监局)代表广大存款人的利益对国有商业银行的日常经营管理进行现场和非现场的监督检查;③ 审计署代表国家对国有商业银行进行审计监督,国家发展改革委员会对国有商业银行不良资产处理、呆账核销等方面进行直接的审查;④ 金融工委、组织部、人事部门对高级管理人员进行选拔、考察任命。事实上,这些活动都是由外部人来进行的,其中起主要作用的是政府部门。那么,这些监督机制是否能有效地发挥监督的作用?或者说,这些监督制度对经理人是否是可置信的威胁?

从理论上讲,要保证监督制度有效率,就必须使监督主体满足"激励相容"和"参与约束"准则。问题是,国有商业银行的监督主体是政府部门,且都是由官员来执行的。在市场经济环境下,官员也应被界定为"有限理性的经济人",其行为也应满足效用最大化原则。而监督是要耗费成本的,这些成本包括规则的制定、行为的考核、惩罚的实施等带来的成本。由于官员和经理之间关于经理经营能力和经营努力问题存在信息不对称,要准确地评价一个经理的成本是很高的。为了促使官员认真监督,要求这种监督行为能为他带来更大的利益。官员只是代表国家行使所有者或存款人的权力,其本身并不占有企业权益,也就是不拥有剩余索取权,即他的行为与经理一样不承担风险。官员努力监督,约束经理行为,可以提高企业的效益,但监督付出的成本却不能使官员分享企业业绩提高带来的好处,那么,他监督的积极性就会降低。在这种情况下,官员会选择"睁一只眼,闭一只眼"的行为,以降低监督成本。甚至有的官员会和经理合谋,共同损害企业收益来牟取私利,因为这样可以带来更大的个人收益。

同经理一样，官员也存在着晋升激励。官员管辖范围内的企业业绩也是官员政绩的组成部分，企业良好的业绩表现有助于主管官员的晋升，这在一定程度上会促使官员认真监督企业。但是因为监督的巨大成本和晋升的不确定性，虚报业绩行为可能会被采用。特别是在发现被监督企业问题严重时，官员更有可能采取虚报业绩的行为。因为如果如实反映情况，从某种程度上也说明了自己的工作存在问题，只会给自己带来负的效应。

这在实践中主要表现在以下几个方面：一是金融监管缺乏及时性、效率性和严肃性，使许多违规违章甚至违法行为得不到及时的查处。这不仅降低了本已不足的金融法律规章制度的严厉性，而且极大地破坏了金融法律法规的严肃性。二是重复检查。目前不同金融监管部门、同一金融监管部门内的不同职能部门都具有检查职能，由于缺乏协调机制，各部门根据各自的工作需要，轮番部署对金融机构的检查工作，而其中一部分检查内容大同小异，往往是"你方唱罢我登场"，既浪费了人力、物力和财力，又使得基础金融机构疲于应付，无法专心于业务经营。三是对金融机构正常的业务创新与违规经营不加区分，行政性的监管常常窒息了金融机构的生机。简而言之，金融监管在一定程度上是该管的管不好，不该管的却去管。比如，在市场准入的审批上，监管当局的随意性很大，先是各地竞相设立金融机构，金融机构数量迅速膨胀，结果管理跟不上，出了问题，又一刀切，撤并所有同类金融机构或禁止从事某一项业务。20 世纪 80 年代的信托投资公司、城乡信用社，90 年代的政策性银行和城市商业银行都是典型的例子，在对银行的财务监管内容上，偏重业务范围，轻视安全性和盈利性。这一点在监管当局对银行检查评级的考核指标中有所反映。在 CAMEL 体系中，资产安全性（资本充足率和资产质量指标）的权数达 40%，赢利性指标权数达 20%，而在我国的稽核评价百分比中，这两项的权数分别仅为 25% 和 10%。在稽核评价百分比中，经营业务合法性的权数为 20%，信贷规模适度的权数为 10%。虽然业务经营合法性与信贷规模也是对银行经营

9 国有商业银行效率低下的原因分析：一个制度分析框架

安全性的一种考察，但是其着眼点不是经营的安全，而是对经营范围的限制。

低的监督力度必然导致低的惩罚力度，即使经理从事机会主义行为被发现，也无需承担很大的成本。这在实践中表现在对问题金融机构的处理方式上，也采取简单化的政策。比如，1998年国有商业银行不良资产剥离是在未追究各方面的责任的情况下进行的，各级行长将原本应由自己承担责任所造成的损失塞入处理行列，助长了银行经理的逆向选择行为和道德风险。

9.4.2 内部控制制度

商业银行的内部控制制度是指银行最高管理层为保证经营目标的实现而制定并实施的，对内部各部门与人员相互制约和协调的一系列制度、组织、措施、程序和方法。

一个有效的内部控制制度能够保证有关代理人行动的信息能够被及时传递给各级委托人，从而降低委托人与代理人之间信息不对称的程度；能够保证商业银行内部各级委托人具有监督其代理人所需要的积极性，从而解决"委托人问题"；能够保证对各级代理人的行为进行全面、持续、密切的监督，并对代理人违背委托人利益的行动进行及时矫正，避免代理人损害委托人利益的现象，从而解决"代理人问题"。因此，能否有效地解决"委托人问题"和"代理人问题"是判断内部控制制度是否有效的根本标准。但是，在银行国有的条件下，委托人并没有积极性去监督代理人的行为。相反，委托人和代理人可以合谋共同损害所有者的利益。

这在实践中主要表现在以下几个方面：一是思想上对内控制度重视不够，使内部控制制度流于形式。国有商业银行的前身是专业银行，自成立以来就承担着宏观调控和金融服务双重任务，各级管理层重计划、轻管理，重速度和规模，轻质量和效益。各职能部门和员工把遵守国家的方针政策、规章制度视为其业务活动的目标，在业务活动中缺乏相互联系和沟通，缺乏相互牵制和监督的观念，简单地把内部控制制度理解为一般的规章制度，

理解为国家法律规章制度实施细则的具体化,把内部控制与管理、内部审计、会计检查等同起来。二是内部控制制度分别由各职能部门制定,不利于银行内部全过程的调控。目前国有商业银行缺乏专门制定和执行内部控制制度的机构,其内控制度分别由各职能部门去制定和执行,导致政出多门,使得内控制度缺乏整体性和协调性,再加上各部门之间缺乏协调配合和信息沟通,许多规章制度之间相互冲突,难以有效发挥其控制作用。三是内部控制制度没有以风险和效益为目标,致使内控制度只停留在事后的合规性检查上。由于国有商业银行长期以来是在国家行政干预下开展各项业务的,其风险全部由国家承担,尤其是对新项目、新业务、新机构的设立缺乏严格的风险考察和评估,对企业的信用分析仅限于对过去的经营和财务资料的审查,对企业未来风险预测不够,风险的估测技术落后,主观判断多,科学方法少,难以真实客观地反映企业的风险状况。四是从组织体系上看,内控监督部门独立性差,缺乏权威性。在目前国有商业银行系统的组织体系中,直接具有内控监督职能的部门有审计、稽核、监察等部门,但仍然摆脱不了来自本单位行政领导的干预,显然是一种自己监督自己、下级监督上级的体制,因而在实际运作中,这种内部控制仅仅是装饰。比如,稽核审计部门只限于检查核对和事后做一些固定程序性结论,不能真正发挥出其客观公正、事前预测监督的能力;监察部门则主要是对已发生案件做出处理,其所做的教育预防工作因没有具体约束措施而难以起效。

9.5 国有商业银行经理人任免制度

企业经营者的人力资本对企业的发展具有重要作用,效率的最优安排要求将企业的经营权赋予企业中才能最高的人,但是由于信息不对称问题的存在,必须要求有一套机制以确保最称职的人成为经营者。这一机制的最基本的要求是,有权选择经理的人必须对他的行为负责,否则,投票权

9 国有商业银行效率低下的原因分析：一个制度分析框架

就会成为"廉价投票权"。或者说，没有剩余索取权的最终控制权只能是一种"廉价投票权"。

首先，国有商业银行的产权归国家所有，政府以委托人的身份，根据自己的意志选择国有商业银行的初级经理人即总经理或行长作为自己的代理人。政府作为委托人有着多重目标，从而在它以委托人身份选择代理人时，必然会在有意无意中将自己的多重目标意志夹杂其中。为了让自己选择的代理人一开始就带着多重目标进入企业，政府往往只能选择行政任命这种方式，而不愿到经理市场上择优录用代理人。这种选择方式产生的代理人，一般很难达到资源的优化配置。进一步讲，国有商业银行的政府主管部门拥有股东任命经理的权力，但他们并不是真正的股东，并不真正关心企业的货币收益，从而并没有积极性选择经营能力高的人当经理。同时，如果他们与政府官员的关系不够密切，努力工作和偷懒的经理都有可能被更换。在这种情况下，经理的固定工资 w 与经理惩罚成本 v 对经理的行为选择不起作用。

其次，从其内部经理人选拔制度看，为了有利于实现其设立的目标，下级经理人是根据上级经理人的需要选配的，或者说下级经理人的配置完全取决于上级经理人的偏好，因为选择一个与自己关系不错的经理才是最有效的寻租方式（张维迎，1995）。当一个下级经理人被选拔出来后，上级经理人会根据对其信赖程度而将其分别配置到重要性不同的部门（在上级代理人看来），或者干脆安排一些亲信，通过单独办公司等方式来实现自己的偏好。就其部门设置来看，国有商业银行部门设置中有一个权力超过其他部门的部门，那就是人事部。目前的人事部是计划配置人力资源的代名词，这个部门有向上级经理人推荐决策层人选的权力，而且统管着全行操作人员的进出，因而这个部门也成了整个国有商业银行中最招人眼馋的部门，其工作直接影响着全行人力资源的配置与使用效率。20多年来，国有商业银行的干部人事制度进行了许多改革，但干部能上不能下的做法

却没有从根本上动摇。下级经理人的配置原则导致在代理人心目中的最佳人选可能对于委托人来说是最差的人选，从而带来效率的降低。

最后，从其一般员工选拔制度看，国有商业银行在进入市场经济之前就已有大量的工作人员存量。尽管近年来国有商业银行对所有职员都实行了全员聘用制，但真正按聘用制管理却有一定困难。这样，国有商业银行实际上仍在运用旧的机制供养着大量的闲杂人员。即使现阶段实行的是聘用制度，也因为经理人选择与自己关系不错的人可以给自己带来好处，而不必为此承担任何责任，结果导致需要的人进不来，进来的人又不需要，进一步降低了人力资本的质量。

10　提高国有商业银行效率的途径

国有商业银行低效率根源在于，国家所有的产权制度安排导致所有者实质性缺位，加之保障效率提高的外生力量也难以有效约束最终控制权主体，从而不能对经营者形成合理激励和约束。因此，要提高国有商业效率，关键是要改革其产权制度，建立起有效的公司治理结构。

10.1　改革公有产权，建立现代商业银行产权制度

国有商业银行之所以非进行产权制度改革不可，是因为从内部看，20多年来以"抓管理"为中心的银行制度改革已经走到了尽头，不改革，国有商业银行就无以发展；从外部看，中国加入WTO后，国内银行业面临着外资银行全方位的竞争，而竞争制胜的全部基础在于经营效率的提高，竞争优势本质上是效率优势，不改革就无法生存。

20多年来，尤其是自1995年以来，央行和政府出台了许多银行制度改革措施，如各种形式的承包经营责任制、政策性业务与商业性业务相分离、实行资产负债比例管理和风险管理、省市行合并、补充国有银行资本金、不良资产剥离、贷款五级分类法等。尽管这些改革的实施取得了一定的成效，但远未从根本上扭转国有银行的经营和运行机制。国有商业银行

利润效率低下，以及新的不良资产的产生就是最有力的证明。之所以如此，最根本的原因在于没有确立起与现代商业银行制度相适应的产权制度。多年来国有商业银行在产权制度改革方面一直没有取得突破，《商业银行法》将四大专业银行的产权形式界定为国有独资，甚至《公司法》对其组织制度形式也没有明确，而留待以后由国务院决定。在单一公有产权安排没有根本性变革的情况下，很难仅凭西方银行经营管理方式的引进和移植来推动国有银行商业化转变。一种经营管理方式和金融运行机制只有与特定的金融组织形式，特别是产权安排相适应才会产生效益，西方商业银行的经营管理方式及其效率说到底是由其产权结构内生决定的。

国有商业银行作为国家的独资银行，为全民所有，并由政府代表全民成为国有银行的所有者。但是，政府作为国有商业银行的所有者是总体的、笼统的，它并没有一个明确的机构来行使所有者的权利和责任，因此国有商业银行与国有企业一样也存在所有者缺位的问题。同时，由于国有商业银行不是有限责任公司，其所有者政府又对银行负无限责任。正是国有商业银行内部所有者缺位，以及政府对银行负无限责任，使得银行的经营者既缺乏所有者约束，也缺乏风险约束。这样一种制度安排，只能导致国有商业银行经营低效率。国有商业银行实行股份制改造后，吸收一部分法人和个人作为股东，使得在改善经营管理方面来自出资人的压力增大。最终使所有者能正确地监督评价经营者的经营努力和业绩，并给予应有的报酬，使经营者真正能够自主经营、自担风险、自负盈亏、自我约束。

因此，产权改革是国有商业银行改革无法逾越的核心步骤。同时，从国际经验看，在英国《银行家》杂志每年公布的全球 1000 家大银行中，排名全球前 50 位的大银行，除我国的工商银行、农业银行、中国银行和建设银行外，其他都是股份制银行，而且都是上市银行。20 世纪 80 年代以来，国有银行公司化在很多国家已经成为一种潮流，并且取得了良好的业绩表现。

10 提高国有商业银行效率的途径

事实上,商业银行实行产权关系明晰化的股份制改革可产生以下积极作用:一是有利于克服国有商业银行在市场经济运营中的诸多弊端。同国有独资相比,股份制具有许多优点,如产权多元化,风险分散化,所有权和经营权分离后,银行成为真正的法人,以利润最大化为目标,灵活调整资本结构,满足资本充足率的要求等。股份制能够将非国有经济成分引入国有商业银行,让非国有资本所有者发挥监督作用,确保将有经营才能的银行家选拔到经营者岗位,促进人力资本的优化配置。二是有利于增强国有商业银行对资本的控制力。目前,我国四大国有商业银行虽然仍保持同业垄断地位,但是其资本基础主要靠国家信用来维持,难以对社会资本加以控制,具有潜在风险和泡沫性。实行股份制后,股权多元化有效地降低了国有资本的风险,消除了潜在的泡沫,提高了国有商业银行的运营效率。三是有利于国有商业银行国际化的发展。股份制是跨国银行普遍采用的形式,也是较为灵活有效的形式。随着经济全球化的加速发展,各国经济包括金融相互依赖的程度大大提高,尤其是加入WTO后,我国银行对外开放进程会更快,与国际市场的联系将更加深刻和广泛。这就要求国有商业银行的改革和发展必须尽可能地符合国际通用的规则。而股份制正是国际上银行资本或产权组织的一般制度,是一种国际规则和惯例,国有商业银行要真正成为跨国银行,股份制是其产权基础。四是有利于完善对国有商业银行的金融监管机制。在国有独资的形式下,政府承担一些应由微观主体承担的职能,政企不分,不合理的行政干预在所难免。实行股份制改造后,国有商业银行董事长变为出资人代表,确立了银行的法人地位,国有商业银行就可以按其内部法人治理结构进行自我约束,金融监管机关也能对其进行更加有效的监督。

那么,现阶段我国是否已经具备了改革国有商业银行产权制度的环境呢?从外部看,改革初期,由于国有企业经营效率低下、亏损严重,为了保证体制的顺利转轨和维持体制内的经济增长,国家必须加强对国有金

融机构的控制，以便给国有企业提供大量的金融补贴。但是，现阶段我国的经济结构发生了巨大的变化，非国有经济成为国民经济的重要支撑，国家为国有企业提供金融补贴的压力也越来越小。市场经济的发展，客观上也要求必须改变计划经济中将国有商业银行定位成政府机构的产权制度安排，而将其定位成以赢利为目标的经济组织，由此才能形成以利率引导资金流向高收益的部门，带动资源有效配置的市场机制。同时，国有商业银行政策性业务也基本上得到了控制。再者，国民经济增长带来了部分优势企业和居民收入的增长，使国有商业银行产权多元化有了参股主体。最后，在政治上，党的十五届四中全会通过的《中共中央关于国有企业改革和发展若干重大问题的决定》明确指出："公司制是现代企业制度的一种有效组织形式。公司法人治理结构是公司制的核心……股权多元化有利于形成规范的公司法人治理结构，除极少数必须由国家垄断经营的企业外，要积极发展多元投资主体的公司。"观念上的问题已获得本质转变。从内部看，国有商业银行不良资产剥离后，国有商业银行股份化在技术上的障碍已经减少。多年来国有商业银行的改革实践，使得管理层摸索出了一套可行的方法，员工的思想承受能力也得到了大幅度提高。

当然，我们也应该看到，建立现代商业银行产权制度是一个渐进的过程，不能一蹴而就。受目前国有商业银行经营管理水平和管理机制、金融市场机制、货币政策调控和金融监管机制、银行家市场等方面不健全因素的制约，建立以国家控股的银行股份制是国有银行产权改革的初级阶段。同时，在实施股份制改造的过程中，关键是要引入满足"参与约束和激励相容"准则的合格的投资主体，如境外投资主体、民营经济实体等。不能简单地等同上市或引入多个国有法人股东，原因是分散的股东没有能力也没有积极性关心公司治理，引入其他国有法人股东等于是董事会中多了几个国家代表，也无助于公司治理的改善。而外国金融机构在制度运作上具有很大的灵活性优势，在管理、技术、人才使用和服务手段、工具创新上

10 提高国有商业银行效率的途径

具有很多成熟的经验,引入境外战略投资者,不仅可以保证资金来源,而且其完善的公司治理结构能给合资金融机构带来良好的影响,也有利于国有银行学习先进的管理经验和全新的服务投资理念,提升国有银行的综合竞争力。另外,我们也应该看到,国有商业银行进行股份制改造的最终目标是产权清晰且具有流动性。这是因为,产权的清晰程度主要决定企业的内部治理机制及其影响力;而产权流动性则决定了控制权市场的发育程度,从而决定了敌意收购以及企业外部代理权竞争等机制发挥作用的程度。

10.2 放松金融管制,建立竞争性的市场制度

现代公司治理结构理论认为,多元化的产权安排固然重要,但也不过是有效公司治理结构的一项内容和必要条件。特别是对规模巨大的现代商业银行而言,多元化的产权结构常常并不必然导致有效的公司治理结构。实际上,竞争在改善公司治理结构方面有着至关重要的作用。超产权论(竞争论)认为,在竞争激烈的市场上,任何银行都将面临着生与死的选择。在这个压力面前,不管银行的产权归属如何,只要它们想生存,就得不断改善治理机制,提高经营效率。因此,可以说市场竞争是企业发展永恒的外在驱动力,市场竞争也能通过影响内部治理结构进而影响效率。

从国有商业银行来看,国有商业银行产权重组后,风险和收益将内化于自身,因而它肯定有激励去寻找给自己带来最大收益的机会。这样,每一个银行效率的提高便加总为整体金融资源效率的改善。问题在于,此时的效率是否最优?我们知道,在缺乏市场竞争的环境下,经过产权重组后的国有商业银行仍然在信贷市场上居于垄断地位,它们很有可能从以前的行政垄断走向市场垄断。这是因为当信贷市场上供给者数量很少时,相互之间可以用较低的成本达成合谋协议。相比之下,需求者由于数量多,相互之间达成协议的成本高昂,从而共同减少需求以降低价格的努力很难奏效。由于产权改革后,国有商业银行在信贷市场的讨价还价中取得了优势,

因而它们能以较高的利率提供较少的信贷，并不用保证成本最低、利润最大、效率最高。更重要的是，没有竞争就必然导致惰性，甚至是设租寻租的产生，从而不利于金融资源整体配置效率的提高。因此，长期以来国有商业银行之所以效率低下、行为不规范，除了缺乏一个界定明晰的产权制度以外，另一个重要原因就是我国的金融领域内还没有形成一个公平有效的竞争环境。

那么，如何建立起一个竞争性的市场制度呢？第一，继续放宽行业准入限制，在加快对外开放的同时，也应进一步加快对内开放，促进市场竞争。现阶段，尽管已经成立了一批新兴股份制商业银行和地方性商业银行，但我国银行业的垄断程度仍然居高不下，四大国有独资银行占60%左右的市场份额。如果考虑到股份制银行的国有性质，我国银行业国有化特征将更明显。实际上，银行就是银行，银行是金融服务的提供者，为什么非要在所有制上做文章呢？所有制歧视是毫无道理的，也是不符合宪法的（徐滇庆，2002）。同时，近年来我国南方地区大量出现的所谓地下钱庄也从另一个侧面告诉我们，现行的金融垄断以及放款歧视现象已经不再适应市场经济的需要。经营机制更加灵活、效率更高的民营银行将会为中国的经济发展带来更多的动力和适应性。民营银行的出现还可以在我国金融领域加速形成一个更为开放、公平的竞争环境，使国有金融机构有压力也有动力去进行改革；另外，也将有助于解决中小企业贷款难的问题。第二，放松价格管制，加快利率市场化改革。价格竞争是最重要、最有效的竞争手段，管制利率必然是以扭曲的银行竞争行为为代价的，并且造成银行经营的风险和资源的浪费，使得国内银行与外资银行相比由于筹资成本高而处于不利地位。同时，利率受到管制导致国内银行，尤其是国有银行偏好于多设机构和网点，因为机构、网点增加是规模扩张的最有效方式。只有放开价格管制，才能真正达到银行业的有效竞争。而目前我国银行业的发展水平和在贷款利率浮动方面的经验也为此项改革打下了一定基础。第三，放松

分业经营限制,提高经营绩效。长期以来,国内银行的赢利主要来源于存贷利差,这样的一个赢利模式也限制了国有商业银行的赢利能力。从国际银行业的实践和发展趋势看,商业银行的投资和贷款构成了商业银行的两大资产业务,是银行资金运用的最主要途径和收入的最主要来源。此外,银行业与保险、证券、信托及其他金融业务的日渐融合是主流发展趋势,德国和日本的银行资本与产业资本的融合对这两个国家的经济起飞发挥了重要作用。全能模式是中国银行业的必然选择,分业经营必然不利于未来中国银行业的发展壮大和国际竞争力的提高,它的存在是暂时的,应根据市场体系的发育状况和宏观监管的水平,在适当时机逐步取消分业经营限制。

10.3 加大重组力度,优化国有商业银行组织结构

在国有商业银行现存的委托－代理关系中,从最初委托人到最终代理人,从总行到基层办事处,呈现出多层等级结构状态。这样一条漫长而复杂的授权线的存在,不仅拉大了从最初委托人到最终代理人之间的距离,降低了信息传递的有效性,使间接监督越来越缺乏效率,而且加大了监督成本,增加了剩余索取者的人数,从而使企业行为不仅有政府的多元意志,还有政府的监督成本。更重要的是,多重委托－代理关系使国有商业银行的内部人控制也表现出多重性,多级内部人控制,大大弱化了所有权约束,使所有者利益受到损害。在内部人控制的状态下,内部人还可能运用自己扩张的权力使银行经营目标发生偏离,由追求组织利润最大化变为追求个人利益最大化。因此,减少国有商业银行代理层次,可以增加信息传递的有效性,降低代理成本。

在重组过程中,应坚持以下原则:

(1)效益性原则。针对国有商业银行片面追求数量和规模的扩张而忽视质量和效益提高的状况,在调整时要特别强调提高规模效益和人均效

益。要从银行业整体考虑，根据经济发展状况和银行自身状况，向大中型城市和效益好的经济区域集中机构。在网点设置上，必须进行量本利分析，达不到合理规模的不能设置，对现存不合标准的要进行撤并。

（2）金融资源合理流动与优化配置原则。从理论上讲，组织结构调整的实质是金融资源的调配。只要用经济的方法让金融资源在不同地区流动起来，组织结构的优化便是自然的事情。就国有商业银行而言，对其组织结构进行战略调整，就是要将银行人力、财力和资金向效益高的区域、网点、业务种类和服务对象转移，通过金融资源的不断流动和优化配置，使银行的效益不断提高。金融资源的合理流动与优化配置有两层含义：一是对具有优势的机构及其能获得较高效益的领域增加投入；二是对不具备经营优势的银行机构及其效益较差的领域减少投入或不予投入。

（3）市场化原则。商业银行设置分支机构及其规模主要取决于客观经济环境是否能对分支机构的设置产生有效需求。而国有商业银行现有的组织结构是在各级政府推动下，按行政化原则建立起来的，带有排斥市场的行政体制特征。因此，在国有商业银行组织结构的战略性重组过程中，应当改变原有的行政化设置原则，本着机构供给与有效需求相适应的原则，具体分析设置或撤并分支机构地区的经济情况，通过市场化的经济合理性原则来进行组织结构的调整。

（4）分步实施原则。国有商业银行组织结构调整影响大，涉及面广，不能将其与国有经济的战略性收缩等同起来，应积极稳妥地进行。

10.4 逐步实施股票期权制度，完善银行经理的激励机制

委托－代理理论表明，银行价值与效用的最大化必须通过经营者本身的效用最大化来实现。因此，所有者应通过董事会制订科学合理的激励计划来确保行长经理在为自己努力的同时，也在为实现股东的目标而努力。而现阶段实行的基本工资加绩效工资的薪酬制度，不具有剩余索取权的性

质，银行经理只关心银行短期利润的最大化，不关心银行的长期赢利，更不关心银行资产价值的有效保全和不断增值。

股票期权激励，指的是公司给予经理人在将来某一个时期内以一定的价格购买一定数量股份的权利，经理人到期可以行使或放弃这个权利，购股价格一般参照股票的当前价格确定，同时对经理人在购股后再出售的期限做出规定（一般为5～10年）。可以看出，股票期权激励将经营者与企业的长远利益结合起来，在很大程度上避免了短期行为的出现。这是因为，经营者持有股票带来的红利或变现后的溢价收入与企业在未来一段时期经营的好坏正相关，这就使得经营者更加关心自己未来的收益而不仅仅是现期收入，在经营者努力、银行利润增长、股东收益和经营者获得实惠这一连续利益驱动机制作用下，使银行经营管理步入一个良性的循环。另外，股票期权激励有利于减轻银行的财务压力。按照目前的薪酬制度，无论是实行年薪制还是岗位绩效工资制，国有商业银行都将承担巨大的现金压力。而实施股票期权，由于是以银行远期收益作为对经营者激励的当期承诺，以银行利润的增长为前提，因此，既可以减少企业的现金支出，减轻财务负担，又可以保证利润的增长，补充资本金的不足。

但是，我们也应该看到，国有商业银行实施股票期权制度应该有一个过程。第一步，在现有条件下先实施虚拟的股票期权制度，事实上就是借助股票期权的操作和计算方式，将一部分奖金延期支付，而不是真正意义上的股票期权。为此，目前的主要工作有：一是制订股票期权计划，报国家有关部门批准；二是成立以国有资产管理部门、董事会、监事会成员为主要成员的薪酬管理委员会，负责具体实施工作；三是聘请审计部门、证券公司等对银行资产实行虚拟的股份制改造，并每年一审，根据增值部分推算新股价（当然，对已经开始进行股份制改造的国有商业银行来说，这个过程已经开始）；四是对现有考核体系和考核办法进行适当改造，增加期权授予计划；五是在国外咨询机构的指导下，薪酬委员会制定股票期权

实施办法，规定包括股票期权授予的时机和数目、行使时间、行权价格、权利变更及丧失、股票期权执行方法、资金来源及日常管理等。在虚拟股票期权激励办法的实施过程中，特别要坚持延期支付和只有在业绩上升时才能支付这两点，以充分发挥股票期权的独特激励作用。第二步，就是在国有商业银行上市、股票市场成熟度提高后实施真正的股票期权计划。虽然第一步相对于其他激励措施来看，比较繁琐，操作成本较高，但是只有经过第一步的摸索和完善，才能形成适合中国国情的股票期权激励制度。有了第一步，走第二步就方便多了。

10.5 完善监管手段，提高金融监管有效性

长期以来，我国对金融机构实行严格管制的政策，这种管制在特定的背景和金融环境下，对稳定社会、促进经济金融发展发挥了积极作用。但是，我们也应该看到，现行监管体制中仍然存在着执法意识不强、处罚力度不够等问题，许多违规甚至违法行为得不到及时的查处。随着我国金融市场的对外开放，特别是加入WTO后面临着很多机遇和挑战，建立和完善适应开放条件下的中国金融监管制度，以确保银行业的稳健与安全就显得尤其重要。

第一，在监管重点向合规性与风险性并重转移的同时，切实加大查处力度。合规性监管是执行在前，监管在后，偏重于事后化解。它是一种事后评价商业银行风险的监管措施，较为被动，且纠正成本过高。风险性监管则偏重于事前防范，根据对商业银行的资产质量、资本充足率、流动性、盈利性以及内部管理等各种指标的分析评定，判断银行存在的风险类型和风险程度，采取相应措施。监管人员对这些指标设立一定的分值和权重，使评价工作具有可操作性。实现合规性监管和风险性监管的双管齐下，就可以对国有商业银行经营的全过程进行有效的监管控制。因此，要以风险防范为基础，建立风险评估指标体系和早期预警系统，及早发现国有商业

银行的风险，并制定适当的监管措施。与此同时，采取各种措施加大查处力度，提高国有商业银行违规经营的处罚成本，严厉制裁金融违规行为，对违规行为的处罚，要使违规者不仅得不到违规利益，而且还要付出高的成本代价，促使其主动放弃这种得不偿失的行为。

第二，在规范信息披露制度的同时，提高监管效率。一个成熟的市场经济国家的金融监管有多个渠道：监管部门的外部监管，金融机构的内部控制，行业协会的自律管理及公开监督等。因此，要求商业银行适当披露其财务信息，可根据情况划分信息披露等级，规定哪些信息必须向监管当局报告，哪些信息应向公众告知，以利于公众了解银行运作情况，提高银行体系的透明度。以市场力量约束商业银行经营行为，促使商业银行稳健经营。在规范信息披露制度的同时，从现场检查和非现场监管两个方面来提高金融监管的效率。具体来说，可以从以下几个方面着手：① 拓展广度。将合规性检查与风险性检查相结合，改变目前以合规性检查为主的做法，以合规性检查为前提，风险性检查为主，结合非现场检查扩大检查的覆盖面。② 提高效率，避免重复检查。对内要统筹安排金融监管机构各职能部门的检查，做到时间紧凑、内容完整、分工合理；对外则要协调好财政审计的检查频率。③ 建立科学规范化的非现场检查体系，实现信息资源共享。④ 积极引入适时金融监管模式，实行持续的、全过程的监管。

第三，在加强金融法治宣传的同时，提高监管队伍素质。一个国家银行监管人员的水平在很大程度上决定了金融监管的水平。随着经济金融的不断发展，特别是加入WTO后，我国金融监管面临一系列前所未有的挑战，对监管人员的思想品德、业务素质、知识结构、分析能力、政策水平等多方面的要求越来越高。这从客观上要求我们必须采取措施，因地制宜地开展多种形式的培训活动，使我们的监管干部能够不断扩大知识面、更新知识结构，既要熟悉各种金融业务和金融政策，掌握多方面的知识，又要具备分析问题、解决问题的能力。建立严格的约束监管人员的行为，在加强

政治思想和品行教育的同时，建立严格的管理制度和工作纪律，树立清正廉洁、秉公办事的形象和作风。对玩忽职守、徇私舞弊的要严肃处理。建立监管人员岗位准入制度的同时，注重监管后备力量的培养，避免监管队伍青黄不接。总之，应多管齐下，努力造就一支作风正、业务精、能力强的金融监管队伍。同时，通过各种大众媒体和现场报告会等多种形式加强金融法治宣传与教育，提高全社会的诚信度。

第四，以社会监督为补充，承担对金融机构的外部监督约束任务。商业银行利用公共会计、审计等社会监督机构，检查银行经营的问题及制度缺陷，矫正银行经营管理行为，促进自身内部控制制度的完善。例如，著名的巴林银行倒闭事件，就是由新加坡金融管理局授权国际上著名的会计师事务所对巴林银行新加坡分行进行审计而引发的。可以说，外部审计是宏观上金融监管的重要手段，能够使监管当局处于超然的地位，不需保持一支庞大的金融稽核队伍和支付高昂的费用与成本，用较少的人力资源达到较明显的专业化的监管后果，也符合成本效益原则。以外部审计为代表的社会监督机构，在金融监管中不仅有信息审计职能，而且还可以发挥监管审计的作用，应金融当局的邀请，对金融机构进行满足其监管要求的审计。

10.6 完善金融立法，建立适应市场经济的金融法律体系

金融是现代经济的核心，金融安全、高效、稳健地运行离不开法律的保障。国有商业银行效率低下的一个重要原因是，地方政府支持下的司法部门片面考虑地方利益而实行地方保护，暗中支持企业以改制为名逃避银行债务，致使金融部门巨额债权被悬空，同时也掩盖了大量的金融违法违规行为。由于没有独立于地方政府的金融司法体系，银行对这种逃避行为只能愤而视之，如果依法收贷，只能是赢了官司赔了钱。对于银行起诉，许多地方是起诉不受理、受理不开庭、开庭不裁决、裁决不执行，这种现象的普遍存在，不仅人为地加大了金融风险，而且助长了企业、个人不守

信用，直接恶化了社会信用环境。不仅如此，此前发生的金融犯罪案件（如周正毅事件等）增加了我国的金融风险，更显示出金融案件稽查检控的重要性和复杂性。

第一，从法律上对金融监管机构的性质予以重新界定。金融监管机构应由国务院直属事业单位转为国务院直属行政机构，赋予其准司法机构的权力，强化其权威性，同时加大执法权限，如调查涉案机构或个人的银行存款账户；必要时直接传唤涉案人员，当事人有意躲避即为违法；进入违法行为场所调查取证，必要时申请搜查令等权限，使之更有效地履行金融监管的职责。

第二，完善《中国人民银行法》及相关法律法规，形成一套完整的金融法律法规体系，真正做到有法可依。金融犯罪是一种涉及刑法、民法、行政法、金融法、经济法等各种法律法规的犯罪现象，因此法律的完善与相应配套是十分重要的。建立严密的金融基础法律体系和金融刑法体系，消除金融立法的真空地带，对于防范金融犯罪有着重要的作用。特别是根据我国加入WTO协定的规定中就中国在金融市场开放方面做出的承诺，应对现行的金融法律法规进行全面梳理、清除和修改，制定与入世相适应的法律法规，避免出现立法真空、竞争无序，从而滋生金融犯罪的现象。

第三，建立稳定的市场退出制度和保障机制。在商业银行市场退出上，应制定一揽子的退出法律法规，包括接管规定、重组规定、撤消规定和破产规定等。探索建立存款保险制度，主要内容包括：存款保险的组织形式、法律地位、法定职责及权限，存款保险组织与政府及中央银行间的法律关系，参加存款保险的金融机构范围，存款保险的初始资本金及后续资金来源，享受存款保险的存款业务种类和品种，存款保险理赔的情形、限额及支付方式等。形成一种有效的救援机制和市场退出保护机制，以提高接管水平和质量，减轻金融机构退出对金融宏观政策的影响。同时，监管机构在执行市场退出和救助措施时，应从自身和社会两个方面综合考虑其成本

与效益，不应该严格地偏好市场退出惩罚。否则，既不能发挥监管机构应有的作用，也易因单个金融机构的风险导致金融体系的系统性失败。

第四，加强执法体系建设，及时有力地打击金融犯罪。加强稽查执法过程中各部门的协调配合。金融监管各派出机构要加强联系和配合，以协调力量，集中查处大案要案；金融稽查机构要与工商、法院、检查院、税务、审计等部门加强联系和配合，以形成金融违法犯罪活动的稽查合力，突出打击重点，即重点查处顶风违纪案件，违规经营和酿成重大风险案件，贪污、侵占、贿赂等经济违法案件，违反政治纪律、组织纪律案件和责任追究案件。

10.7 引进外部审计，建立健全有效的内部控制体系

治标还需治本，改善国有商业银行的监管，离不开银行内部控制制度的建设。要深入到银行内部的组织、结构、观念、管理等各个环节，建立起有效的内部控制制度，从而规避经营风险，提高经营质量和效率。

第一，营造良好的内部控制环境。一是提高员工内部控制意识，增强遵纪守法观念，创造良好的内部控制文化氛围。金融法规只有在大多数员工知法、懂法、守法和少数违法者受到严肃惩处的情况下，才能发挥其应有的作用。增强国有商业银行依法经营观念，强化经营风险意识，首先要从银行管理层做起，一级抓一级，注重培育自律意识，自觉纠正经营行为的偏差，努力创造一种浓厚的内部控制文化氛围，引导全体员工自觉地用金融法规和内部控制制度去约束自己的行为。二是从组织结构上加强和保证内部控制制度的有效运作。按照精简、效率、相互制约的原则重新调整组织机构，设置部门岗位，并明确部门岗位职责，分清责任。建立完善的与现代商业银行相适应的董事会、监事会、信贷管理委员会、资产负债管理委员会等，保证决策的民主性和科学性，增强透明度。要真正发挥董事会的决策作用、行长的经营管理作用、监事会的监督作用。设立行长领导下的独立的银行内部审计部门，明确其行政地位和基本职责，减少审计工

作和案件查处中的阻力,确保对整个银行的有效控制。三是树立稳健经营的方针,走集约化、内涵式发展的道路。在目前国有商业银行实行一级法人、多级管理的体制下,要明确划分总行与分支行的责权利关系,要将各级分支行的资产质量、经营效益与干部职工的收入、福利待遇和固定资产购置以及行长的任期紧密挂钩,并对各类报表的真实性进行核实,切实改变重贷轻管、重经营轻管理、重抢占客户轻经营效益的状况。

第二,制定适时全面的分析评估措施。一是各行应设立分析管理部门,明确责任范围,从组织机构和人员保障上分析评估活动的连续性和完整性。二是科学设计商业银行的各项业绩考核指标,建立一套切实可行的风险监测和预警指标体系,使风险指标化、数量化。三是强化新业务的分析评估,摆正业务发展与内部控制间的关系。当新业务开展时,首先要考虑风险的防范问题,在对相关风险进行全面客观评估的前提下进行。四是加强对计算机系统风险的认识和控制。随着计算机系统在国有商业银行经营管理中的广泛应用,计算机技术给国有银行带来了极大的便利,同时也带来了新的风险。加强电子化风险控制,及时发现和控制计算机系统的潜在风险,形成一套有效的内部电子监督和牵制系统,保障计算机处理或存储的全部数据的精确性、完整性和安全性。

第三,积极引进外部审计机构,确保各项内部控制制度能落到实处。在上级行授权的基础上,外部审计机构可以不受限制地接触其分支行的所有文件、档案以及人员,审查报送所有的可疑业务报告,可以不必经过被审查分支行领导同意独立开展任何必要的调查,以及对任何渎职和浪费资产的行为人提出处罚建议。同时,也可以提高内部审计等监督部门的有效性。

10.8 改革经理人选拔制度,建立健全的市场选择机制

现代企业理论表明,企业经营者的人力资本对企业的发展具有重要作用,效率最优安排要求将企业的经营权赋予企业中才能最高的人,或者说,

从私人企业向股份制企业的转化，与其说是所有权与经营权的分离，不如说是企业家职能的分解（张维迎,1999）。但是,由于信息不对称问题的存在,必须要求企业有一套机制以确保只有足够称职（即使不是最称职）的人成为经理人。

但是，目前国有商业银行经理人员的选拔标准仍然是按照党政干部标准，任免机制依然采用行政任命制，以关系为导向，将讲政治作为主导标准，使现实中一大批懂业务、善管理的人才被排斥在经营队伍之外。同时，由于只能上不能下的问题，从而导致一大批不合格的经理人员仍然留在经理队伍中。用张维迎先生的话来说，那些"南郭先生"却可以通过贿赂国资委和国有持股公司官员的办法，很容易占据经理位置。可以想象，这样一种经理人选拔制度是不能保证国有商业银行高效运营的。可以说，企业效率的高低取决于经理人的经营才能。

那么，什么样的机制能确保有足够称职的人成为经理人呢？在没有外部性的情况下，市场配置可以实现帕累托最优。因此，对银行经理人的选择也应该是优胜劣汰，要创造一种能者上，平者让，庸者下，劣者出的选拔机制和退出机制，坚持公开、平等、竞争、择优的原则，不拘一格选拔和任用人才。

第一，构建符合职业经理人特点的培养机制。建立健全职业经理人才培训和终身教育机制，培养学习型职业经理人，为提高职业经理人的素质，加强职业经理人的能力建设，开发职业经理人潜能，增强职业经理人履行岗位职责的能力和水平提供制度保障。

第二，构建符合现代企业制度要求的职业经理人选用机制。完善公司治理结构，建立健全董事会，改革现有银行经理人员管理办法，逐步做到出资人决定董事会、监事会成员，董事会选聘高级经营管理者，经营者依法行使用人权，内部竞争上岗，外部公开竞聘；尽快形成公开、公正、平等、择优的职业经理人选拔任用机制，为各类职业经理人才脱颖而出、施

展所长提供制度保障。

第三，构建绩效优先的职业经理人评价机制。尽快建立科学合理的职业经理人评价指标体系，客观公正地评价职业经理人的基本要素、业绩和贡献，为科学合理地使用人才提供制度保障。

10.9　加快信用制度建设，优化社会信用环境

信用是金融机构赖以生存的基础，信用环境良好与否事关银行经营效率的高低。对处于转轨期间的中国来说，信用缺失已成为不争的事实。信用缺失扰乱了市场秩序，加剧了市场失灵，使市场机制合理配置稀缺资源的作用失去了基础；信用缺失使企业风险向金融企业转移，增加了金融体系的不稳定性。那么，该如何解决信用缺失这个问题呢？

第一，强化信用意识，营造一个良好的信用社会氛围。信用是一种有条件的信任，是信用制度和信用体系的基础，在很大程度上是靠人们的信任和诚实的理念来维系的。所以，首先要加强信用和信用制度的宣传和教育，形成全社会人人讲信用、守信用、重信用的舆论环境，使失信者在这种信用氛围中无生存立身之地，使他们切身体会到不守信用给其带来的损失。其次，要将信用作为学生道德教育的一个重要内容，使人们从小就养成诚信美德，为建设信用社会奠定基础，并且将这种信用意识教育持之以恒地开展下去。最后，在企业等经济组织间大力倡导信誉是企业的生命观念，把企业的信用当作资本来经营，树立品牌意识和品牌效应。

第二，建立资料齐全、全国联网的信用数据库。建立一个全国共享的数据网络是信用建设的关键。信用数据库根据其经营方式可以分为信用中介自建数据库和政府出资建设的国家数据库。西方国家都是通过市场化的运作，经历了从小规模数据库市场竞争到数据库兼并扩充为少数巨型数据库的发展过程。这种方式在发展初期会造成大量的重复建设，其市场演进过程缓慢。因此，我国可以由政府管理部门按照统一的标准建立自己的数

据库，如中国人民银行的还款记录数据库、工商注册数据库及年检数据库等。这些数据库可确定以合理的价格实行有偿服务并向社会开放。同时，中介征信公司也应该加强在数据库建设方面的投入，将从政府部门、社会各方面收集的数据整理加工处理后，形成资料完整、面向社会的数据库。

第三，加大惩罚力度，增加失信者的违约成本。一是建立经济惩罚制度，增大失信者的经济成本，使其丧失经济利益；二是建立文化惩罚制度，增大失信者的道德成本，使其丧失人格利益；三是建立政治惩罚制度，增大失信者的政治成本，使其丧失社会利益。

第四，培育专业的信用中介，建立有效竞争的信用中介市场。在信用环境恶劣的条件下，由于信息不对称，信息拥有者可以通过欺骗来获得利益。因此，要解决分工演进导致的信息不对称而使得交易费用增加的矛盾，就必须增强信息透明度。但由交易者自己进行调查既费时又费力，而建立专门的信用中介机构，将所有交易者的信用历史记录在案，供交易对方查询，这样可以减少交易过程中信息不对称的程度，使缺乏信用记录或信用历史记录差的交易者无法在市场中生存，从而形成一个良好的信用环境，并提高银行经营效率和质量。而对中介机构的成长，需要建立一个有效竞争的市场。这种有效市场的公平竞争对减少机会主义行为，降低内生的交易费用有着不可代替的作用。这是因为在竞争性市场中，买方可以在一个信息卖方发生欺骗行为后对其实施惩罚，这个惩罚就是不再与之进行任何交易，并且这个惩罚是可信的（因为买方可以选择其他卖方）。在这种情况下，一个竞争性市场可以使卖方的任何机会主义行为都得不偿失。目前，由于我国信用中介机构的成长不能与经济增长相适应，因而应该由政府给予一定的支持来帮助运作良好的征信机构兼并其他机构或促进机构间的合并，尽快形成一个高效的信用信息传播市场。

参考文献

[1] BENSTON J.Branch banking and economies of scale [J] .Journal of Finance, 1965, 20（2）: 312-331.

[2] BERGER A N, HANWECK G A, HUMPHREY D B.Competitive viability in banking: Scale, scope and product mix economies [J] .Journal of Monetary Economics, 1987, 20（3）: 501-520.

[3] FERRIER G D, LOVELL C A K.Measuring cost efficiency in banking: Econometric and linear programming evidence [J] .Journal of Econometircs, 1990, 46（1）: 229-245.

[4] BERGER A N, HUMPHREY D B. The dominance of inefficiencies over scale and product mix economies in banking [J] .Journal of Monetary Economics, 1991, 28（1）: 117-148.

[5] HUNTER W C, TIMME S G. Technical change, organizational form, and the structure of bank production [J] .Journal of Money, Credit and Banking, 1986, 18（2）: 152-166.

[6] NOULAS A G, RAY S C, MILLER S M.Returns to scale and input substitution for large U.S. banks [J] .Journal of Money, Credit and

Banking, 1990, 22（1）: 94-108.

[7] HUNTER W C, TIMME S G.Technological change in large U.S. commercial banks [J] .Journal of Business, 1991, 64（3）: 339-362.

[8] MCALLISTER P H, MCMANUS D.Resolving the scale efficiency puzzle in banking [J] .Journal of Banking & Finance, 1993, 17（2-3）: 389-405.

[9] CEBENOYAN A S, COOPERMAN E S, REGISTER C A.Firm efficiency and the regulatory closure of S&Ls: An empirical investigation [J] . Review of Economics and Statistics, 1993, 75（3）: 540-545.

[10] BERGER A N. "Distribution-free" estimates of efficiency in the U.S. banking industry and tests of the standard distributional assumptions [J] . Journal of Productivity Analysis, 1993, 4（3）: 261-292.

[11] TSENG K C. Bank scale and scope economies in California [J] . American Business Review, 1999, 17（1）: 79-85.

[12] BERGER A N, HUNTER W C, TIMME S G.The efficiency of financial institutions : A review and preview of research past, present and future[J]. Journal of Banking & Finance, 1993, 17（2-3）: 221-249.

[13] AKHAVEIN J D, SWAMY P A V B, TAUBMAN S B, et al. A general method of deriving the inefficiencies of banks from a profit function [J] . Journal of Productivity Analysis, 1997, 8（1）: 71-93.

[14] BERGER A N, MESTER L J.Inside the black box: What explains differences in the efficiencies of financial institutions? [J] .Journal of Banking & Finance, 1997, 21（7）: 895-947.

[15] LLOYD-WILLIAMS D M, MOLYNEUX P, THORNTON J.Market structure and performance in Spanish banking [J] .Journal of Banking & Finance, 1994, 18（3）: 433-443.

参考文献

[16] ISIK I, HASSAN M K.Technical, scale and allocative efficiencies of Turkish banking industry [J].Journal of Banking & Finance, 2002, 26 (4): 719-766.

[17] JACKSON P M, FETHI M D.Evaluating the efficiency of Turkish commercial banks: An application of DEA and Tobit analysis [C]. University of Leicester, 2000.

[18] DARRAT A F, TOPUZ C, YOUSEF T.Assessing cost and technical efficiency of Banks in Kuwait [C].The ERF's 8th Annual Conference in Cairo, 2002.

[19] GRIGORIAN D A, MANOLE V.Determinants of commercial bank performance in transition: An application of data envelopment analysis [J].Comparative Economic Studies, 2006, 48 (3): 497-522.

[20] FECHER F, PESTIEU P. Efficiency and competition in OECD financial services [J].Total Quality Management, 1993, 9 (8): 539-552.

[21] PASTOR J, QUESADA J.Efficiency analysis in banking firms: An international comparison [J].European Journal of Operational Research, 1997, 98 (2): 395-407.

[22] ZAIM O. The effect of financial liberalization on the efficiency of Turkish commercial banks [J].Applied Financial Economics, 1995, 5 (4): 257-264.

[23] HUMPHREY D B.Cost and technical change: Effects from bank deregulation[J].Journal of Productivity Analysis, 1993, 4(1-2): 9-34.

[24] STIGLER G J. A theory of oligopoly [J].Journal of Political Economy, 1964, 72 (1): 44-61.

[25] DEMSETZ H. Industry structure, market rivalry, and public policy [J]. Journal of Law & Economics, 1973, 16 (1): 1-9.

[26] RHOADES S A. The efficiency effects of horizontal bank mergers [J]. Journal of Banking & Finance, 1993, 17 (2-3): 411-422.

[27] DEYOUNG R. Bank mergers, X-efficiency, and the market for corporate control [J].Managerial Finance, 1997, 23 (1): 32-47.

[28] HUGHES J P, MESTER L J. A quality and risk-adjusted cost function for banks: Evidence on the "too-big-to-fail" doctrine [J].Journal of Productivity Analysis, 1993, 4 (3): 293-315.

[29] MESTER L J. A study of bank efficiency taking into account risk-preferences [J].Journal of Banking & Finance, 1996, 20 (16): 1025-1045.

[30] MESTERAB L J. Measuring efficiency at U.S. banks: Accounting for heterogeneity is important [J].European Journal of Operational Research, 1997, 98 (2): 230-242.

[31] FARRELL M J. The measurement of productive efficiency [J].Journal of the Royal Statistical Society, 1957, 120 (3): 253-290.

[32] DEBREU G. The coefficient of resource utilization [J].Econometrica, 1951, 19 (3): 273-292.

[33] ANDERSEN P, PETERSEN N C. A procedure for ranking efficient units in data envelopment analysis[J].Management Science, 1993, 39(10): 1261-1264.

[34] BERGERAB A N. Efficiency of financial institutions: International survey and directions for future research [J].European Journal of Operational Research, 1997, 98 (2): 175-212.

[35] BOURKE P. Concentration and other determinants of bank profitability in Europe, North America and Australia [J].Journal of Banking & Finance, 1989, 13 (1): 65-79.

参考文献

[36] LAMONT O. Cash flow and investment: Evidence from internal capital markets [J] .Journal of Finance, 1997, 52 (1): 83-109.

[37] BAUER P W, BERGER A N, HUMPHREY D B. Efficiency and productivity growths in U.S.banking [M] // Fried H O, Lovell C A K, Schmidt S S.The measurement of productive efficiency: Techniques and applications.Oxford: Oxford university press, 1993: 386-413.

[38] COELLI T, RAO D S P, BATTESE G E. An introduction to efficiency and productivity analysis [M] .Netherlands: Kluwer Academic Publishers, 1998.

[39] ALLEN L, RAI A. Operational efficiency in banking: An international comparison [J] .Journal of Banking and Finance, 1996, 20 (4): 655-672.

[40] HUMPHREY D B. Why do estimates of bank scale economies differ? [J]. Federal Reserve Bank of Richmond Economic Review, 1990, 76 (5): 38-50.

[41] BERGER A N, HUMPHREY D B. Bank scale economies, mergers, concentration, and efficiency: The U.S. experience [J] .Social Science Electronic Publishing, 1994.

[42] SHERMAN H D, GOLD F. Bank branch operating efficiency: Evaluation with data envelopment analysis [J] .Journal of Banking & Finance, 1985, 9 (2): 297-315.

[43] SATHYE M. Efficiency of banks in a developing economy: The case of India [J] .European Journal of Operational Research, 2003, 148 (3): 662-671.

[44] ALTUNBAS Y, MOLYNEUX P, MURPHY N. Privatization, efficiency and public ownership in Turkey: An analysis of the banking industry

1991—1993 [C]. Institute of European Finance, 1994.

[45] FRIED H O, SCHMIDT S S, YAISAWARNG S. Incorporating the operating environment into a nonparametric measure of technical efficiency [J]. Journal of Productivity Analysis, 1999, 12(3): 249-267.

[46] MLIMAAND A P, HJALMARSSON L. Measurement of inputs and outputs in the banking industry [J]. Tanzanet Journal, 2002, 3(1):12-22.

[47] FREIXAS X, ROCHET J C. The microeconomics of banking [M]. The MIT Press, 1997.

[48] HANCOCK D. A theory of production for the financial firm [M]. Norwell, Mass: Kluwer Academic Publishers, 1991.

[49] MESTER L J. Agency costs among savings and loans [J]. Journal of Financial Intermediation, 1991, 1(1): 257-278.

[50] HUGHES J P, MESTER L J. A quality and risk-adjusted cost function for banks: Evidence on the "too-big-to-fail" doctrine [J]. Journal of Productivity Analysis, 1993, 4(3): 293-315.

[51] HUGHES J P, MESTER L J. Accounting for the demand for financial capital and risk-taking in bank cost functions [C]. Working Papers, 1993.

[52] HUGHES J P, MESTER L J. Bank managers' objectives [C]. Working Papers, 1994.

[53] BERGER A N, MESTER L J. Federal Reserve Bank of Philadelphia[C]. Working Papers, 1998, 100(35): 2304-2339(36).

[54] BERGER A N, DEYOUNG R. Problem loans and cost efficiency in commercial banks [J]. Journal of Banking & Finance, 1997, 21(6): 849-870.

[55] MILLER S M, NOULAS A G. The technical efficiency of large bank production [J].Journal of Banking & Finance, 1996, 20(3): 495-509.

[56] YEH Q J. The application of data envelopment analysis in conjunction with financial ratios for bank performance evaluation [J].Journal of Operation Research Society, 1996, 47(8): 980-988.

[57] RESTI A. Evaluating the cost-efficiency of the Italian banking system: What can be learned from the joint application of parametric and non-parametric techniques[J].Journal of Banking & Finance, 1997, 21(2): 221-250.

[58] CHU S F, GUAN H L. Share performance and profit efficiency of banks in an oligopolistic market: Evidence from Singapore [J].Journal of Multinational Financial Management, 1998, 8(2-3): 155-168.

[59] NUNAMAKER T R. Using data envelopment analysis to measure the efficiency of non-profit organizations: A critical evaluation [J].Managerial & Decision Economics, 1985, 6(1): 50-58.

[60] SATHYE M. Efficiency of banks in a developing economy: The case of India [J].European Journal of Operational Research, 2003, 148(3): 662-671.

[61] BERGER A N, HANCOCK D, HUMPHREY D B. Bank efficiency derived from the profit function [J].Finance & Economics Discussion, 1993, 17(2-3): 317-347.

[62] VIVAS A L. Profit efficiency for Spanish saving banks [J].European Journal of Operational Research, 1997, 98(2): 381-394.

[63] AKHAVEIN J D, BERGER A N, HUMPHREY D B. The effects of megamergers on efficiency and prices: Evidence from a bank profit

function [J] .Review of Industrial Organization, 1997, 12 (1) : 95-139.

[64] DEYOUNG R, HASAN I. The performance of de novo commercial banks: A profit efficiency approach [J] .Journal of Banking & Finance, 1998, 22 (5) : 565-587.

[65] MAUDOS J, PASTOR J M, Pérez F, et al.Cost and profit efficiency in European banks [J] .Journal of International Financial Markets Institutions & Money, 2002, 12 (1) : 33-58.

[66] BAILY M N, HULTEN C, CAMPBELL D. Productivity dynamics in manufacturing plants [J] .Brookings Papers on Economic Activity Microeconomics, 1992, 1992: 187-267.

[67] SMIRLOCK M. Evidence on the (non) relationship between concentration and profitability in banking [J] .Journal of Money Credit & Banking, 1985, 17 (1) : 69-83.

[68] STEVENS J L. Tobin's q and the structure-performance relationship: comment [J] .American Economic Review, 1990, 80 (3) : 618-623.

[69] JACKSON W E I. The price-concentration relationship in banking: A comment [J] .Review of Economics & Statistics, 1992, 74 (2) : 373-376.

[70] BERGER A N, HANNAN T H. Using efficiency measures to distinguish among alternative explanations of the structure-performance relationship in banking [J] .Managerial Finance, 1993, 23 (1) : 6-31.

[71] HANNAN T H. Market share inequality, the number of competitors, and the HHI: An examination of bank pricing [J] .Review of Industrial Organization, 1997, 12 (1) : 23-35.

[72] RADECKI L J. The expanding geographic reach of retail banking markets

[J].Economic Policy Review, 1998, 4(2): 15-34.

[73] BERGER A N. The efficiency effects of bank mergers and acquisition: A preliminary look at the 1990s data [M]//Amihud Y, Miller G.Bank mergers and Acquisitions, Dordrecht: Kluwer Academic Publishers, 1998: 79-111.

[74] HUBBARD R G, Palia D.Executive pay and performance evidence from the U.S. banking industry [J].Nber Working Papers, 1995, 39(1): 105-130.

[75] JENSEN M C, MECKLING W H. Theory of the firm: Managerial behavior, agency cost and ownership structure [J].Journal of Financial Economics, 1976, 3(4): 305-360.

[76] FRAJA G D, Incentive contracts for public firms [J].Journal of Comparative Economics, 1993, 17(3): 581-599.

[77] MILGROM P R, ROBERTS J. Economics, organization and management [M].Englewood Cliffs, NJ: Prentice Hall, 1992.

[78] 徐传谌, 郑贵廷, 齐树天. 我国商业银行规模经济问题与金融改革策略透析 [J]. 经济研究, 2002(10): 22-30, 94.

[79] 奚君羊, 曾振宇. 我国商业银行的效率分析——基于参数估计的经验研究 [J]. 国际金融研究, 2003(5): 17-21.

[80] 张健华. 我国商业银行效率研究的DEA方法及1997—2001年效率的实证分析 [J]. 金融研究, 2003(3): 11-25.

[81] 张健华. 我国商业银行的X效率分析 [J]. 金融研究, 2003(6): 46-57.

[82] 王聪, 邹朋飞. 中国商业银行规模经济与范围经济的实证分析 [J]. 中国工业经济, 2003(10): 21-28.

[83] 朱南, 卓贤, 董屹. 关于我国国有商业银行效率的实证分析与改革

策略[J].管理世界,2004(2):18-26.

[84] 于良春,高波.中国银行业规模经济效益与相关产业组织政策[J].中国工业经济,2003(3):40-48.

[85] 易纲,赵先信.中国的银行竞争:机构扩张、工具创新与产权改革[J].经济研究,2001(8):25-32.

[86] 金融改革与金融安全课题组.银行业开放与国有独资商业银行改革[J].管理世界,2002(4):31-36.

[87] 赵旭.国有商业银行效率的实证分析[J].经济科学,2000(6):45-50.

[88] 秦宛顺,欧阳俊.中国商业银行业市场结构、效率和绩效[J].经济科学,2001(4):34-45.

[89] 许国平,陆磊.不完全合同与道德风险:90年代金融改革的回顾与反思[J].金融研究,2001(2):28-41.

[90] 谭劲松,黎文靖.国有企业经理人行为激励的制度分析:以万家乐为例[J].管理世界,2002(10):111-119,156.

[91] 田国强.中国乡镇企业的产权结构及其改革[J].经济研究,1995(3):35-39,13.

[92] 周立.改革期间中国金融业的"第二财政"与金融分割[J].世界经济,2003(6):72-79.

[93] 张杰.中国国有金融体制变迁分析[M].北京:经济科学出版社,1998.

[94] 张维迎.公有制经济中的委托人—代理人关系:理论分析和政策含义[J].经济研究,1995(4):10-20.

[95] 徐滇庆.金融改革的当务之急[J].管理与财富,2002(7):20-23.

[96] 张维迎.企业理论与中国企业改革[M].北京:北京大学出版社,1999.

后 记

这是笔者的第一部学术专著。它的出版是笔者的夙愿,也是笔者学术、学识更上一层楼的需要。

为写好这部专著,笔者可以说到了废寝忘食甚至是痴迷的地步。一年多来,笔者收集资料,整理数据,进行各种计算,为此付出了极大的脑力和体力。如今,专著即将付梓,我由衷地感到高兴。

在此,我要感谢我的兄弟,感谢他们的付出,默默无闻地替我照顾年迈的母亲;感谢中南民族大学经济学院的领导,感谢他们无私的帮助和关心;感谢教研室同事给予的帮助和支持;同时,也感谢学术界的朋友,感谢他们在各方面的关照。最后,对于学校社科处和出版社的大力支持,在此也一并深表谢意。

陈敬学

2018 年 5 月 2 日于南书苑